U0128348

美無定相

黃文樹——著

高雄復文

CONTENT

目錄

　　這本《美無定相》，書寫的是書畫家李伯元的書畫藝術創作世界。本書書名，是習佛有年的李伯元得自佛教「法無定法」、「佛無定相」之牖發，由李伯元親定並題字，體現其創作理念——書畫無定法，美無定相。

　　任何事物的形成，都有因緣。本書最初緣起，可追溯到2012年3月10日，李伯元應筆者的皈依師傳道法師之邀請，到臺南市妙心寺演講。在那場講座，我初步認識到李伯元誠真的人格特質及貴自由、尚獨創的精神。其後，我與傳道師父及內人邱敏捷教授多次到學甲造訪李伯元的家——即他的工作室，每回都就「佛法與書畫」歡喜晤談良久，尤其傳道師父對李伯元不為名，不為利，脫俗中又充滿童趣的畫風，深為讚嘆！我們之間的交誼於焉形成而逐漸深篤。

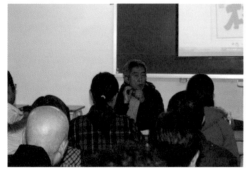 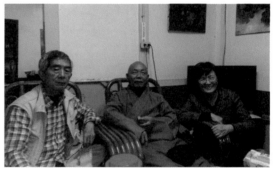

圖1　李伯元（中間面對鏡頭）2012.03.10　　圖2　2012年元旦傳道法師（中）、李伯元
　　　受邀於臺南市妙心寺演講。　　　　　　　　　（左）與邱敏捷教授（右）合攝於學甲
　　　　　　　　　　　　　　　　　　　　　　　　李伯元府第。

　　去年（2020）9月中旬，我與內人又到學甲拜訪李伯元，筆者提議為他撰寫傳記的構想，立即得到李老師的首肯。在他的熱切協助下，很有效率的蒐集資料，包括李伯元提供了許多珍貴的歷史照片、書信、自述、作品光碟、讀佛經的筆記，並接受10次訪談，以及開放工作室與作品典藏室供拍照，讓筆者充分取得第一手資料。

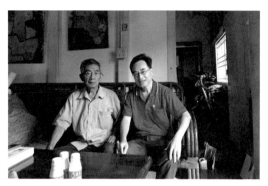

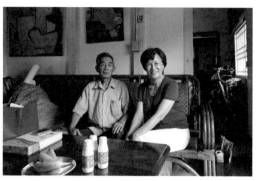

圖 3　2020.09.25 李伯元與筆者合攝於學甲　　　圖 4　2020.09.25 李伯元與邱敏捷教授合攝
李伯元府第。　　　　　　　　　　　　　　　　　　於學甲李伯元府第。

本書的研撰，從去年 9 月中旬起至今
年（2021）9 月中旬告竣。主體內容，除
簡述李伯元的行誼之外，著重在他的書畫
創作及其與佛法之內在聯繫。筆者認為，
李伯元的書畫世界是廣袤深邃的，有其哲
理高度和終極關懷，絕非本書所能盡述。
這本《美無定相》只是拋磚引玉，期待後
續有更多佳構問世。

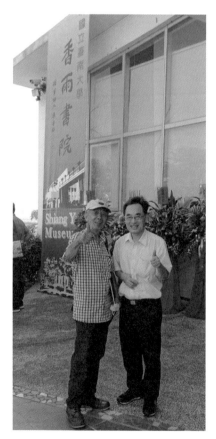

在此收割時刻，筆者首先要向內人邱
敏捷教授表達萬分敬意與謝忱，除了鼎力
協助多次訪談外，她也針對本書論及佛學
部分惠予指導與校核。其次，要感謝樹德
科技大學同寅陳逸聰主任、劉奕岑助理教
授、郭洪國雄助理教授、王安黎助理教
授，好友林國山書法家、張二文校長、謝
祚琦經理、賴進欽畫家、邱清華老師，以

圖 5　2020.09.19 李伯元與筆者合
照於國立臺南大學博物館香
雨書院前庭。

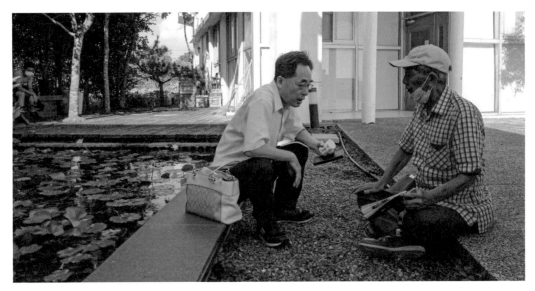

圖6　2020.09.19李伯元與筆者於國立臺南大學博物館香雨書院中庭花園交流書畫藝術觀點。

及樹德科技大學仁棣洪麗敏老師、李政佳設計師、林沛妤君、林峯嶔君、黃俊翔君、陳杰群君等接受採訪，針對李伯元的書畫作品，提出許多寶貴見解，使本書在內容上得以呈現多元觀點。再者，要向國立臺南大學博物館（香雨書院）館長高實珩教授、文藻外語大學徐慧韻副教授、國立臺灣藝術大學姜麗華副教授、臺南市妙心寺圓善法師等致謝，慷慨提供相關研究資料，裨益本研究的資料搜集。還有，要感謝胞兄黃文進老師協助校稿、潤筆，提高本書的可讀性。最後，要謝謝撰寫過程中，參與的研究助理葉釋禧、莊沛璇、楊紹綸諸君之幫忙，使文書處理工作順利完成。誠如佛教所講「因緣和合」，若缺乏上面眾緣，本書是難以問世的。

樹德科技大學通識教育學院特聘教授　黃文樹　謹誌

2021.09.28 教師節

第一章

緒論

　　李伯元（1936 －　），是崛起於臺南
鹽分地帶的當代書畫家，他不求名利，
50 餘年來沉浸於自己獨特風格的書畫
世界中。其作品率皆出自內心深處之感
動，透過有別於傳統常規之創作過程和
技巧，藉由隨性之揮灑，形諸畫布或書
於宣紙，體現出頗具童趣、質樸、禪意
之內涵，開人心目，頗受好評。

　　習佛有年的李伯元，與筆者的
皈依師臺南市妙心寺住持傳道法師[1]
（1941 － 2014）有密切的法緣和藝緣。

圖 1 － 1　　李伯元 2014 年 9 月攝於
香雨書院。

由是，筆者曾與傳道法師及內人邱敏捷
教授多次到學甲造訪李伯元的家，即其工作室，傳統農村典型三合院、面積
並不大的西側廂房，向他請益，每次他都很謙虛地與我們晤談，分享其書畫
創作與閱讀佛書之心得。其中，2012 年元旦那次，我們在李伯元家的交流
情形，邱敏捷〈「正精進與正方便」——與傳道法師對話錄之六〉[2]一文，

1　傳道法師，俗名朱清溫，臺南白河人。12 歲國民學校畢業；13 歲到高雄唐榮鐵工廠當
　　學徒；17 歲考上臺灣機械公司當技術員。20 歲參加高雄市宏法寺佛學研究班半年。24
　　歲禮宏法寺住持開證法師（1925 － 2001）披剃出家。後赴臺北圓山戒光佛學院求學。
　　26 歲在臺北臨濟寺受具足戒。翌年考入中國佛教研究院深造，並開始親近印順法師
　　（1906 － 2005）。30 歲自中國佛教研究院畢業，留在臨濟寺三藏佛學院擔任教師兼訓
　　導主任。33 歲任臺南市妙心寺監院。36 歲與書法家朱玖瑩（1989 － 1996）成忘年之交。
　　52 歲接任妙心寺住持。著有《印順導師與人間佛教》、《佛法十講》等書。其行誼與思想，
　　可參見邱敏捷《傳道法師年譜》（臺南：妙心出版社，2015 年 5 月初版）；闞正宗、
　　卓遵宏、侯坤宏採訪，釋傳道口述《人間佛教的理論與實踐——傳道法師訪談錄》（臺
　　南：妙心出版社，2010 年 10 月二版）等。

2　邱敏捷，〈「正精進與正方便——與傳道法師對話錄之六〉（《妙心》第 128 期，2012
　　年 3 月），頁 7 － 9。此文後收於邱敏捷《三心了不可得——與傳道法師對話錄》（臺南：
　　中華佛教百科文獻基金會，2015 年 1 月初版），頁 29 － 33。

已有記述。李伯元應傳道師父之邀，撥空於該年 3 月 10 日（週六，時間 19：30 － 21：30）親蒞妙心寺，以「活水源頭——李伯元老師的書畫世界」為題，在妙心寺文教大樓四樓教室，用兩小時與大家分享他學佛與書畫創作之珍貴經驗。雖然當晚氣溫驟降，寒風凜冽，但慕名而來的聽眾卻相當踴躍，比預期的還多，偌大的會場坐無虛席，這從側面反映李伯元之吸引力。

圖 1 － 2　李伯元 2012.03.10 受邀於臺南市妙心寺演講。

截至目前，藝術界與學術界關於李伯元書畫藝術的述論，並不多見。據筆者近日從國家圖書館「期刊文獻資訊網」、「臺灣書目整合查詢系統」及相關集刊收載之篇章等，以「李伯元」為關鍵詞搜尋，依發表時間得出下列著作：

2005 年，曾坤明[3]〈研究李伯元：生平及油畫作品初探〉，透過對李伯元生平之描述，說明其創作之心理因素；並以

圖 1 － 3　曾坤明攝於「半世紀的光華」美展開幕會場。

文獻分析法詮釋其作品之內涵。針對李氏油畫作品，曾文以「表現主義的

3　曾坤明，1938 年生於臺北市。國立臺灣師範大學藝術系 50 級畢業、西德伏柏達大學藝術教育造形學院工業設計系畢業，國家考試及格，國授工業設計師證書。歷任銘傳大學商業設計系教授兼系主任、銘傳大學設計學院院長。著有《產品設計：歷史與挑戰》、《符號消費社會的廣告學》、《進階工業設計概論：二十一世紀工業設計的挑戰》、《浮生隨筆：我思、我畫、我自在》、《設計觀念之實踐：代表性作品之淺析》、《工業設計的基礎》等書。

才情」、「抽象主義的影響」二個面向，剖析李伯元西畫創作的脈絡與風格。曾氏結論指出，李氏的作品是「透過具象的形體表現內心的感受」；其畫面「是韻律性、色彩的流動性筆觸與色塊的主觀表達」；欲理解其作品，「必須透過參觀的人對於他的『流動性的韻律感的共鳴』與否而定」。[4]

圖1－4　徐慧韻照片（引自文藻外語大學法文系官網）。

　　2006年，徐慧韻[5]〈觀畫、畫觀、觀念：畫家李伯元訪談記〉，本文是二次訪談稿的彙整：其一是2001年入秋之季，徐氏在巴黎和李伯元一面喝咖啡一面聊藝術的紀錄，2003年春天，徐氏再於李伯元修改後的稿子重繕；其二是2004年夏天，徐氏又在巴黎郊區李伯元下榻的小城鎮上咖啡館內和李氏的面談紀錄。此文指出，欣賞李氏的畫，不像一般寫實的景物那麼容易理解，他作畫的意念與其生命所蘊藏的能量是密切連結的。因此，徐氏在與李伯元就所看到、感受到的李氏作品進行交流過程中，兩人其實已觸及、展開了畫作多層面的生命內涵。[6]

　　2009年，賴進欽[7]〈淺談我眼中一位藝術的行者〉，指出李伯元的繪畫，

4　曾坤明，〈研究李伯元：生平及油畫作品初探〉（收於林金悔編《鹽分地帶文化Ⅱ》，臺南：漚汪人薪傳文化基金會，2005年11月出版），頁138-144。

5　徐慧韻，法國巴黎第八大學法國文學博士，現為文藻外語大學法國語文系副教授，兼任該校歐盟園區執行長。學術專長為：法國文學、翻譯、文學評論、現象學等。

6　徐慧韻，〈觀畫、畫觀、觀念：畫家李伯元訪談記〉（《鹽分地帶文學》第6期，2006年10月），頁30－49。

7　賴進欽，1972年生於臺南市，長榮大學視覺藝術研究所碩士，臺南應用科技大學美術

是從擺脫外在自然型態的依附關係的現代藝術切入所展開的創作。值得注意的是，李氏的畫作植基於古典音樂素養而流露出「音樂性」，以及畫面有如詩般的簡練度，體現了「中得心源」的造境。其創造力的「心源」，與他在佛學的深厚底蘊不無關係；其畫作無論造形、色彩、運筆，仍至隱喻象徵，完全符應了一位學佛者的從容自在的生命情態。[8]

　　2012年，黃文樹[9]〈活水源頭：李伯元的書畫世界〉，分析李伯元的「成長與學畫經驗」、「中學美術教師生涯」、「書畫創作性質與觀點」等項，歸納其書畫藝術觀凡四點，依序為：「書畫藝術可以洗心」、「作畫學佛相輔相成」、「自然流露勝於技巧」、「書畫至境定有靈性」。黃氏結論指出，李伯元的書畫作品彰顯樸拙、內斂、真情等韻味；而其書法創作多從佛法中汲取津梁，佛教中無我、淨心、不二等概念，往往成為其書畫藝術的語彙和內涵元素。文末將李氏定調為當代一位重要而特出的藝術家。[10]

圖 1 − 5　黃文樹照片。

系兼任講師。專長：油畫創作與研究、素描、創意思維等。曾於 2019 年 5 月在臺南市仁德區「微笑虎山」咖啡館舉辦「醇在・時光」油畫個展。著有《「意象凝鍊・空間分裂」之繪畫研究》。

8　賴進欽，〈淺談我眼中一位藝術的行者〉（收於李伯元作、鄭凱文編《李伯元書畫》，臺南：漚汪人薪傳文化基金會，2009 年 11 月出版），頁 4 − 5。

9　黃文樹的簡介，請參見本書附錄四〈著者簡介〉。

10　黃文樹，〈活水源頭：李伯元的書畫世界〉（《美育》第 189 期，2012 年 10 月出版），頁 50 − 61。

2013 年，姜麗華[11]〈以康丁斯基抽象繪畫理論探討李伯元作品的繪畫性〉，此文透過康丁斯基對繪畫三元素「點」、「線」、「面」的定義與分析，闡述李伯元畫作中繪畫元素的特性與表現的內涵，並借用康氏對「色彩」與「形」的概念，分析李氏對色彩的感受及其對形象所賦予的寓意，創造一種專屬於他個人的繪畫語彙。姜氏指出，李伯元的畫作不再只是模仿實體世界外

圖 1－6　姜麗華照片（引自國立臺灣藝術大學美術系官網）。

在的表象，而是反映藝術家內心的聲音和精神性。而李氏強調專注作畫即是修行，他以隨性、偶然、無目的性的態度作畫，將修行的精神展現出抽象的形貌，體現童趣和禪意的內涵，期許觀其畫者能「歇下狂心」、「放下」凡俗之見，達到「自性自悟」的境界。[12]

2017 年，潘小俠策劃、攝影，林瑋撰文《臺灣美術家一百年（1905 － 2017）：潘小俠攝影造像簿》，分類表現鏡頭下臺灣百年來重要的美術家影像，並略述其主要行誼與美術創作特色。其中，（一）日治時代臺灣前輩畫家與雕塑家，有：顏水龍（1903 － 1997）、洪瑞麟（1912 － 1996）、陳進（1907 － 1998）、林玉山（1907 － 2004）、陳慧坤（1907 － 2011）、李石樵（1908 － 1995）、劉啟祥（1910 － 1998）等 39 人；（二）大陸

11　姜麗華，1966 年生於高雄市。1999 年法國巴黎高等專業攝影學院畢業；2001 年取得法國國立高級工業設計學院多媒體碩士；2009 年獲得法國國立巴黎第一大學造形藝術學博士。現為國立臺灣藝術大學美術系副教授。著有《臺灣繪畫歷程閱讀》、《臺灣近代攝影藝術史概論：1850 年代至 2018 年》、《過程中的女性主體：臺灣女性藝術家的陰性特質調查研究》、《旅法生活記憶拼圖》等。

12　姜麗華，〈以康丁斯基抽象繪畫理論探討李伯元作品的繪畫性〉（《藝術學報》第 93 期，2013 年 10 月），頁 73 － 97。

來臺藝術家，有：劉其偉（1912 － 2002）、李德（1921 － 2010）、李奇茂（1925 － 2019）、楚戈（1931 － 2011）、劉國松（1932 －）、歐豪年（1935 －）等 24 人；（三）戰後臺灣美術家及雕塑家，有：楊英風（1926 － 1997）、陳景容（1934 －）、謝里法（1938 －）、朱銘（1938 －）、陳輝東（1938 －）、江明賢（1942 －）、吳炫三（1942 －）、黃光男（1944 －）、洪根深（1946 －）等 112 人；（四）臺灣素人畫家，有：吳李玉哥（1901 － 1991）、林淵（1913 － 1991）等 3 人；（五）臺灣原住民美術家，有：哈古（陳文生，1943 －）、撒古流・巴瓦瓦隆（1960 －）等 33 人；（六）政治受難者美術家，有：詹浮雲（1927 － 2019）等 6 人；（七）旅居巴黎美術家，有：朱德群（1920 － 2014）、趙無極（1921 － 2013）、李伯元、陳英德（1940 －）、陳奇相（1956 －）等 7 人。該書對李伯元的簡介是：

> 一位藝術的修行者，一生修佛，並以具體行動體現。相信為人要謙卑善良，但創作上要膽敢不馴。……「突破規範」被他奉為創作至高無上的指針。創作隨著本能及感覺遊走，活潑不拘之形式，畫作回歸赤子之心不失詼諧天真。書法陽剛有勁，以西畫美學構圖建構，屬繪畫性，字適如其人，都體現從容自在的生命姿態及心靈意識。[13]

上面 6 篇著述文章，是目前關於李伯元行誼與書畫藝術的探討，有的從同窗角度切入，有的以訪談所得呈現，有的就繪畫的韻律性分析，有的採取抽象主義詮釋，有的概括其書畫特質，各有論點，皆具參考價值。惟要以這些少數單篇文作試圖全面而深入的認識與理解李伯元的書畫世界，是過於簡

13　潘小俠策劃、攝影，林瑋撰文，《臺灣美術家一百年（1905 － 2017）：潘小俠攝影造像簿》（臺北：藝術家出版社，2017 年 8 月出版），頁 474。按：潘小俠是李伯元 2014 年 9 月回臺之前，在巴黎由陳奇相畫家介紹認識。

略、分散而乏力的，尚待進行更
廣化深化之完整探討。

　　本書是筆者現階段在過去的
基礎上，綜合應用訪談法、文本
分析法、歷史研究法，以及作品
鑑賞等方法，對李伯元的書畫藝
術世界的梳理和體會。主要內容
有李伯元的成長與學佛經驗，中
學美術教師生涯，書畫創作觀點
及其作品分析等。其重要目的凡
三：一是耙梳李伯元的成學與習
佛之閱歷，為他留下片斷身影；
二是勾稽他的書畫世界之內涵，
為這位「平淡中富真情」的藝術
家刻劃輪廓；三是提煉其長期從
事書畫創作的體悟和智慧，提供
吾人借鏡參考。

圖 1 － 7　李伯元近照。

第二章

成學歷程

非學無以成才，非志無以成學。成學即是成就才能、學問。此處梳理李伯元自小成長、受教育，以至成就才能、學問的歷程。

第一節　少小俯仰及其背景

1936 年 10 月 12 日，書畫家李伯元出生於臺南白河，並成長於學甲一個小商人家庭中。父親李天送（1902 － 1970），母親謝夜合（1910 － 1965）。家裡經營醬油、豆腐和醬菜等生意。[1] 李伯元在受訪時說：「很感謝我的父母，給我一個快樂自由的童少年；他們不管我的功課，任由我做喜愛的事。我之所以有『樂群』的一面，可能是有『沒有壓力的童年』。」[2]

學甲在明鄭之前，原屬平埔族西拉雅族蕭壠社支社「學甲社」的故地。明鄭時期，福建泉州、漳州移民陸續來此開墾，逐漸形成聚落，其中，李、陳、謝等是人數較多的大姓。本區北臨嘉義縣義竹鄉，東接鹽水、麻豆，西鄰北門，西南連將軍，南界佳里，附近一帶盡是嘉南平原的腹地，地勢平坦。唯因靠近沿海，地質鹽分稍重，所云「鹽分地帶」即謂此。

關於學甲的風土，當地名人吳三連（1899 － 1988）說：

> 我出生在臺南學甲……，這地方是真真正正的鹽分地帶，每逢下
> 雨，水乾後，地上便結一層白白的鹽。由於鹽分太重，種田收成不
> 夠吃，只好吃番薯葉乾，吃得牙齒都黑了。[3]

由於學甲土質鹽分太重，故「做無食」，居民都「散赤」，為討生活往往要出外打拚。李伯元家便是如此，父母原住學甲，結婚不久，即搬到白河經營

1　黃文樹採訪，李伯元口述，〈2020.09.18 李伯元訪談紀錄〉，頁 2。

2　黃文樹採訪，李伯元口述，〈2021.08.24 李伯元訪談紀錄〉，頁 1。

3　楊青矗，〈新頭港傳奇〉（收於林金悔編《鹽分地帶文化 II》），頁 38。

小本生意，在那裏生下
長子的他。待李伯元小
學三年級升四年級時再
遷回學甲老家。

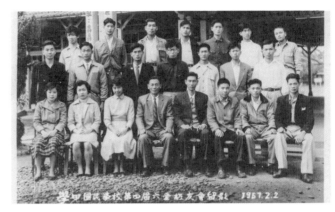

圖 2 − 1　1957.02.02 學甲國民學校第四屆六愛級校友會
留影。

　　學甲民風淳樸，
保有黃煌輝（1946 −
2019）所稱「鹽分地
帶先人刻苦耐勞、積極
上進、人文薈萃的特
質。」[4] 生於斯、長於
斯，俯仰於樸實民風的李伯元，加以慈祥雙親的愛心培育，自小養成主動力
學、誠懇待人、追求理想的生活習性與人格特質。童年這種社會文化背景與
家庭成長經驗，陶鑄了後來他樂育菁莪的精神以及溫淳和熙的個性。他在妙
心寺的演講中略為提到，雖然鄉土與童年經驗對他的書畫創作沒有具體的影
響，但對於他待人誠懇之人格特質，實有明顯的作用。此外，李伯元喜歡樸
拙之美，想必與家鄉的風土民情不無關係。

　　1949 年，李伯元自學甲國民學校畢業。10 年後，他回母校與師長敘舊。
圖 2 − 1 是 1957 年 2 月 2 日「學甲國民學校第四屆六愛級校友會留影」，
前排（坐）右 5 為李廷燕校長，右 4 為班導師邵慶源；李伯元是站在最後排
右 2。

　　1949 年，李伯元小學畢業後，緊接著就讀北門初中，三年中得到歷史
老師楊鳳和 [5]（？− 1982）的鼓勵，楊老師特別對李伯元豐富的想像力賦予

4　黃煌輝，〈「用心」才能延續「歷史之美」〉（收於林金悔編《大臺南之美——香雨書
　　院館藏美術作品集 I》，臺南：漚汪人薪傳文化基金會，2011 年 1 月出版），頁 10。
5　楊鳳和自北門初中提早退休後，於 1962 年在柳營創辦鳳和中學，並在 1968 − 1982 年

積極肯定。而李伯元則對楊老師上課喜歡用故事講歷史留下深刻印象。[6]

第二節　省立屏東師範時期

1952 年，李伯元自北門初中畢業後，經過激烈的升學競爭，考取省立屏東師範學校，研習師範教育。屏東師範學校初創於日治時代的 1940 年，原名「臺灣總督府屏東師範學校」；1945 年改為「臺灣總督府臺南師範預科」。「光復」後，1946 年初易名為臺灣省立臺南師範學校屏東分校。同年 10 月 1 日奉令獨立，始改名為省立屏東師範學校。[7] 李伯元在妙心寺的演講中表示：

> 學生時代，我最快樂的是讀屏東師範這三年。因為當時念師範完全是公費，又無課業壓力[8]，畢業即可分發小學任教；同時校長很開明，鼓勵男女生自由戀愛，這在當時校風較為閉塞的時代，是很進步的做法。[9]

李伯元尚自由的氣息，從這一番話可看出端倪。

當時的師範學校，招收優秀的初中（那時尚未有九年國教之國民中學）畢業生，修業三年，畢業後即由政府依自願及成績統一分發各縣市小學任教。由於是公費制度，且招生名額極為有限，故入學考試錄取率相當低，通常只有智力高且非常用功的學生才能考得上。另據筆者考查，李伯元所提之

間自任校長。

6　黃文樹採訪，李伯元口述，〈2020.09.18 李伯元訪談紀錄〉，頁 3。

7　徐守濤編輯，《屏師校史初輯》（屏東：國立屏東師範學院，1994 年 12 月出版），頁 1－1。

8　師校課業壓力雖然不大，但重視生活教育與完整的「能力本位」小學師資培育，包括學生宿舍內務檢查、教育學習——含唱遊教學（要會彈鋼琴）、美勞教學、體育教學（要會游泳），以及國小各科教學專業知能，可謂文武全才教育。

9　黃文樹，〈活水源頭：李伯元的書畫世界〉，頁 51。

屏師校長，應是張效良校長 [10]（1905 － 1982）。1946 年該校定名為臺灣省立屏東師範學校，由張效良擔任首任校長，至 1965 年升格為專科，仍由張氏任校長。張效良掌篆屏師 26 年期間，以「言忠信，行篤敬」[11] 六字箴言作為行為準則 [12]，推行「三動教育」——從「勞動」中培養勤儉美德；從「運動」中鍛鍊健全體魄；從「活動」中充實實用知能，形成屏師獨特而優良的校風。[13] 李伯元所說，在那個年代，特別是在校風向來相對保守的師校而言，鼓勵男女學生自由戀愛，確實是走在時代的前端。

　　圖 2 － 2 是 1954 年 7 月 7 日李伯元屏師 2 年級時與 44 級乙組全班同學歡送導師張錫潤的臨別留影。圖中前排坐中間穿白色襯衫為張錫潤，最後排左 1 為李伯元。

　　圖 2 － 3 是李伯元 1955 年 6 月 10 日屏師畢業前，屏師臺南同鄉歡送 44 級畢業同學留念。第 2 排（坐）右 4 為李伯元。

第三節　臺師大藝術系時期

　　1955 年，李伯元自屏師畢業，分發到臺南縣將軍鄉苓和國小執教。服務 2 年後，李伯元為自求充實，繼續進修，毅然辭去工作，投考臺灣省立師

10　張效良，山西文水人，字石徒。1928 年畢業於山西省立高等師範學堂國文專修科。其後保送南京中國國民黨中央訓練部，接受童子軍教導員培訓，且奉命留部初任童子軍司令部助理，旋發起成立童子軍學術研究會。1945 年 10 月受臺灣行政長官公署教育處之聘來臺，以臺南師範學校教務主任兼屏東分校主任身分，奉命接掌屏師，任期自 1946 年至 1972 年屆齡退休，共掌理屏師 26 年。

11　「言忠信，行篤敬」語出《論語・衛靈公》，原文為：「言忠信，行篤敬，雖蠻貊之邦行矣；言不忠信，行不篤敬，雖州里行乎哉？」詳見宋・朱熹《四書章句集注》（高雄：高雄復文圖書出版社，1985 年 9 月出版），《論語集注》卷 8〈衛靈公第十五〉，頁 162。

12　徐守濤編輯，《屏師校史初輯》，頁 1 － 2。

13　徐守濤編輯，《屏師校史初輯》，頁 2 － 2。

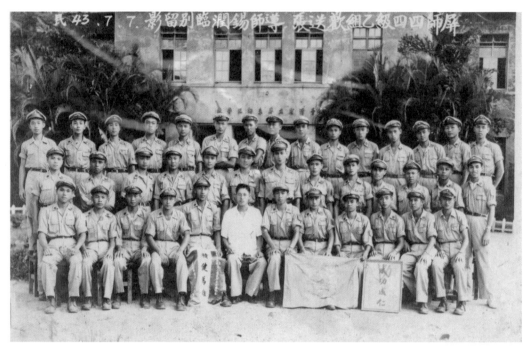

圖 2 - 2　1954.07.07 屏師 44 級乙組歡送導師張錫潤臨別留影。

範大學[14] 藝術系，並順利入學深造。據其同班同學曾坤明的回憶，「當年是第一次聯考，錄取了 19 名臺灣區的學生。」[15] 李伯元很客氣地說：

> 我是最後一名考進師大藝術系的。當時（入學之術科考試）我隨意、大膽地畫了一張當時非主流型的水彩靜物繳卷，很幸運，可能評審老師看到「其色彩、畫風之大膽」，而沒有注意到技巧上的拙劣，我就這樣進去了。[16]

14　臺灣師範大學前身為日治時期 1922 年創立的「臺灣總督府臺北高等學校」。光復後改制為臺灣省立師範學院；1955 年改制為臺灣省立師範大學；1967 年改制為國立臺灣師範大學。

15　曾坤明，〈研究李伯元：生平及油畫作品初探〉，頁 139。

16　黃文樹，〈活水源頭：李伯元的書畫世界〉，頁 52。按：此段引文，已在 2021 年 8 月 24 日訪談時略作修改。

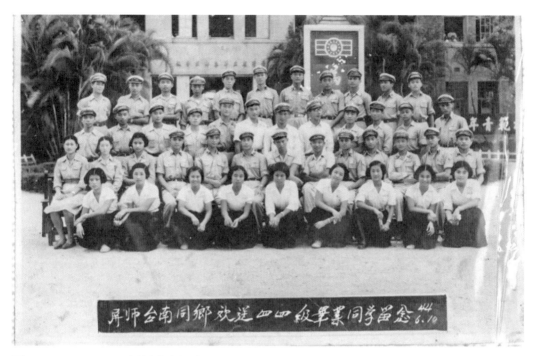

圖 2 - 3 　1955.06.10 屏師臺南同鄉歡送 44 級畢業同學留念。

實際上，臺灣省立師範大學藝術系（即 1967 年改制之國立臺灣師範大學美
術系），一直是國內美術相關學系之執牛耳者，幾為志學藝術的青年學子的
第一志願，能擠進該系入學窄門的，都是一時之選。誠如倪再沁（1955 –
2015）所言：

> 50 年代……，師大美術系三十年獨霸藝壇。……當年雖然也有文
> 化（大學）、國立藝專、政戰學校設有藝術系，但畢竟只有師大具
> 備了「國立大學美術系」的正牌軍地位。因此，成績優秀的考生幾
> 乎都以師大美術系為首選志願，故其招收的學生素質是最好的。[17]

17 倪再沁，〈青春的風華〉（收於國立臺灣師範大學美術系編輯《時空與高度——國立
臺灣師範大學美術系畢業校友留校作品展》，臺北：國立歷史博物館，2008 年 3 月出
版），頁 34。

這應是契合史實的論斷。

　　臺灣師範大學藝術系創立於 1947 年 8 月，為臺灣歷史最悠久的高等美術教育與學術單位。[18] 依李伯元同班同學沈以正（1933 －）的憶往，臺師大藝術系目的在培育中學美術教育師資，故除大學共同必修學分外，也開列了教育概論、教育心理學、教材與教學法等教育專業科目，由教育學系教授授課。4 學年中，除教學實習 6 學分列到第 5 年試教中給予外，共同必修約 49 學分，但其中如四書、國音、軍訓、體育等課程屬必修而不計學分。培養師資與養成專業畫家不同，理論課程有藝術概論、透視學、色彩學、美學、藝術教材教法、美術史（分中國與西洋）、藝用解剖學等。美術專業科目則為素描、圖案、水彩、國畫、油畫、書法、用器畫等。[19]

　　李伯元就讀臺師大藝術系時，系主任是黃君璧[20]（1898 － 1991），專任教授有廖繼春（1902 － 1976）、陳慧坤、林玉山、虞君質（1912 － 1975）、溥心畬（1896 － 1963）、莫大元（1891 － 1981）、宗孝忱（1891 － 1979）、孫多慈（1913 － 1975）、袁樞真（1912 － 1999）、闕明德（1918 － 2002）等。那時系上的課程專長尚未分組，所以學生對於國畫、西畫、設計等組別之所有科目，幾乎都是要修習的。李伯元在訪談中回想當年在臺師大藝術系學習的經驗道：

　　　　學素描是繪畫創作的基礎，有其必要性。但，不必要畫一輩子。也不是一定要學好基礎後才能從事創作；我的意思是創作及基礎訓練

18　國立臺灣師範大學秘書室編輯，《師大概況》（臺北：國立臺灣師範大學，2004 年 12 月出版），頁 278。

19　沈以正，〈日新又新：談師大畢業校友留校國畫作品今昔〉（收於國立臺灣師範大學美術學系編輯《時空與高度——國立臺灣師範大學美術系畢業校友留校作品展》，臺北：國立歷史博物館，2008 年 3 月出版），頁 29。

20　黃君璧是臺灣師範大學藝術系第二任系主任，任期自 1949 年至 1969 年。

可同時進行，正如屏師校歌裡云「做中學，做中教」一樣，可同時進行。如此創造的欲望可以適時的得以舒展，其潛在能力得以無窮的發揮。[21]

上面李伯元這一席話，勾起了筆者 1976 年至 1980 年間就讀省立臺北師專（5 年制）後 2 年修習「美勞組」的往事。的確，石膏像素描課程是美術科系「必修」科目，且要求 4 至 8 學分不等，比重甚重。一般認為，石膏像素描之訓練對於培養藝術工作者是重要的，它不僅在鍛鍊觀察方法和能力，同時也能增進表現技法。實務上，從事石膏像素描是一件辛苦的工作，通常在清靜雅緻的教室裏，專注下才能進行，任意而為的態度是行不通的。它運用炭筆和擦具（饅頭或土司麵包和布），描繪石膏像（如阿古利巴頭像、米羅‧維納斯頭像、帖貞特胸像、布魯塔斯胸像等），要求構圖、形狀、層次、明暗、比例正確，同時需準確掌握身體姿勢、頭髮動態，尚且要關注量感、質感、表情、衣摺紋路等，最後還務必統一畫面整體之品調，才能呈現栩栩如生的作品。可見，石膏像素描訓練是嚴謹而細緻的。李伯元針對國內美術專業教育過分強調石膏像素描提出檢討，不無道理，因那種訓練框架太多，確有可能衍生如李伯元擔心的問題。

圖 2－4 是李伯元（右 2）就讀臺師大學藝術系時期與同班同學戶外寫生；圖 2－5 是李伯元（後倒 2 排左 3）與同班同學在教室上

圖 2－4　李伯元（右 2）就讀臺師大藝術系時期與同班同學戶外寫生。

21　黃文樹採訪，李伯元口述，〈2021.08.24 李伯元訪談紀錄〉，頁 1。

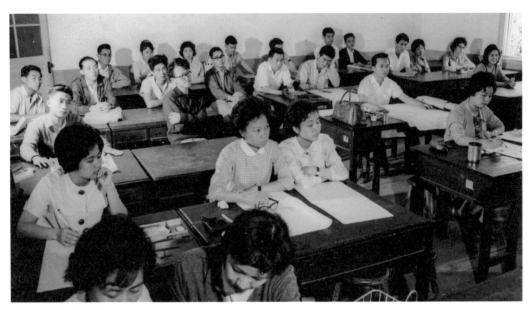

圖2－5　李伯元（後倒2排左3）與同班同學在教室上國畫課。

國畫課。關於國畫課師長授課情形，沈以正有如下回顧：

> 臨稿是學習的第一步，花鳥蔬果與山水、人物等課程教學，老師均
> 攜帶大量稿件由學生選習。老師至課堂後分別作示範或改稿，老師
> 講授技法遠勝理論，學生也盡量求取臨稿能得老師筆法的精要。要
> 臨摹得逼真，先得講究工具，筆墨和紙張盡量與老師的媒材類同。
> 工筆用礬紙，花鳥山水用棉紙。……溥心畬授課，例由女性助教僱
> 三輪車接送，倒釀茶、點菸，然後口述筆墨，樹枝分椏、山石分面，
> 一一在筆底顯現。……林玉山老師巡堂認真，瀏覽學生作畫，造型
> 筆意略有欠缺者便會駐留親自示範。林老師對翎毛走獸觀察入微，
> 寫生後擇其造型的精要，「筆才一二，象已應已」。[22]

這描繪了臺師大藝術系國畫課堂上教授的教學樣態。

22　沈以正，〈日新又新：談師大畢業校友留校國畫作品今昔〉，頁30。

在臺師大藝術系求學 4 年期間，李伯元心情低落，往往陷入哲理沉思之中，他自己以「非常不舒服」來形容，其主因是他的繪畫理念與系上老師都有距離。他回憶表示：「國內的美術教育太狹隘了，以前在美術系受教育時，與師長的想法常常不一樣，而不被接受。」[23] 誠如夏陽等人所言：「戰後臺灣美術教育走傳統教學方式，……要求精確技法……。關心美術前途的藝術工作者，在保守的學院派中，得不到革新的訴求。」[24]「就（臺）師大美術系來說，其學生入學前已具紮實技巧基礎，加以學院式教育保守拘束，對現代藝術內容的灌輸可說闕如。」[25] 李伯元說：

> 我對學畫、作畫的理念與老師及同學不同，而時感苦悶不快樂。為了解悶，開啟內在世界，我看了很多世界文學名著，諸如莎士比亞（Shakespeare, 1564-1616）、托爾斯泰（Tolstoy, 1828-1910）及莫泊桑（Maupassant, 1850-1893）等人的作品，也常去臺北新公園旁邊的一家只放西洋古典音樂叫「田園」的茶館，聽巴哈（Bach, 1685-1750）、貝多芬（Beethoven, 1770-1827）、莫札特（Mozart, 1756-1791）等人的音樂。在那裡，也認識很多異類，包括臺大等校學生及社會人士，得到不少的共鳴、鼓勵及慰藉。可以說，「田園」，「她」也是我成長的地方，是我逃課常去的地方。很可惜現在已不存在了。[26]

23　邱敏捷，《三心了不可得──與傳道法師對話錄》，頁 31。

24　夏陽等，〈臺灣現代藝術的傳承〉（收於顧重光策劃，葉佳雄總編輯《第十五屆亞洲國際美展研究專輯》，臺南：臺南縣文化局，2000 年 10 月初版），頁 30。

25　夏陽等，〈臺灣現代藝術的傳承〉，頁 24。筆者按：上面夏陽等人予師大藝術系「保守」的評論，指的應是 1950 年代至 1960 年代的情況。1970 年代之後，隨著現代畫風與後現代主義的流行，該系的走向，已逐漸多元化，特別加強青年學生獨立思考創作的能力，冀其融合傳統與現代，並鼓勵學子開拓自己獨特的風格。

26　黃文樹採訪，李伯元口述，〈2021.08.24 李伯元訪談紀錄〉，頁 2。

圖2－6　曾坤明年青時攝於自家中。

可以說，大學期間，是他因苦悶而接觸西方文學與音樂的轉折點。

　　2012年4月間李伯元在接受姜麗華訪談時表示：巴哈的音樂富有禪意，簡單，充滿內心平靜、喜悅、感恩之情。貝多芬則傳達出內在苦悶不平衡，充滿著要克服萬難的勇猛膽量。此兩者可以說是藝術家在他的作品常要表達的情意。[27] 這些課外探索經驗從側面反映了那段時期，李伯元心情苦悶及尋求解放之跡。

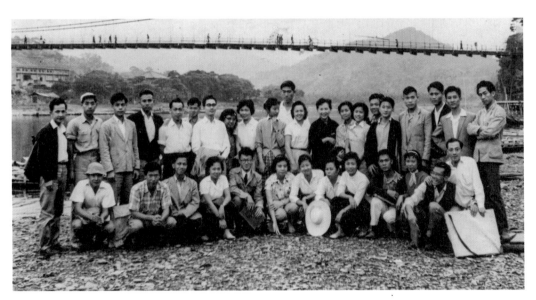

圖2－7　李伯元與臺師大藝術系同學到碧潭郊遊兼寫生。

27　姜麗華，〈以康丁斯基抽象繪畫理論探討李伯元作品的繪畫性〉，頁75。

李伯元在臺師大藝術系就學歲月中，雖然不愜意，但也有知音同學。曾坤明便是他的「難兄難弟」，彼此「相濡以沫」，所以還不至於孤立無援。圖2－6是曾坤明在臺師大藝術系畢業後攝於自家中，其掛於牆上的書法作品「和」，即是李伯元贈予他的。

　　圖2－7是李伯元就讀臺師大藝術系4年期間，與同班同學到碧潭郊遊兼寫生。李伯元在後排站立者右1。

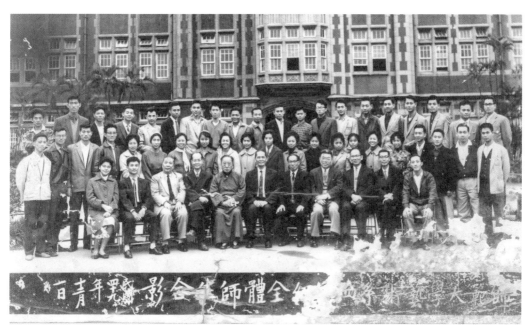

圖2－8　1960.12.01臺師大藝術系四年級全體師生合影。

　　圖2－8是1960年12月1日臺師大藝術系四年級全體師生合影。前排（坐）右6為黃君璧主任，右5為廖繼春教授，右4為虞君質教授，左5為溥心畬教授，左4為莫大元教授，左2為陳銀輝教授；李伯元站在最後排左1。

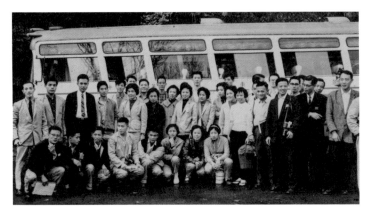 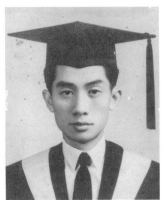

圖2－9　李伯元（後排左4）參加臺師大藝術系50級畢業旅行。　圖2－10　1961.06.06 李伯元臺師大藝術系畢業學士照。

　　圖2－9是李伯元（後排左4）參加臺師大藝術系50級畢業旅行。

　　1961年6月，李伯元畢業於臺師大藝術系。圖2－10是1961年6月李伯元自臺師大藝術系畢業的學士照。

第三章

為人師表

李伯元前後服務中小學共 25 年，本章按任教時間的順序分節說明之。

第一節　苓和國小、南崁初中、北門中學

1955 年，李伯元自屏東師範學校畢業，旋即分派到臺南縣將軍鄉苓和國小任教。他自述：「我真正學畫，是當小學老師後。（那時）小我 1 歲的舅舅[1] 常給我繪畫的觀念。」[2] 李伯元受訪時進一步表示：「我對畫畫產生興趣是緣於我舅舅謝政民。他啟發我繪畫的觀念，他說：『畫畫不只是在描繪外在事物，重要的是畫出內心的一種感情。』」[3] 可以說，舅舅謝政民是他的繪畫啟蒙老師。2012 年 3 月 10 日李伯元在妙心寺演講會場上有聽眾提問：「該於何時學畫？」李伯元說：

> 學畫不一定要從小就學，那也許會受到汙染。退休或卸下家庭責任後才畫畫，這時沒有名利的誘惑，亦沒有俗事的壓力，創作可以獨抒心靈，自由揮灑，反能畫出較好作品。[4]

這是很新穎的觀點。

1961 年，李伯元自臺師大藝術系畢業，分發到桃園縣南崁初中執教一年（師校學制上此年算是教育實習）。接著去服預備軍官役，分發海軍陸戰隊（第 11 期），曾守高雄左營海防 3 個月。這段期間，他利用閒暇到高雄市新興區學習法文。[5]1963 年退伍後，順利通過自費留學法國之考試，準備留法。惟因經濟條件不允許，同時又遭逢母喪，只好中止留學計畫。

1　李伯元的舅舅名謝政民。小李伯元一歲，曾是臺南一中的高材生，後因故輟學。平日喜研美術書籍及畫畫，雖非美術科班出身，但對文學藝術有極大興趣。
2　黃文樹，〈活水源頭：李伯元的書畫世界〉，頁 52。
3　邱敏捷、黃文樹採訪，李伯元口述，〈2020.09.25 李伯元訪談紀錄〉，頁 1。
4　黃文樹，〈活水源頭：李伯元的書畫世界〉，頁 52。
5　黃文樹採訪，李伯元口述，〈2020.09.18 李伯元訪談紀錄〉，頁 1。

 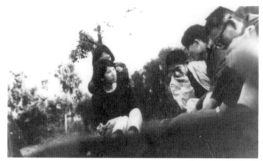

圖 3 － 1 　1962 年李伯元攝於南崁初中任教　圖 3 － 2 　1965 年北門中學學生於假日來找，
　　　　　時期。　　　　　　　　　　　　　　　　李伯元帶他們在戶外……

　　圖 3 － 1 是李伯元攝於 1962 年任教桃園縣南崁初中時期。

　　圖 3 － 2 是李伯元任教北門中學時，學生於假日來找，李伯元帶他們在
戶外……

　　1965 年 8 月，母親往生後，李伯元回到學甲擔任臺南縣北門高級中學
美術教師二年。

　　1966 年在北門中學高中二年級受教於李伯元的林仙龍[6]（1949 －），於
2005 年寫了〈芒果樹〉一文，祝賀李伯元 70 壽誕。該文原是新詩形式表現，
茲摘引於後：

　　新來的美術老師。那是簡單的、瀟灑的，三十歲。那是一片閃亮的
　　天空；挾著一陣風。一九六六年匆匆的走的很遠很遠。……您依然
　　是孩子們永遠的，很久以前的，友善的，性格的，……畫室的窗外，
　　您常常憂傷。您常常拿起筆。……具象的，抽象的。傳統的，新銳

6　林仙龍，臺南縣佳里鎮人。政治作戰學校政治系畢業；國立中山大學中山學術研究所碩
　　士。曾任《南縣青年》主編、海軍《忠義報》社長、海軍總部眷服處處長、監察院機要
　　秘書等。著有《心境》、《背後的腳印》、《眾山沉默》、《濤聲試問》等書。曾獲全
　　國優秀青年詩人獎、海軍新文藝金錨獎、高雄市文藝獎、北門中學第四屆傑出校友等。

的。您畫果子，……鮮麗、飽滿、黃熟；帶著歡喜帶著憂傷，帶著芳香的果子。還有更多更繁複的意象。……看天看海。也教學也作畫。也沉默。也在哲學中承載也在哲學中對答。也坐在一棵菩提樹下，誦經學道參悟佛理。……就是您，一個新銳的畫家。[7]

從林仙龍的憶往可知，李伯元在青年學生的影像，約有如下數種特徵：一是他是瀟灑的、性格的，沒有一般老師給人的嚴謹而保守的或道貌岸然的刻板印象；二是他是友善而易於親近的；三是他有憂傷的情感；四是他有哲學家耽於沉思的氣質；五是他的畫有寫實有抽象，是新銳的藝術家；六是他嚮往佛道，喜參悟佛理。這些描繪出李伯元作為一位不同流俗的中學美術教師之輪廓和風貌。

林仙龍在該文末尾特別註記：「李伯元老師執教北門中學，任美術老師，以『笨拙美』三字，於課堂輕描淡寫評我一張圖畫習作，此三字竟為我日後工作、修為、文學創作的進境。」[8]這反映出李伯元對青年學子正向的、永續的影響作用。

第二節　埔里農校、石門國中、大仁國中

1967 年，李伯元轉調南投縣埔里高級農業學校。他在埔里農校任教期間，認識了當時執教於霧社山地農校[9]的牟治中[10]與黃大炯[11]。據李伯元的回

7　林仙龍，〈芒果樹〉（收於林金悔編《鹽分地帶文化 II》），頁 47 － 48。

8　林仙龍，〈芒果樹〉，頁 49。

9　山地農校，初創於 1935 年，原名為「臺中縣山地職業補習學校」；1950 年易名為「南投縣立山地短期農業補習學校」；1957 年再改稱「南投縣立山地初級農業學校」；1961 年改為「南投縣立山地農業職業學校」；1968 年改制為「臺灣省立南投山地高級農業學校」。

10　牟治中，1942 年生於臺北市。旅居美國，曾任《僑報》論壇版主編。譯有《羅素散文集》（臺北：志文出版社，1970 年初版）。

11　黃大炯，臺大歷史系畢業，是毓鋆（1906 － 2011）的入室弟子。

憶，牟治中「有板有眼，非常正經，那樣就是那樣，講究規矩」；認同李伯元「畫畫要有爆裂性創作」，但不認同他「講話太衝太嗆」。[12] 牟氏後來也到美國舊金山發展，透過李伯元的介紹，與正在當地留學的林照田結識。

圖 3－3　李伯元任教埔里農校時在租屋處與房東兒女合影。

圖 3－3 是當時李伯元在租屋處與房東兒女合照。

圖 3－4 是李伯元任教埔里高農時，帶大弟、小妹、小弟遊日月潭。

圖 3－5 為李伯元攝於任教的石門國中校舍前。

圖 3－4　李伯元任教埔里高農時，帶大弟、小妹、小弟遊日月潭。

1969 年，李伯元再遷調臺北縣石門國中。根據 1970 年 6 月 19 日牟治中從美國舊金山寄給李伯元的信中（圖 3－6）所提──「知道你（李伯元）的海邊漫步，採野花，拾貝殼，所象徵的心境，感到快樂。……當我看到你信上說到『心境──很寧靜，很少有困擾』，覺得開心。」[13] 由此可推，

12　黃文樹採訪，李伯元口述，〈2020.09.18 李伯元訪談紀錄〉，頁 2。
13　牟治中，〈致李伯元函〉，1970 年 6 月 19 日，此信由李伯元提供。

圖 3—5　李伯元攝於任教的石門國中校舍前。　　圖 3 - 6　车治中 1970.06.19〈致李伯元函〉信封。

李伯元任教石門國中時，課暇常於北海岸[14]漫步，採野花[15]，拾貝殼等。

　　1970 年暑假，父親罹患胃癌，他離職返家照顧。李伯元的知友——臺師大藝術系的同班同學「相知近 50 年」的曾坤明，對於李伯元教職期間的軼聞和心事，有一些獨門資料。他說：

> 後來才知道（李伯元）因為透過林金悔[16]先生的敦促，參加了一次到馬來西亞的國際性的聯合展，使得他在資歷上有了一個畫家特殊的經歷，似乎對他後來的繪畫事業有所助益。……他是一個受學生愛戴的好老師。在高雄期間也從事生命線的義工。也許是太過平淡的生活，使得他的內心逐漸透過內省而傾向佛學的研究。……也許是信仰的緣故，我記得有一個學期，他為了照顧生病的父親而離職。[17]

14　石門國中位於北海岸十八王公廟至老梅中間海岸邊。

15　北海岸野花，有爵床、堇菜花、紫花酢漿草、濱紅豆、濱萊菔等。

16　林金悔，1949 年生於臺南縣將軍鄉，國立臺灣師範大學教育學碩士，曾任下營國中教師、臺灣省教育廳藝術教育股長、臺南市政府教育局長、漚汪人薪傳文化基金會董事長、香雨書院負責人。

17　曾坤明，〈研究李伯元：生平及油畫作品初探〉，頁 140 - 141。

這裡，海外聯展、生命線義工、離職照護罹病的父親等，確是罕為人知的，後兩項映現了李伯元人格系統中的慈悲心與孝心。

值得注意的是，就在父親生病期間，李伯元開始真正學佛。他說：

> 為了放下心中之結，我開始看宗教書籍，如《聖經》、佛學（包括藏密、禪宗）、道家學等，但我並未學到精華，因學得太雜。後來我拜訪很多出家師父，才慢慢踏入佛門。初期我研讀《心經》、《金剛經》。到我看了阿姜查的書，如《靜止的流水》、《弦外之音》、《森林中的法語》等，對佛學才有一新的認識，較能通達佛經所說的真實義。[18]

父親病故後，1971 年 2 月，李伯元找到高雄市大仁國中重執教職，直至 1988 年退休為止，共奉獻杏壇 25 年，裁成甚眾，是學生心目中的好老師。

在妙心寺的演講中，李伯元一再強調他教學時常給學生下列觀念：書畫藝術創作貴有獨創性，要發源於自己的心靈，要抒發、體現自己的感動；傳統美術教育那些重視寫實、注重技巧、關切細節的常規反而並不可取。因此，有聽眾便好奇李伯元如何評量學生的書畫作品？他說：

> 有一回，我給甲生打 80 分，給乙生打 85 分。結果甲生充滿疑惑的來訴苦：「老師，乙生的作品，是我隨便幫他畫的，為什麼我認真完成的畫，竟然比我隨便畫成的成績還差？」我告訴他：「你幫同學畫的那張，比較灑脫，比較有生命力和情感，故分數較高。」[19]

現場，傳道法師馬上補充說：「若學生能體會『放得開』作品更具價值，則

18　黃文樹採訪，李伯元口述，〈2021.08.24 李伯元訪談紀錄〉，頁 2。
19　黃文樹，〈活水源頭：李伯元的書畫世界〉，頁 53。

黃老師您好：

很冒昧的寫給您，我是李伯元老師民國70年大仁國中的學生。

我打掃屋子的時候，翻到一本李老師當年在我畢業時送的一本書。

看著他的簽名，我想起他送我書時簽字的樣子。

我想念起老師，我上網谷歌一下他的訊息，看見了您的文章。

http://ed.arte.gov.tw/uploadfile/periodical/3141_P50-61.pdf

您文字鮮活的描述著李老師，我感覺熟悉又溫暖，

我當年就是畫的不怎麼樣，他卻給我5分的學生。

那時，我貼近講台坐，班上鬧哄哄的，他總優雅安靜的坐在台上。

我很好奇，他有時會盤坐，開始主動跟他說話。

他開始給我講觀音的故事，有時又講他去照顧病人的事，我每次都聽的好入神。

他可能看出我對宗教的熱情，還拿佛書借給我看。

告訴我什麼宗教都一樣，我年紀還小，可以多去涉略了解，找出自己相應的宗教。

那時他教我可以多持六字大明咒「嗡瑪尼貝妹吽」，也是觀音心咒。

看著您的文章，對李老師更加思念，我猶豫了好久。
算算老師也有80歲了，不知道他今年此刻是否還在台灣？
黃老師，您是否能夠有李老師的聯絡？我是否能再去看看他老人家？
我當時真是年紀小，再經過這麼多年，我好想再跟他說說話！

黃老師能拜託您幫我問問嗎？

圖 3 - 7　2014 年 2 月 25 日謝祚琦〈致黃文樹老師函〉。

學生收穫更大。」[20]

李伯元上段話指出了現代美育觀念。傳統美育觀念側重詳實細膩的描繪，以「畫得像」為尊尚，追求寫實美，認為「客體」的如實再現，是藝術的目標。但現代的美育觀念，則強調主體性、想像力、創造性與特殊感覺，認為人們在從事美感活動及繪畫創作中，其感情有所寄託，依自己的個性將所想的或所看到的或所感覺到的世界，予以具體化、視覺化，將最純真的內心和感情表現出來傳達給他人，對於彌補人性和情意陶冶的不足，實具有重大熏化意義與作用。[21]

李伯元在大仁國中執教期間的授課情形、點滴往事以及學生對他的懷念，可從下面這封信見一、二：

黃（文樹）老師您好：

很冒昧的寫給您，我是民國 70 年大仁國中的學生。我打掃屋子的時候，翻到一本李（伯元）老師當年在我畢業時送的一本書。看著他的簽名，我想起他送我書時簽字的樣子。我想念起老師，我上網谷歌一下他的訊息，看見了您的文章。您文字鮮活的描述著李老師，我感覺熟悉又溫暖，我就是當年畫得不怎麼樣，他卻給我 5 分[22] 的學生。那時，我（的坐位）貼近講台，班上鬧哄哄的，他總優雅安靜的坐在講台上。我很好奇，他有時會盤坐，開始主動跟他

20　黃文樹，〈活水源頭：李伯元的書畫世界〉，頁 53。
21　黃文樹，〈「魯冰花」的教育涵義〉（《師友》第 322 期，1994 年 4 月），頁 46。
22　「5 分制」的 5 分已是最高級分。

說話。他開始給我講觀音的故事，有時又講他去照顧病人的事，我每次都聽得好入神。他可能看出我對宗教的熱情，還拿佛書借給我看。告訴我……我年紀還小，可以多去涉獵了解，找出自己相應的宗教。那時他教我可以多持六字大明咒「唵瑪尼貝妹吽」[23]，也是觀音心咒。看著您的文章，對李老師更加思念，我猶豫了好久。算算老師也有 80 歲了，不知道他今年此刻是否還在臺灣？黃老師，您是否能夠有李老師的聯絡？我是否能再去看看他老人家？我當時真是年紀小，再經過這麼多年，我好想再跟他說說話！黃老師能拜託您幫我問問嗎？

民國 70 年大仁國中的學生 謝祚琦

0980 － XXXXXX，07 － 224XXXX。

2014.02.25 [24]

　　上面這封信函（圖 3-7），是 2014 年 2 月 25 日謝祚琦寫給筆者的書信。信中提到謝君因在谷歌網路上看到筆者寫李伯元的文章，指的是發表於 2012 年 9 月《美育》雙月刊第 189 期的〈活水源頭：李伯元的書畫世界〉（頁 50 － 61）。此信洋溢著民國 70 年就讀大仁國中受教於李伯元的女學生謝君對李老師的深深思念，同時回憶了當年李伯元上課的概況及師生互動的軼事。其中，提到李伯元會與學生分享其習佛經驗與心得，並鼓勵他們接觸佛法，以及送書給同學當畢業禮物等過往的事情。

23　即六字真言，漢譯又作「唵嘛呢叭咪吽」或「唵嘛呢唄美吽」等。
24　謝祚琦，〈致黃文樹老師函〉，2014 年 2 月 25 日，頁 1 － 2。

圖 3 − 8 李伯元任教大仁國中時期　圖 3 − 9 李伯元與大仁國中學生合影於校園之一。
　　　　　於 1985 年至日本旅遊。

圖 3 − 8 是 1985 年李伯元任教大仁國中時期到日本旅遊。

圖 3 − 9 及圖 3 − 10 是李伯元任教大仁國中與學生合影於校園。

根據 1979 年至 1982 年就讀大仁國中 3 年間都由李老師教授美術課的謝
祚琦回憶：「李伯元老師，看起來就很有『藝術家氣息』；他常穿涼鞋來上課，
下課時會在教室走廊抽菸。」他通常讓學生自由畫，鼓勵同學「自由發揮各
種想像力去畫畫」；有時會擺置瓶子、鮮花或水果等讓同學用 2B 鉛筆描繪。
對於認真畫的學生，往往給予高分。另有時讓學生習寫書法，「叫我們去買
柳公權的字帖來臨摹，他會在旁邊看，然後教導筆要怎麼拿，墨要磨多濃，
宣紙要如何折。」「他不是那種嚴格的老師，他就是讓我們很輕鬆地去做。」
課餘，「他常講佛教的故事和佛教的東西，包括觀世音菩薩、『六字真言』，
以及打坐、觀想等。」[25]

25　黃文樹採訪，謝祚琦口述，〈2020.10.09 謝祚琦訪談紀錄〉，頁 2 − 5。

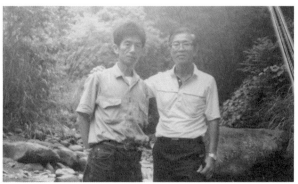

圖 3 - 10　李伯元與大仁國中學生合　　圖 3 - 11　李伯元任教於大仁國中時與該校陳啟庸
　　　　　影於校園之二。　　　　　　　　　　　校長合影。

　　至 1988 年，李伯元任教中小學滿 25 年，在高雄市立大仁國中申請退休，
為其教職生涯劃下美麗句點。

第四章

旅居美歐

旅居美歐，是李伯元生涯發展一個關鍵時期，也是他書畫藝術創作由茁長到成熟的轉捩點。本章勾稽他在該階段的主要生命歷程。

第一節　旅居美國紐約

李伯元退休後，為讓自己能繼續成長，增廣見聞，利己利他，乃於 1990 年 5 月 17 日旅居美國紐約，一面觀摩當地美術館、畫廊展出的畫作，一面在新環境專事新的書畫創作。

有兩張李伯元書寫準備送人的書法小字，可以說明他出國「取經」的心路歷程：一是「出外是為了成長」，二是「豐富自己，造福他人」，見圖 4-1、4-2。

1990 年 7 月 29 日，李伯元〈致林金悔〉的信提及他旅居美國紐約近三個月的生活概況以及對當地社會環境的初步認識。其信云（圖 4-3）：

> 弟來美已近三個月，一切還順遂。目前住紐約 Queens 區，向一臺人租一房間（可二人住），月租 390（美元），算是套房，一人住頗為方便。這裡物價便宜，東方食物又多（華人特多），若自炊連房租

圖 4－1　出外是為了成長。

圖 4－2　豐富自己，造福他人。

圖4－3　1990.07.29李伯元〈致林金悔函〉。

每月 700 綽綽有餘。在此最大的障礙是語言，聽很不習慣，要經好幾秒才能會其意。為學好英語特地買了一架電視，每天猛看。下午還去上免費英語，與各國來之移民一起烏烏鴉鴉學習，其境頗似孩童。紐約的美術館、畫廊大略已見知一、二。可看之處很多，對以後之創作，必有助益。上個月與朋友去買畫布、顏料，準備在此作畫，希望能有新的面貌。……美國到處都是森林，空氣新鮮，食物沒有農藥，物價不比臺灣貴，難怪有些人要移民來此。但在紐約仍有種族問題存在，常有暴力發生在亞裔人身上，治安及髒亂是這裡

之大問題。[1]

　　上面這封信可有九個要點：一是李伯元旅居美國紐約市，住在皇后區。該區位於長島的西半部，是紐約市面積最大、人口第二多的行政區。紐約市主要的三個機場中，甘迺迪國際機場和拉瓜地亞機場就坐落於皇后區。此區以人口多元著稱，除白人約占半數之外，亞裔、拉丁裔、非洲裔人口所占比例，均高於全美國平均值。亞裔人口當中，又以印度裔、華裔、韓裔三者為大宗。二是生活費每月700美元（含房租390美元），與臺北差不多，房屋租金和物價比想像中的便宜。三是其住所一帶，東方食物多，華人多。四是在那裏生活最大的障礙是語言溝通，聽的方面特別吃力。五是為增進英語能力，他除特地買了電視機，天天「猛看」之外，還利用下午去參加免費英語課程班，像幼稚園小朋友從最基本的學起。六是，他開始踐行其旅外的初衷，即實地參訪紐約的美術館、畫廊，見識現代藝術，為自己未來的創作鋪路。七是他到達紐約的第二個月，即購買了畫布與顏料等，著手在新環境創作新作品。八是簡述了當地環境、空氣、物價等生活條件，為眾多國外移民來此做出註解。九是點出紐約種族歧視、治安、髒亂諸問題。

　　一如前述，到紐約前期，李伯元為了增進英語的聽與說能文，他參加當地英語學習班。圖4－4是他與俄裔英文老師及另一位也是從臺灣旅居紐約的女學員之合照。圖4－5是李伯元於1990年夏季到美國大

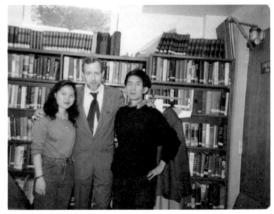

圖4－4　李伯元與紐約英文老師（中）合照。

1　李伯元1990年7月29日〈致林金悔〉信，收於李伯元作、鄭凱文編《李伯元書畫》，頁9。

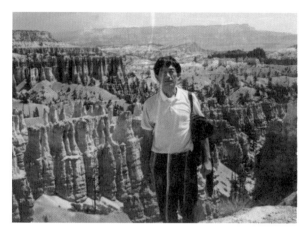

圖 4 − 5　李伯元 1990 年夏季攝於美國大峽谷　　　圖 4 − 6　李伯元於 1991 年正月攝於
　　　　　（Bryee Canyon）。　　　　　　　　　　　　　　紐約時代廣場某大廈前。

峽谷（Bryee Canyon）一遊。

　　圖 4 − 6 是李伯元於 1991 年正月攝於紐約時代廣場某大廈前，感受現代建築文化。

　　依李伯元 1995 年 9 月 25 日在巴黎「雙人展」前夕所寫〈自我作品簡介〉，在紐約約一年的創作，為他後續的藝術生涯發展奠定厚基。其文云：

> 1990 年我離開臺灣到紐約一年，在那兒畫有 30 多幅。這些畫可說
> 是法國所畫的作品之先驅、序曲。換句話說，這次（雙人展）展出
> 之作品皆是繼紐約所畫之作，加之於豐富，發揮。[2]

可以說，李伯元書畫藝術的進境，是在紐約先期部署，而後到巴黎接踵實現。

2　李伯元，〈自我作品簡述〉（1995 年 9 月 25 日寫於巴黎「雙人展」前夕），頁 1。

第二節　旅居法國巴黎

　　1992 年 1 月底，56 歲的李伯元再到藝術之都巴黎長期居留，接受西方文化的洗禮，實踐自身的藝術理念；直到 2014 年 9 月，他大部分時間是在巴黎創作。他在自述中表白：「美歐之旅是我的福氣，惠我良多。」[3]

　　圖 4 － 7、4 － 8 是李伯元攝於巴黎的工作室。

　　在巴黎 Long Stay，李伯元浸淫歐洲的歷史文化，接受西方社會、宗教、建築、繪畫、人文精神等洗禮。圖 4 － 9 為他參訪巴黎聖母院留影。

　　李伯元在法國期間，曾捎信給高雄市宏法寺住持開證法師（1925 －2001），邀請法師有機會到巴黎弘法。開證法師於 1992 年 4 月 8 日回信（如圖 4 － 10），一方面讚美李伯元不斷進修，堪為表率；另一方面請李伯元代為向佛光山巴黎分寺的依照法師致意；第三方面表示願意抽空到法國走走；第四方面期待李伯元在巴黎能產出得意佳作，以彰顯臺灣畫家在法國之光。

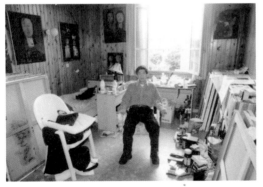

圖 4 － 7　李伯元在巴黎畫室之一。

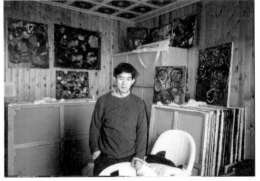

圖 4 － 8　李伯元在巴黎畫室之二。

3　李伯元，〈作者表白〉（2019 年 9 月 20 日寫於名冠藝術館個展前夕；未出版，本資料　　由李伯元提供），頁 1。

1994 年 6 月 8 日下午，高雄宏法寺住持開證法師與信徒約 10 人從高雄小港國際機場搭乘長榮航空 262 班機飛往法國。翌日上午抵達巴黎，其下午的行程，《慈恩集》記載如下：

（6 月 9 日）下午李伯元老師帶了水果來旅館（伯爵 BERGERE 飯店）結緣。李老師是已經退休的一位很有造詣的美術老師，他以藝術家身分，居留法國，在此生活及作畫。在休息片刻後李老師就帶領我們坐巴黎地鐵去參觀羅浮宮。[4]

圖 4－9　李伯元攝於巴黎聖母院。

這是李伯元帶領開證法師一行人參觀羅浮宮的記述。接著李老師領著他們在巴黎香榭大道悠哉散步，並於噴水池畔與當地法國人一起享受難得的巴黎陽光，當天氣溫約攝氏 17 度，已好幾天沒有太陽，李伯元對大家說：「你們把（高雄的）陽光帶到巴黎」。[5] 圖 4－11 是李伯元與開證法師合影於巴黎塞納河畔。

6 月 10 日，李伯元陪同開證法師參訪巴黎佛光協會，由依照法師接待（圖 4－12），中間是開證法師，右 2 是依照法師，左 1 是李伯元。

李伯元在巴黎的住所並不是固定一處。依據李伯元從巴黎前後兩次寫給

4　開證法師編著，《慈恩集》（高雄：宏法寺，1996 年出版），第 6 冊，頁 182－183。按：此段引文，已在 2021 年 8 月 24 日訪談時略作修改。

5　開證法師編著，《慈恩集》第 6 冊，頁 184。

圖 4—10　開證法師 1992.04.08 給李伯元的回信。

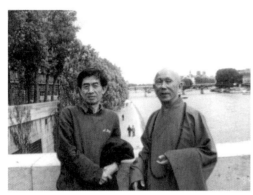
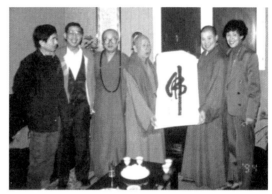

圖 4 - 11　1994 年 6 月 10 日李伯元與開證
法師合影於巴黎塞納河畔。（圖
檔引自：《慈恩集》第 6 冊，
圖頁 6）

圖 4 - 12　李伯元陪同開證法師參訪法國巴
黎佛光協會。（圖檔引自：《慈
恩集》第 6 冊，圖頁 6）

臺北林金悔的信可知，1992 年 7 月 21 日，他當時的住所地址是：6Allée
Gustave Courbet 94230 CACHAN FRANCE，即法國馬恩河谷省的一個市
（鎮）──位在巴黎市中心南方約 10 公里郊區的卡尚，其法國郵政編碼是
94230。

另一封信是 1994 年 11 月 2 日寄出的，當時李伯元的住所為：3guai
J.B.Clément 94140 ALFORTVILLE FRANCE，即法國馬恩河谷省的阿爾
福維爾市──位於巴黎東南郊區，距離巴黎市中心 7.6 公里，其法國郵政編
碼是 94140。

大約自 2000 年起至 2014 年 9 月止，李伯元開始往返巴黎和臺灣：每年
11 月因巴黎天氣寒冷，回臺灣過冬，隔年春季 4 至 5 月份，再返回巴黎。
為何要巴黎與臺灣兩地舟車勞累往返？李伯元解釋說：

> 之所以要再回來是因為巴黎還留有 150 張畫，有些畫要放著一
> 年、二年後才看得出差別；我要力求完美，重新修改不讓其有所
> 缺失。剛畫完時並不能明顯看出好壞在哪裡，隔一段時間才能看

圖4－13　1992.07.21 李伯元給林金悔的信封。　圖4－14　1994.07.21 李伯元給林金悔的信封。

出來。……還有一個原因是可以吸收一些東西，好比說在 Jeu de Paume[6] 或龐畢度中心的特展，這些現代畫家的作品比較接近我的風格，因其形式的震撼可以挑起一些共鳴，慢慢去調整我們的觀念。[7]

這段話，至少有三大意涵：一是李伯元不忘初衷，即「出外是為了成長」；二是他對創作力求完美；三是他是一位「活到老學到老」的長者。

2004 年夏天，李伯元在巴黎對來訪的徐慧韻也提及自己到巴黎的改變和收穫。他對徐氏說：

我告訴我的朋友：「你如果到巴黎來，你的觀念會改變。」我告訴他藉形象來改變內心的東西，這已經太舊了，要換一個面目。……他問我怎麼換？我也不曉得，我告訴他：「當你來巴黎久了，你就會換。你在臺灣是不可能換的，因為沒有那種刺激。」如果我沒來這裡，我絕對畫不出現在這種畫；也就是說我來巴黎 13 年，給了

6 即法國國立網球場現代美術館，興建於 1861 年，位於巴黎杜樂麗花園西北角。1986 年以前，這裡收藏有許多重要的印象派作品。
7 徐慧韻，〈觀畫、畫觀、觀念：畫家李伯元訪談記〉，頁 45。

我這些東西。[8]

巴黎的文化刺激，無疑給李伯元帶來巨大的潛移默化。

2012 年 9 月 1 日，臺灣新銳藝術家黃武芃（1993 －）的媽媽帶著武芃來到巴黎拜會李伯元。黃武芃媽媽在〈歐洲之行（七）：與老師李伯元畫家之邂逅〉一文「前言」開宗明義云：

> 這趟法國之行是基於芃芃未來藝術之路到底要如何進行，感到困惱的媽媽有朋友介紹了旅居巴黎的畫家李伯元老師，趁機可以去拜會他，並且李老師熱心的要芃芃帶作品集去給他做指導。[9]

圖 4 － 15　李伯元旅法期間經常造訪巴黎羅浮宮及各美術館。

感到困惱的黃媽媽，起因於兒子的身心特殊狀況：黃武芃是臺中人，出生時是 1600 公克的早產兒，幼兒時期曾經歷過無菌性腦膜炎與熱癲癇的健康問題。從小因為母親從事國際貿易工作，而跟隨母親在國外奔波。小學五年級時被鑑定出亞斯伯格症。

黃武芃媽媽上文接敘母子兩人與李伯元在巴黎會見與晤談的情況：

> 李老師一身輕裝出現在相約的聖母院門口前，帶著我們母子去喝咖

8　徐慧韻，〈觀畫、畫觀、觀念：畫家李伯元訪談記〉，頁 48。
9　黃武芃媽媽，〈歐洲之行（七）：與老師李伯元畫家之邂逅〉，2012 年 9 月 1 日，m.xuite. net，頁 1。

啡及吃中飯，先前就芃芃亞斯柏格症的身分在電話中已經告知過，
在李老師的印象中對於自閉症孩子的藝術天分頗有認知，所以李老
師對於芃芃提出非常中肯與參觀的建議；而對媽媽的比較實際上是：
繪畫是條艱辛的路，他也覺得芃芃的繪畫比較可以到國外學習，但
語言障礙與生活問題則是無法解決的困難處。不過，對於經營芃芃
的藝術之路他也非常認同我現在的規劃，對於需不需要大學文憑之
於芃芃，他倒認為芃芃並不在乎學歷只要快樂的創作，如到學院派
反而會扼殺他現在的創作力，坦白說大學是教不了芃芃什麼，當然
這需要的是做父母的我必須放下大學文憑的期待。[10]

李伯元對黃武芃未來藝術之路的建議，是以自己過去在臺師大藝術系的經驗
及自身的創作理念做出發的，這對芃芃來說，應是很實際也很貼切的。

　午餐之後，李伯元帶黃武芃和黃媽媽到他的畫室參觀。黃媽媽描述如下：

作為全職畫家的（李伯元）老師住在巴黎北邊郊外，畫室即是老師
的住家。滿滿的畫作充滿整間房屋，老師非常熱烈的拿出每幅畫作
與芃芃討論，還有新近的畫作給我們欣賞，還親自簽名蓋章送《李
伯元書畫冊》給芃芃，最後還親摘了屋前一棵結實纍纍的蘋果樹上
的蘋果給芃芃吃。[11]

這段話勾勒了李伯元誠懇而熱情待客的一斑。

　在李伯元分享其畫作給黃武芃母子過程中，他們的互動大體是：

（李伯元）老師拿他的畫作問我們畫的主題時，我（黃媽媽）是沒

10　黃武芃媽媽，〈歐洲之行（七）：與老師李伯元畫家之邂逅〉，頁1－2。
11　黃武芃媽媽，〈歐洲之行（七）：與老師李伯元畫家之邂逅〉，頁2。

有一次答對的（真是不好意思，就是看不懂），芃芃倒還能對上話猜對，不過芃芃說老師的畫作比較偏向畢卡索，他（黃武芃）比較沒有研究，所以不知道要如何評論。……李老師的畫作是以油畫為主，只是他也同意我詢問的油畫顏料毒性的問題，所以現在也用壓克力顏料在作畫。但他知道芃芃對於油畫色料的喜愛在於色澤表現的不同，這是無法勉強，但建議芃芃也可以嘗試多看或自行試驗不同媒材的使用。[12]

至於李伯元提供給黃武芃的未來建議是：

（李伯元）老師期許芃芃要持續保有創作的能量，不見得有名氣的畫作就一定是好的藝術，過分炒作的藝術並不是真的藝術，而只是商業的價值。不過，老師也坦言畢竟畫家也要生活，父母不可能陪伴芃芃一輩子，黃媽媽的工作就是當芃芃的藝術經紀人，能夠有畫廊願意經營芃芃的畫作，有收入支撐他繼續繪畫的創作，那自然是最好的途徑。[13]

這是很務實的意見。

黃武芃後續的藝術發展是：2012 年年底獲得臺灣身心障礙者藝術創作獎；2013 年 8 月獲邀臺師大「百年捐畫、建設新師大」贈畫儀式與畫展活動；2015 年 8 月瑞典個展；2016 年 5 月金車文藝中心個展。這些正面發展與李伯元等人的啟迪及鼓舞應有關係。誠如臺灣身心障礙發展協會在官網所言：黃武芃在美術性向上從未正式接受過任何美術教育訓練，但得到李伯元、謝里法、郭博州（1960 －）、楊永福（1955 －）、潘元和（1958 －）等藝壇畫家

12　黃武芃媽媽，〈歐洲之行（七）：與老師李伯元畫家之邂逅〉，頁 2 － 3。
13　黃武芃媽媽，〈歐洲之行（七）：與老師李伯元畫家之邂逅〉，頁 3。

圖 4 － 16　2016 年 5 月 14 日李伯元受邀
　　　　　於「黃武芃油畫展」開幕茶會
　　　　　上致詞。

的關懷與指點，以及參加臺師大資優美術研習班的培訓，獲得不錯的成果。[14]

2016 年 5 月 14 日，李伯元受邀在金車文藝中心「黃武芃油畫展」開幕茶會上致詞，該中心官網云：

> 5 月 14 日這一天，是非常熱鬧的日子！武芃的油畫展在今天下午三點熱鬧展開，……。旅法畫家李伯元老師也來到了現場，老師認為武芃的創作中，顏色非常的奇特引起他的注意，並也提到了「瑕不掩瑜」這成語，並以此勉勵武芃，即使有一點點的瑕疵也沒有關係，這更能顯現出玉是經過長年累月的時間考驗而呈現的狀態。[15]

圖 4 － 16 是李伯元在「黃武芃油畫展」開幕茶會上致詞，左為黃武芃。

14　參見臺灣身心障礙者藝術發展協會，〈光之藝廊：合作藝術家黃武芃〉，協會官網 2020 年 10 月 20 日，頁 1 － 2。

15　金車文藝中心，〈黃武芃油畫展〉，中心官網 2016 年 5 月 14 日，頁 1 － 2。

第五章

習佛因緣

回溯李伯元過去因「苦悶」、照顧病父開始讀佛書。1995年9月25日，他在巴黎舉行「雙人展」（參後）的〈自我作品介紹〉表示：

> 為豐富心靈及生活，35歲前接受之藝術洗禮，不管文學、音樂、繪畫，大都取之於西方，及至40歲左右才回歸接納東方的東西，諸如東方的繪畫、書法及佛教思想。目前我的想法、觀念，思考的方式，較接近於東方式的，這在我最近4年來的作品上，可以看出端倪來。受他人思想及作品影響最深的莫過於佛家思想。[1]

而到他晚年在2019年9月20日的自述指出：「目前我住在臺南學甲，雖已高齡但不覺老邁，仍孜孜不倦於繪畫、書法之創作書寫，以及佛學之探究。」[2]就他而言，學佛是一輩子的事。本章意在爬梳其習佛因緣。

第一節　接觸佛教，機緣相助

依前述大致自1960年代中葉起，特別是在1970年因父親罹癌，李伯元開始真正取佛書、禪宗書等閱讀，也拜訪了很多法師，逐漸踏入佛法之門。初期，其所閱讀者有《金剛經》、藏傳佛書及泰國南傳佛教僧侶阿姜查（1918－1992）的著作，如《靜止的流水》、《森林中的法語》等。從這些資訊看來，他青壯時代所讀的佛教書籍有禪宗要典、藏傳佛書、南傳佛書，大體自行閱讀，並無特定的問學、請益、討論的師友。

實際上，李伯元接觸佛教要追溯到1962－1963年，他在左營海軍陸戰學校受訓期間，認識了在同校受訓的林照田（1940－）[3]。林氏是高雄人，

1 李伯元，〈自我作品簡介〉，頁1。
2 李伯元，〈作者表白〉，頁1。
3 林照田，加拿大英屬哥倫比亞大學哲學博士，歷任國立臺灣大學哲學系教授兼主任、文化大學哲學系教授兼主任。在文化大學哲學所博士班開授「邏輯與禪宗的比較研究」課

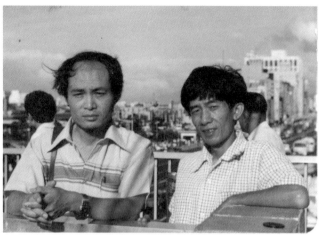

圖5－1　林照田服役時期照片。　　圖5－2　李伯元與林照田兩人退伍後合照於高雄。

自高雄中學畢業，考進臺大哲學系，對哲學與佛學有濃厚的研究興趣，這與李伯元不謀而合，兩人投緣，開始了一段「友直、友諒、友多聞」的「益友之交」。圖5－1是當兵時期林照田送與李伯元留存的大頭照。

圖5－2是李伯元與林照田兩人退伍後合照於高雄。

1966年10月26日，林照田負笈美國2個月之後，從加州舊金山住所捎信給那時任教北門中學的李伯元。[4] 信的第一句話是：「『人無熱力，談不上生命』，所言極是。」[5] 圖5－3是該函信封。兩人的交流內容可說是聚焦於精神性的、終極性的生命關懷。

1967年8月31日，林照田又致函已轉調埔里農校的李伯元，提到他在

程。著有《理則學》、《從古典邏輯到檢證邏輯》、《邏輯學入門》等書，以及〈禪宗的佛學基礎及特色和生死學〉（《哲學年刊》第10期，1994年6月，頁185-201）等論文。

4　林照田，〈致李伯元函〉，1966年10月26日，此信由李伯元提供。

5　按：自從林照田留學後，李伯元與他臺美兩地魚雁往來頻繁，李伯元寫給林照田的信不知有多少（因未留底稿），但林照田自1967年至1973年間，至少有22封信給李伯元（依李伯元提供給筆者的原件計算）。

圖 5 － 3　林照田 1966.10.26〈致李伯元函〉　　圖 5 － 4　林照田 1967.08.31〈致李伯元函〉
　　　　　信封。　　　　　　　　　　　　　　　　　　　　　信封。

美國半工半讀很累，「是以『坐禪』的精神來工作的。工作繁忙，但覺得日日充滿希望。」[6] 圖 5 － 4 是該函信封。

　　1971 年 12 月 20 日，林照田又從舊金山住所捎信給那時已在大仁國中任教的李伯元，提到在美生活不順，並由此引入禪修與禪學課題，摘引於後（圖 5 － 5、圖 5 － 6）：

　　暑假以來我的情況較差，生活不安定：主要的是打工無保障，因最近美國經濟情形頗不好，對外國人做工佔了美國佬的工作機會很眼紅，結果移民局捉人捉得頗兇。以往學生打工被捉，警告了事，現在則限期遞解出境。在此情況下，情緒頗受影響。……在惡劣的情況下仍要保持清醒、平靜頗不易。但清醒、平靜正是吾人追求學術所最需要的。這或許意味仍須在禪宗下苦鍊。對了臺灣不知有無鈴木大拙的譯本，他寫的一些關於禪宗的英文著作（約三十本）極可觀，給我很大的激發。以前益壽[7] 寄給我的《禪學大成》六大卷裡的

6　林照田，〈致李伯元函〉，1967 年 8 月 31 日，此信由李伯元提供。

7　益壽，指齊益壽（1939 －），福建福州人，是李伯元與林照田共同的朋友。1949 年來臺，1966 年取得國立臺灣大學中文碩士學位。歷任臺大中文系教授兼主任、香港中文大學

一些傑作也極有深意，唯難些，有時須人從旁提醒才容易懂。鈴木大拙的著作剛好有些功用。[8]

此信主旨是林氏在美閱讀鈴木大拙（1870 － 1966）英文禪宗系列著作得益，而提出與李伯元分享，同時以處於窘境更須在禪宗修行功夫下苦練相砥勉。

在上信之後，林照田經常從美國寫信回來臺灣與李伯元交換研習禪宗心得，特別是「禪公案」的討論。例如 1972 年 8 月 12 日〈致李伯元函〉云：

圖5－5　林照田 1971.12.20〈致李伯元函〉信封。

「公案」有難有易，每個禪師一生至少留下一個公案，但其間深淺差別是很大的。到現在為止至少有為數一千九百多個公案被記錄下來（見《傳燈錄》）。我個人收集四十幾個扣動我心弦的公案，我時時拿來品味一番。[9]

林氏列舉三個精彩的公案與李伯元分享，一是「俱胝禪師凡有詰問，唯舉一指」（《無門關》第三則）；二是《傳燈錄》中「玄沙師備禪師（835 － 908）指點聽溪水聲」；三是法眼禪師（885 － 958）與慧超「甚麼是佛」的對話。林氏認為，每個公案背後都有一個涵義，只能個人去發現，可貴者亦

中文系高級講師。學術專長為漢魏六朝文學，著有《黃菊東籬耀古今：陶淵明其人其詩散論》、《陶淵明的政治立場與政治思想》等書。

8　林照田，〈致李伯元函〉，1971 年 12 月 20 日，此信由李伯元提供。

9　林照田，〈致李伯元函〉，1972 年 8 月 12 日，此信由李伯元提供。

圖 5 － 6　林照田 1971.12.20〈致李伯元函〉信。

在於自己的發現。「你餓了，我吃飯，你會飽嗎？」意指個人自我修行，才能自我解脫。即俗語「個人生死，個人了」；「個人吃飯個人飽」。接著，林氏話鋒一轉，指中國禪的末流已流於「死寂」而無作為，但日本禪因重視傳授法，故在近現代閃鑠燦爛的光芒——他們將禪與實際生活緊緊扣接在一起，而有武士道、花道、茶道、柔道，以及「以禪入商」等，體現禪恆久的生命與活力。

　　1973 年 1 月 7 日，林照田又給李伯元信，再度討論到鈴木大拙禪學及中國禪典。其文云：

　　我覺得鈴木大拙很懂得「禪」，他的書我讀了十幾本（全是英文的，他的英文是世界一流的，他在美國住了約十八年的樣子）。……他有時似乎故作「神秘」以及「反邏輯」狀，但目的似乎想不要誤

人！……《無門關》及《碧巖錄》最值得一看，可以看到一些公
案。[10]

此信中，林氏提到上回李伯元給他的信：「不知你（李伯元）那位學佛的朋
友為什麼說他（鈴木大拙）仍未入（禪）門？」可知，那段時間，李伯元與
林照田臺灣美國兩地信函交流、思想激盪是集中在禪學與禪門主題上的。

另外，自1971年至1988年，李伯元在高雄市大仁國中任教17年半之間，
經常與佛學團體及佛友，一起去朝山，並到佛寺聽經聞法，諸如高雄市宏法
寺、左營「真言宗光明王寺高雄分院」等是他常親近的道場。還有，他也聽
過演培法師（1918－1996）[11]的演講，他說：「演
培法師的聲音鏗鏘有力，是一位很會講授佛法
的法師。」[12] 期間於1973年，李伯元曾皈依達
賴喇嘛（1935－）；該年起又常聽從香港來臺
弘法的密宗上師吳潤江（1906－1979）[13]宣講
佛法。[14]

在訪談中，李伯元表示任教大仁國中17年
半，會就近到宏法寺參加該寺住持開證法師的
弘法活動，聆聽法師的開示。[15] 開證法師是土生

圖 5－7　開證法師遺照。

10　林照田，〈致李伯元函〉，1973年1月7日，此信由李伯元提供。
11　演培法師，俗姓李，江蘇揚州人。先後親近太虛大師（1890－1947）、印順法師，歷
　　任臺北善導寺住持、福慧講堂住持、新加坡普覺寺住持。著有《諦觀全集》、《諦觀
　　續集》。
12　邱敏捷、黃文樹採訪，李伯元口述，〈2020.10.23李伯元訪談紀錄〉，頁1、頁12。
13　吳潤江，廣東開平人，為藏密紅教第十八代傳人，常來臺灣弘法。著有《發菩提心義
　　訣》、《佛教的宇宙觀及人生觀》、《金剛般若波羅密經講義》、《華藏上師釋經集》等。
14　邱敏捷、黃文樹採訪，李伯元口述，〈2020.09.25李伯元訪談紀錄〉，頁2。
15　邱敏捷、黃文樹採訪，李伯元口述，〈2020.10.23李伯元訪談紀錄〉，頁1。

土長的高雄左營人，1951 年禮高雄元亨寺永達和尚（？－ 1956）披剃。[16] 1952 年，前往臺南白河大仙寺接受三壇大戒（具足戒），成為臺灣光復後第一屆受戒法師之一。[17] 1955 年後，進入白聖法師（1904 － 1989）創辦的「臺灣佛教律學研究院」深造，在《楞嚴經》、佛教律學、禪學、《心經》、《金剛經》等下功夫探研。1957 年，在高雄市新興區仁愛一街創建宏法寺，展開教育、文化與慈善三合一的弘法利生事業。

至於開證法師的教化思想，筆者曾將之歸納為八項：一是學佛須提取道心；二是尋師訪道的重視；三是務實的道德實踐；四是折衷的宗派意識；五是十方思想的倡行；六是佛教尊嚴的維護；七是無罣礙的生命觀；八是堂正的批判精神。[18] 自 1970 年代至 1980 年代，是其敷化最盛的 20 年，李伯元恰好在這段時期方便從大仁國中到距離僅 2.5 公里的宏法寺薰習佛教義理，並與開證法師結為「方外交」。此即前述 1992 年 4 月間開證法師與在巴黎的李伯元魚雁往來，並於 1994 年 6 月兩人在巴黎相會的因緣。

李伯元晚年長住學甲老家，與方外互動較密切的是開證法師的徒弟、也是筆者的皈依師臺南市妙心寺住持傳道法師。在邱敏捷《傳道法師年譜》及《三心了不可得——與傳道法師對話錄》內分別記載了李伯元與傳道法師數條交流資料：

其一，2012 年 1 月 1 日，傳道法師與筆者及內人一同到學甲拜訪李伯元。當時李伯元談到了書畫家修養、書畫技巧，以及旅行對創作者的意義等

16 開證法師，〈住持簡介〉（收於氏編著《慈恩拾穗——宏法寺開山二十週年紀念》，高雄：宏法寺，1976 年），頁 18。

17 黃文樹，《晚近僧者與當代臺灣教育文化》（臺南：妙心出版社，2014 年 11 月初版），頁 277。

18 黃文樹，《晚近僧者與當代臺灣教育文化》，頁 296 － 320。

課題。其中有一段對話如下：

> 他（李伯元）又說：「我喜歡藉著旅遊增廣見聞，這對我創作很重
> 要。」我（邱敏捷）接著說：「我也喜歡到處看看，但是（黃）文
> 樹常常說：「近現代德國偉大哲學家康德（1724-1804）一輩子沒有
> 離開過他的家鄉哥尼斯堡（小鎮）。」（傳道）師父馬上下一轉語：
> 「不要只向一個人學習」。我猛然一覺，師父回應得真貼切。我們
> 四個人一來一往，對話中充滿機鋒。[19]

其二，2012 年 3 月 10 日，傳道法師邀請李伯元到妙心寺文教大樓專題
演講（參見前述），主題是「活水源頭──旅法書畫家李伯元老師」，該演
講活動「由於規劃縝密，形態輕鬆，現場互動良好，發言踴躍，收穫不少。」[20]

其三，2013 年 3 月 1 日，傳道法師帶領筆者及內人到學甲李伯元府第
晤談。《傳道法師年譜》記載如下：

> 李（伯元）老師是書畫家中的異數。他不為利、不求名，書畫創作
> 風格，脫俗、清晰、天真，獨樹一格，沒有市儈味。李老師說：「在
> 1990 年代世界上只有法國有「藝術家居留」，得准居留者，大都
> 去大巴黎居住。為了討生活，他們大多去蒙馬特[21]（Montmartre）
> 替觀光客畫肖像或畫些討好遊客的巴黎街景等。這些畫家大都因長
> 期討好他人，而忘自心的理想以至喪失了自己。久之則斷送了藝術
> 生命。」又說：「自由創作，不要被原來所學的框住了──即所謂

19　邱敏捷，《三心了不可得──與傳道法師對話錄》，頁 30-31。
20　邱敏捷，《傳道法師年譜》，頁 356。
21　蒙馬特，位於法國巴黎市第十八區的一座 130 公尺高的山丘，在塞納河的右岸。許多
　　藝術家都曾經在此進行創作活動，包括西班牙畫家達利、義大利畫家莫迪尼亞尼，以
　　及畢卡索、莫內、梵谷等人。

的所知障。」（傳道）師父回應道：「所知障，所知不是障，被障障所知。」兩人對話，相當精彩。[22]

其四，2014 年 10 月 8 日，李伯元偕同兩位老朋友蒞臨妙心寺與傳道法師茶敘。[23]

第二節　抄寫經論，薰習法義

李伯元學甲家中有不少書架，上面陳列各種圖書，大多屬於佛教類、修養類、中國儒學與道家典籍、一般身心醫學類，以及書畫藝術類等，而以佛學類居多。依筆者現場隨手記下者就有下列佛學類書本：一是佛教經藏部分，有《金剛經》、《般若心經》、《維摩詰經》、《法句經》、《六祖壇經》、《圓覺經》、《南無阿彌陀經》、《佛說無量壽經》等；二是佛教論藏部分，有《唯識二十論》、《中觀莊嚴論》、《菩提道次第廣論》等；三是佛教經論講記部分，有《中觀今論》（印順法師著）、《法句經講記》（傳道法師講）、《慧光集：中觀莊嚴論解說》（米滂仁波切著，堪布索達吉仁波切講解）、《忠言心之明點懺悔要義頌講記》（益西彭措堪布講述）、《菩提道次第廣論講記》（宗喀巴造，法尊法師譯，益西彭措堪布編述）、《唯識二十頌講記》（演培法師講）等；四是佛教高僧著述部分，有《肇論略注》（憨山大師述）、《善導大師語錄》（慧淨法師編）、《印光大師語錄》、《亂世中的快樂之道》（達賴喇嘛著）、《中國佛教高僧全集》等；五是當代佛教知名法師文集，有《南亭和尚全集》、《寂靜之道》（希阿榮博堪布著）、《見性成佛：惟覺老和尚開示錄》、《無住生心集》（淨空法師著）等；六是現代佛教法

22　邱敏捷，《傳道法師年譜》，頁 366。按：此段引文中李伯元所述之內容，已經由 2021 年 8 月 24 日訪談時重述。

23　邱敏捷，《傳道法師年譜》，頁 383。

師永懷集，有《開證上人永懷集》、《傳道法師永懷集》等；七是佛學工具書，有《佛學常用詞彙》（竺摩法師鑑定）等；八是通俗的佛教與佛學讀本，有《佛學讀本》（普門叢書）、《佛學答問》（大乘精舍叢書）等；九是佛教居士有關著作，有《原始佛典選譯》（顧法嚴譯）、《佛陀的啟示》（顧法嚴譯）、《金剛經講義》（江味農述）、《金剛經的教育啟示》（陳君揚著）、《自悟之路》（Andrew Harvey 著，劉蘊芳譯）、《佛法修證心要問答集》（元音老人著）等。

自從李伯元就學臺師大藝術系時期起迄今，他身邊總有許多佛教經論及佛學相關書籍，隨手取來閱讀，汲取其中諦理。所謂「含其英，咀其華，自然得它好處。」而據他受訪表示，自 37 歲（1973 年）起，開始抄錄佛教

圖 5－8　李伯元抄寫佛教經論筆記之一。

圖 5－9　李伯元抄寫佛教經論筆記之二。

經典及相關論說[24]，凡有佳句、警語、啟示詞彙等，往往將之抄寫、摘錄於筆記上。他在這些閱讀與抄寫過程中，不斷薰習佛教法義，而此等精要文字也作為其書法創作的內容，寫成後更成為與人結緣的珍貴贈品。

　　圖 5－8、圖 5－9、圖 5－10，是李伯元抄寫佛教經論及高僧著作等之筆記，從中可推知，他研讀、摘記歷程中一定下了很多功夫。

圖 5－10　李伯元抄寫佛教經論筆記之三。

24　邱敏捷、黃文樹採訪，李伯元口述，〈2020.09.25 李伯元訪談紀錄〉，頁 2。

第六章　作品展覽

圖6－1　夫妻。　　　　　　　　圖6－2　狂草。

圖6－3　精靈對話。　　　　圖6－4　東方女性。　　　　圖6－5　大人物。

　　自1990年到2014年，應是李伯元書畫創作最旺盛的25年。他2009年之前的主要作品多數收錄於《李伯元書畫》[1]。其中，1990年「夫妻」（圖6－1），1992年「狂草」（圖6－2）、「精靈對話」（圖6－3）、「東方女性」（圖

1　李伯元作、鄭凱文編，《李伯元書畫》（臺南：漚汪人薪傳文化基金會，2009年11月出版）。

6－4）、「月意」（以上皆油畫，畫於巴黎）。

再如，1993 － 2003 年「代代相傳」、「大人物」（圖6－5）、「天鵝與小狗」（圖6－6）、「愛作夢的佳佳」（圖6－7）、「靈修」（圖6－8）（以上皆油畫，畫於巴黎，概經多年才完成）。

圖6－6　天鵝和小狗。

另如，1995 － 1999 年「運行」（圖6－9）、「黑貓」（以上皆油畫，畫於巴黎，亦經多年才畫成），1995 年「大和尚」（圖6－10）（壓克力彩，畫於巴黎），1998 － 2003 年「另棵大樹」（壓克力彩，畫於巴黎，同樣經數年始成），1998 年「無題」（有二作）、「運行」（以上皆油畫，畫於臺灣），1998 年「母女」（壓克力彩，畫於巴黎），1999 年「邂逅」、「霧裡看花」（油

圖6－7　愛作夢的佳佳。

圖6－8　靈修。

圖6－9　運行。

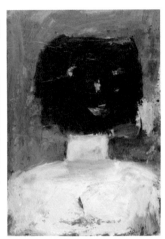

圖 6 − 10　大和尚。　　　圖 6 − 11　蓮花座。　　　圖 6 − 12　我也叫阿嘉。

畫，畫於巴黎），2000 − 2003 年「模特兒」、「現代與古典」（壓克力彩，畫於巴黎，亦經多年繪成），2003 年「振起」、2004 年「無題」、2005 年「盆栽」（以上皆壓克力彩，畫於臺灣），2005 年「蓮花座」（圖 6 − 11）、「春天」，2005 − 2008 年「擁抱」（以上皆壓克力彩，畫於巴黎），2006 年「母女」、2007 年「小女生」、「幼苗」、2008 年「無題」、「我也叫阿嘉」（圖 6 − 12）、「怎麼會這樣」、「長出」、「一花一世界」、「挫敗」、2009 年「淒美」（以上皆壓克力彩，畫於臺灣）。

　　由上舉可見，李伯元退休後，彩筆益力，創作頗豐。就創作地點言，以巴黎最多，臺灣為次。就創作時間言，1992、1998、2005、2008 等數年，作品甚夥，每年平均約有 4 件。就創作媒材言，這 25 年間的前半期較多運用油畫，後半期則較多採用壓克力彩作畫。就造形形式言，半具像畫與抽象畫約略各半。就作品氛圍言，呈顯出樸拙不華、主觀內斂而又真情流露的韻味。這些作品中，2004 年「無題」、2005 年「蓮花座」、「春天」、2005 − 2008 年「擁抱」、2008 年「無題」、「我也叫阿嘉」等，為國立臺南大學附設香雨書院所珍藏。另有些作品，則典藏於臺南市妙心寺及私人收

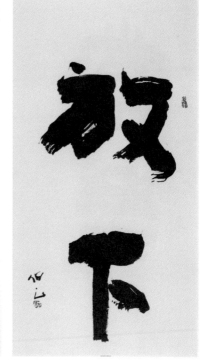

圖 6 － 13　夕陽乾一杯。　　　　　　　　圖 6 － 14　放下。

藏家等。

　　此外，李伯元 2010 年的書法作品，包括「夕陽乾一杯」（圖 6 －
13）、「細水長流」、「鹽分地帶文化」、「平安」、「和氣」等，則同為
香雨書院所典藏。還有，諸如「不二」、「入流亡所」、「童心」、「放下」
（圖 6 － 14）、「常樂」（圖 6 － 15）、「無求品自高」（圖 6 － 16）、「若
愚」（圖 6 － 17）、「鳥鳴山更幽」、「放四海納百川」、「知足心常樂」
等，也都是其書法創作的常見用語。

　　以下分兩節依時間先後列出李伯元重要的書畫個展與聯展經歷，並稍加
說明之。

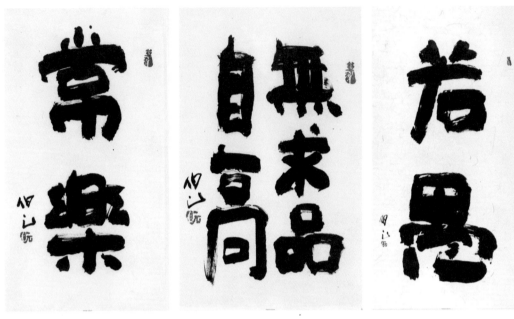

圖 6 - 15　常樂。　　　　　圖 6 - 16　無求品自高。　　　　圖 6 - 17　若愚。

第一節　書畫個展

　　首先，李伯元於 2001 年 3 月 15 日（週四）至 4 月 18 日（週日）舉辦「李伯元書畫展」（海報見圖 6 - 18），展出地點在財團法人臺南市文化基金會二樓展覽室。地址是：臺南市南門路 38 號（大南門公園內）。該個展有油畫、壓克力畫及書法等作品。對此，當時《臺南有藝術：臺南市聯合藝訊》作了專頁報導。[2]

　　其次，李伯元於 2019 年 11 月 9 日（週六）至 12 月 28 日（週六），在新竹名冠藝術館（新竹縣竹東鎮忠孝街 95 號），舉辦「流動的饗宴：李伯元個展」。策展人蔡月燕在該展「海報」（見圖 6 - 19）指出：「李伯元

2　財團法人臺南市文化基金會，〈李伯元書畫展〉（《臺南有藝術：臺南市聯合藝訊》第 20 期，2001 年 3 月出版），頁 2。

的作品在內涵表達上，流露著東方的韻味。但在外表形式的表現，能保持著西方的放任不拘。」這次展出的畫作共 66 幅，「所有構圖、用色，均是隨性之所至，偶發而起，更非一蹴而成。」「作品散發著濃厚的哲思，而其個性的質樸拙趣，也從畫面中飄散出來。」[3]

圖 6-20 是「流動的饗宴：李伯元個展」策展人蔡月燕與李伯元在展覽茶會上合影，並致詞。

圖 6-21 是李伯元在「流動的饗宴：李伯元個展」茶會上致詞。

第二節　書畫聯展

1988 年 7 月 5 日至 17 日，李伯元應邀參加在日本福岡市國立美術館舉辦的「第三屆亞洲國際美展」。該美展之全名為「亞洲國際美術展覽會」（Asian International Art Exhibition），係 1985 年由我國、日本、韓國共同發起創立，參展國至 2000 年已增至 12 個國家，由各參展國家輪流主辦[4]，迄今已經辦過 27 屆的亞洲國際美展，其主旨在於增進

圖 6 － 18　「李伯元書畫展」海報。

圖 6 － 19　「流動的饗宴：李伯元個展」海報。

3　蔡月燕，〈「流動的饗宴：李伯元個展」簡介〉（「流動的饗宴：李伯元個展」海報，2019 年 11 月 9 日），頁 3。

4　顧重光策劃，葉佳雄總編輯，《第十五屆亞洲國際美展研究專輯》，頁 10。

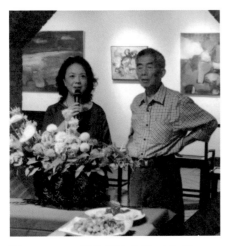

圖 6 - 20　蔡月燕與李伯元合影。　　圖 6 - 21　李伯元在「流動的饗宴：李伯元個展」
　　　　　　　　　　　　　　　　　　　　　　　　茶會上致詞。

區域文化傳統特性的理解與互相尊重，並發揚光大各國的現代美術。

　　1989 年，李伯元再度獲邀參加「第四屆亞洲國際美展」，地點是韓國漢城市立美術館。1990 年，他又受邀參加「第五屆亞洲國際美展」，地點是馬來西亞吉隆坡國立美術館（National Art Callery）。出席此次亞洲國際美展的林金悔，在《臺灣文化行政微懺》一書有如下記載：

> 1990 年 12 月 17 日，「亞洲美展」在馬來西亞吉隆坡國立美術館舉行。傍晚五時進行開幕式，共 9 個國家 114 位畫家與會，各國使節多人觀禮，馬來西亞文化藝術部長親臨致詞，並主持會後晚宴。[5]

　　我國參加這屆亞洲國際美展的畫家，除了李伯元之外，還有陳銀輝、郭清治（1939 －）、郭振昌（1949 －）、李重重（1942 －）、鍾有輝（1946 －）、陳忠藏（1938 －）、郭軔（1928 －）、劉平衡（1937 －）、顧重光（1943 －）、

5　林金悔，《臺灣文化行政微懺》（臺南：溫汪人薪傳文化基金會，2008 年 2 月初版），頁 106。

ASIEMUT et **ESPACE 13**
ont le plaisir de vous convier au vernissage de l'exposition

CARACTERES
▪ **Philippe GUESDON - LI Po Yuan** 李伯元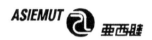

Le lundi 25 septembre 1995
de 18h30 à 20h30

ESPACE 13 - Théâtre 13 , 24 rue Daviel, 75013 Paris, M° Glacière
du 26 septembre au 12 octobre 1995, du lundi au vendredi, de 14h30 à 21h30

L'association ASIEMUT dont le but est de favoriser le rapprochement économique et culturel entre la France et l'Asie, est heureuse
grâce à l'Espace 13 de pouvoir vous offrir la confrontation passionnée et riche de ces deux artistes. Cette exposition, CARACTERES,
est un regard complet sur le questionnement et la quête de ces deux créateurs contemporains.

ASIEMUT 亜西睦

Exposition **CARACTERES**

LI Po Yuan est un artiste chinois de Taiwan qui vit à Paris depuis 1992. Peintre et
calligraphe traditionnel, cet artiste développe parallèlement une oeuvre abstraite
d'influence chinoise, très empreinte d'émotion.

Le parcours de **Philippe GUESDON** est inverse. Il poursuit une recherche sur l'écriture
et le signe (trace, geste, empreinte) à travers l'histoire de la peinture. Il utilise
aujourd'hui pour son travail pictural une calligraphie qui lui est propre.

Il n'est donc pas surprenant que de leur rencontre à l'association **ASIEMUT** soient
nées une amitié et une recherche complémentaire.

ASIEMUT 亜西睦

圖 6－22　巴黎「雙人展」海報。

劉洋哲（1944 －）等人。[6]

　　李伯元參加的第四次書畫聯展是 1995 年 9 月 26 日至 10 月 12 日，在法國巴黎亞洲移民基金會和「十三號空間」（ASIEMUT et ESPACE 13），與法國藝術家菲利普・蓋斯頓（Philippe Guesdon）舉辦「雙人展」。圖 6 － 22 為該雙人展小海報。ASIEMUT 協會，其目的是促進法國與亞洲之間的經濟和文化合作。此一小海報提到：「在 Espace13 的展覽，旨在呈現李伯元與 Philippe Guesdon 這兩位當代藝術創作者對美的嚮往與追求；從展出作品中可看出他們的激情和豐碩。」小海報對李伯元的簡介是：「一位來自臺灣的藝術家，自 1992 年以來一直居住在巴黎。作為一名書法家和畫家，他創作了一些抽象作品，頗富感情。」至於該海報對於 Philippe Guesdon 的繪畫作品之說明是：「他的藝術生涯不同於李伯元，是用書寫的方式來創作繪畫，訴求對《聖經》的研究和標誌，包括痕跡、手藝、印記等。」

　　在這次「雙人展」中，李伯元展出的作品都是在巴黎畫的，共有 13 件畫作：1 是「大和尚」，1995 年，壓克力，116×89cm；2 是「月光下」，1994 年，壓克力，116×89cm；3 是「盆花」，1992 年，油畫，100×81cm；4 是「對話」，1992 年，油畫，100×81cm；5 是「無題」，1992 年，油畫與壓克力混合，116×89cm；6 是「文字遊戲」，1995 年，油畫與壓克力混合，116×89cm；7 是「雲風氣與大地」，1994 年，油畫，116×89cm；8 是「無題」，1994 年，油畫，116×89cm；9 是「銀花」，1993 年，油畫，116×89cm；10 是「靜物」，1993 年，油畫，100×81cm；11 是「裡與外」，1995 年，油畫與壓克力混合，116×89cm；12 是「無題」，1994 年，油畫與壓克力混合，55×46cm；13 是「瓶花」，1994 年，油畫與壓克力混合，55×46cm。

6　林金悔，《臺灣文化行政微懺》，頁 106。

李伯元參加的第五次重要聯展是 2010 年 11 月 20 日至 11 月 25 日，在高雄市立圖書館參與「2010 臺灣‧歐盟當代美術交流展」，參展者除李伯元之外，有臺灣旅居法國蒙特的謝帝成，義大利畫家崁安斯（Khamsyci），比利時畫家蒙塔諾（Motano），西班牙畫家貝爾夫（Beref），薛珍亮（1945 － 2021）、林幸雄（1943 －）等人。圖 6 － 23 是該畫展手冊封面。李伯元參展的作品有書法「夕陽乾一杯」及水彩畫「春天」（162×130cm）、「蓮花座」（162×130cm）等。

圖 6 － 24 是「2010 臺灣‧歐盟當代美術交流展」手冊次頁。

圖 6 － 25 是李伯元參與「2010 臺灣‧歐盟當代美術交流展」剪綵儀式。

李伯元參與的第六次重要聯展是 2011 年 10 月在臺灣師範大學德群藝廊舉辦的「半世紀的光華 50 感恩展」。參展者是臺師大美術系 50 級畢業者：于百齡（1931 －）、何逸平、李伯元、汪莉莉（1939 －）、沈以正、許延義（1934 －）、陳昌孔（1932 －）、陳美苑（1931 －）、陳培仁（1932 －）、

圖 6 － 23　「臺灣‧歐盟 2010 當代美術交流展」手冊封面。

圖 6 － 24　「2010 臺灣‧歐盟當代美術交流展」手冊次頁。

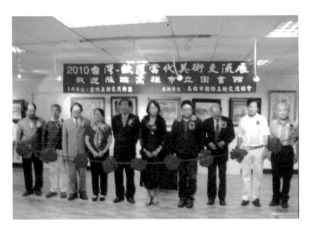

圖 6 − 25　李伯元（左 2）參與「2010 臺灣・歐盟當代美術交流展」剪綵儀式。

陳錫銓（1937 −）、曾坤明、黃 光 明（1936 − 2012）、劉榮黔（1938 −）、蔡汝恭（1937 −）、賴德賢（? − 2018）、鍾金鈞（1934 −）、韓 永（1936 −）、羅 芳（1937 −）等 18 人。李伯元展出的作品四件：1 是「酋長夫婦」，壓克力／畫布，81×65cm，2010 年作；2 是「我是大呆鵝」，油畫／畫布，65×54cm，2012 年作；3 是「千情萬種」，壓克力／畫布，92×73cm，2012 年作；4 是「瓶花」，壓克力／畫布，81×65cm，2011 年作。該展刊有《半世紀的光華：師大美術系 50 級畢業 50 年專輯》一書。

　　李伯元參加的第七次重要聯展是 2012 年 2 月 9 日至 2 月 12 日，在巴黎參加「7 藝術家 20 年聯合回顧展（1992 − 2012）」，展出地點在巴黎基督

圖 6 − 26　李伯元與「半世紀的光華」展出者合影之一；李伯元立於左邊。

圖 6 − 27　李伯元與「半世紀的光華」展出者合影之二；李伯元立於中間前面。

教文化中心。這7位藝術家中，李伯元是展出書法作品，另6人及其主要作品分別是：Francoise Kluczyhska雕塑，Claire Mériel、Galina Bystritskaya、Sophie Delaumay3人都是油畫，Janine Mercier 粉彩畫，Daniel Collin 攝影。圖6－28是該回顧展海報。

李伯元參與的第八次重要聯展是於2012年3月3日至5月27日在臺南市方圓美術館（臺南市將軍區西華里1號）舉辦「一款美之邂逅——長、青、幼三合展」[7]（海報見圖6－29）。他這次在方圓美術館展出的作品

圖6－28 「7藝術家20年聯合回顧展」海報。

10件，全是當年的書法作品，義賣所得悉數捐給方圓文化藝術基金會。這些作品名稱分別是：「百巧不如一拙」（圖6－30）、「以少為足」、「無

7 方圓美術館，自2012年3月3日至5月27日，舉辦「一款美之邂逅——長、青、幼三合展」，參展者除李伯元之外，尚有林榮德（1937－）、連俊欽、賴進欽、李漢聲（1981－）、黃梓喬、黃梓衛（此二位是在國小一年級及幼稚園就讀小朋友）等藝術工作者。

心無事」、「美滿」、「大順」、「常樂」、「淨心」、「孩子也會改變你」、「平靜是在內心找到的」，以及「快樂之因是善行」[8]等。

圖 6 - 29　「三合展」海報。

圖 6 - 30　百巧不如一拙。

第七章 書法創作

漢字的形象性和多樣性，使它富有情感色彩。與此相對應，中國書法用毛筆畫線，其粗細變化，筆鋒轉折，可以非常自由靈活，而且形態萬千；它的走向、動勢、力度等等可以直接與情感相聯繫。[1] 職是之故，自小接受中文教育的李伯元與中文文化圈的多數藝術家一樣，通常會在書法創作著力，表現其特殊的藝術性。

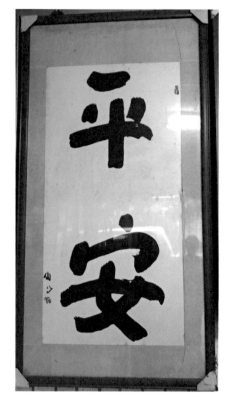

圖 7 － 1　平安。

李伯元自述：「我 1961 年畢業於臺灣師大藝術系，畢業後任教於各中學並繼續作畫及練習書法。」[2] 他以前會看帖，但幾未臨帖，唯一模仿過的書法家是于右任（1879 － 1964）。他認為于氏是近現代中國最了不起的書法家，因其書法「獨樹一格」；「背離很多傳統，可說是唐朝以後書法的一大革命」。[3] 他說：「我的書法不是受中國傳統的書法影響，有的話只是于右任；于右任是唯一影響我書法作品的人。」[4] 圖 7 － 1 是李伯元仿于右任字而創作的「平安」，目前該作品典藏於學甲信義路楊榮祝經營的「精美框藝社」（信義玻璃行）內。

1　李澤厚，《華夏美學》（臺北：三民書局，1986 年 9 月初版），頁 225。

2　李伯元，〈自我作品簡介〉，頁 1。

3　邱敏捷、黃文樹採訪，李伯元口述，〈2020.10.23 李伯元訪談紀錄〉，頁 7；邱敏捷、黃文樹採訪，李伯元口述，〈2021.01.09 上午李伯元訪談紀錄〉，頁 5。

4　邱敏捷、黃文樹採訪，李伯元口述，〈2021.01.09 上午李伯元訪談紀錄〉，頁 1。

2009 年後，李伯元書法作品創作逐漸增多。2012 年他在方圓美術館的「一款美之邂逅——長、青、幼三合展」的作品，其 10 件作品，清一色是書法。由此可知那些年，書法是他藝術創作的重心。

　　怎樣看待書法創作，李伯元有他自己的觀點。一般人認為，遵循古人的「書道」，才算書法，但他不以為然。李伯元說：

> 某些現代名氣很大的書法家，都有別人的影子，都有古人的影子；他們傳遞的都是古人的韻味，他們寫的都是古人的韻味，沒有自己的。實際上，自己的，才是真心的流露，我要這樣寫。……書法家、藝術家應是一個思想家，要表露時代給他的感受，寫現代的詩，寫現代人講的有深義的話，沒必要再寫古詩詞。[5]

依其觀點，書法是一種藝術創作，不能沒有真性情；書法創作宜「自成一格」；現代人應該有表現現代的語彙，要有「現代感」。這些理念，是很新穎的。

　　至於李伯元書法創作的方法與傳統書道大異其趣。此處摘引他 2009 年 5 月 28 日自己的說法：

> 書法的部分，我……利用西畫的美學、構圖，用漢字如作畫般地將筆畫或由上或由下，不照筆順地一筆一畫堆砌上去，如「若愚」之作，就是不照筆序完成的，如此完成的作品它是屬書法？或屬繪畫？有人如此問。如這畫冊（《李伯元書畫》）所看到的，它應是屬於書法的。不過對於不識漢字的外籍人士來說，它是可以抽象的面向來欣賞吧！總之，我的書法不是寫出來的，而是畫出來的。……我寫書法與作畫方式不同，先把要寫的字型成竹在胸，「奇」、「異」

5　邱敏捷、黃文樹採訪，李伯元口述，〈2021.01.09 中午南大文薈樓書法展訪談紀錄〉，頁 1－2。

化至我深受感動後再表現於紙上。
「感動」是種能量，它會飄散、感染
直接沁入，故用心靈本能地感知體
會，較易切入而引起共鳴。[6]

採取西畫的美學原理與布局來創作書
法，訴諸「奇」、「異」，力求「感動」，
這是李伯元獨特的書法創作理論。

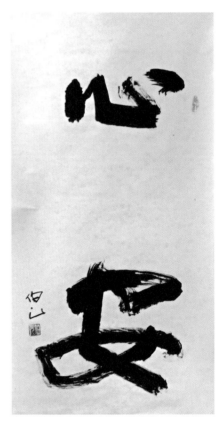

圖７－２　心安。

　　除了採用西畫的方式創作書法之
外，李伯元受訪時也強調自己在書法功
夫上的二項特點，一是憑藉生命力來寫。
他舉「心安」（圖７－２）兩字為例說：

　　這張「心安」很有生命力，是因為
　　「我是靠生命力寫的」。這種生命
　　力，很像原住民因未經文化薰陶而有
　　的「野性」，由這個野性（生命力）
　　寫出來的字，就是非常有力道的。[7]

依其觀點，透過狂野的生命力寫出來的書法富有震撼力，才易感動人。

　　二是利用「飛白」（留白，「心安」二字便可見）。他說：

　　中國書法的意境為何會那麼高，就是因它有「飛白」。如果沒有這
　　個「飛白透氣」，會覺得沒有生命。書法雖只有黑白兩色，但因為

6　李伯元作，鄭凱文編，《李伯元書畫》，頁2。
7　邱敏捷、黃文樹採訪，李伯元口述，〈2020.10.23 李伯元訪談紀錄〉，頁11。

飛白而有很多變化。我就是利用飛白來強化書法的藝術性。[8]

還有一項李伯元特殊的書法創作方法是：他習慣用右手書寫，但有時為了讓書法字「怪」，他會刻意用左手來寫。他說：

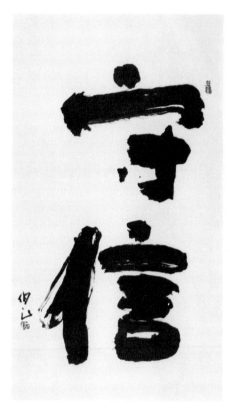

圖7－3　守信。

因為我要讓寫出來的書法字「怪」，而用右手寫出來的就會很正常不會怪，故有時候我會用左手。但當用左手寫得「太過分」時，我會用右手在它未乾時「改」一下。所以我為了讓字脫胎換骨要脫離正常的字體，有時特意用左手寫。[9]

這幾可說是他的獨門功夫。例如，圖7－3「守信」兩字便是用左手創作的。

攸關書法另外一個無可迴避的問題是傳統書道講究的「要訣」或「功力」──諸如用筆之法、臨帖習字之法、筆畫粗細提按之法、字間行氣寬緊之法、墨色濃淡潤枯之法、下筆節奏快慢之法、勢態動靜變化之法等，李伯元對此的回應是：

書法功力絕對不是傳統書道所關注的那些方面而已，另有一些功

8　邱敏捷、黃文樹採訪，李伯元口述，〈2020.10.23 李伯元訪談紀錄〉，頁12；邱敏捷、黃文樹採訪，李伯元口述，〈2021.01.09 上午李伯元訪談紀錄〉，頁3。
9　邱敏捷、黃文樹採訪，李伯元口述，〈2020.10.23 李伯元訪談紀錄〉，頁9。

力，包括文學素養、音樂素養、佛學素養，以及天生的生命力等。
也就是說，書法的營養是來自很多方面的。我的書法創作最主要的
原動力是我個人的生命力。[10]

這個回應理宜是說得通的。

第一節　書法創作與佛理

由前述可知，李伯元自青壯時代起，即接觸佛教，除了自己閱讀佛書、
參悟佛理，還多方尋訪方外問道求法。此一醉心於佛道的生活取徑，迄今不
減。近年常有朋友問他一個問題，即他是一個學佛人，又是一個書畫家，何
不捨去其中一個，只專注在一項？他的回答是：「書畫創作與佛學，兩者不
但可以兼顧，而且可以互為輔翊。」
李伯元說：「學佛或藝術創作，在
很專注的時候，可以讓煩心獲得釋
放。」「我繼續創作書畫，有助於
我學佛。」[11] 依其觀點，書畫創作與
學佛是相輔相成的。

圖 7 － 4　2021.03.14 李伯元與筆者合影
於學甲李伯元工作室。

李伯元表示，釋迦佛是一位覺
者，有很高的覺照力。他說：「剛
開始學佛者，覺照力較小，慢慢修
學、參悟，覺照力就可以加強。」
「一有覺照力，佛就在那兒。所謂

10　邱敏捷、黃文樹採訪，李伯元口述，〈2020.10.23 李伯元訪談紀錄〉，頁 6。
11　黃文樹，〈活水源頭：李伯元的書畫世界〉，頁 58。

『狂心若歇，歇即菩提』是不錯的。」在他看來，狂心若歇，人就「放得開」，「放得開」就可以創作出好作品。他說：「放得開，才畫得好；『無心』時，書畫之作品尤好。」李伯元在妙心寺的演講中提到一則禪宗公案：「臥輪禪師偈云：『臥輪有伎倆，能斷百思量，對境心不起，菩提日日長。』惠能聞之曰：『惠能沒伎倆，不斷百思量。對境心數起，菩提這麼長。』」他說：「惠能這樣才好。」我們知道，惠能（633-713）偈旨在對治臥輪。惠能認為，臥輪的偈未明自性，若依而修行，徒加繫縛。依惠能之觀點，自性是生機活潑的，對於外相，明白心地的學佛者，是不被繫索的、能離的，而不是斷滅。李伯元指出：「凡夫把自己綁得緊緊的，放不開。」[12] 在他看來，心放得開，讓心無掛礙、無牽累，書畫創作的作品就會是淋漓盡致、暢所欲言的作品。

　　取資於佛理的「不講伎倆」、「不著痕跡」、「放得開」的書寫，誠然是李伯元書法創作原則。他表示，與其乾淨工整寫得很漂亮，寧願瀟灑揮毫，寫出有生命力之作。他說：「楷書沒有用的，只要好好訓練都可以寫出正正統統的楷書」；反而「瀟瀟灑灑」、「不著邊際顯露出來的草書，才真正是大作」——「藝術的最高峰就是這個，那就是寫意，才是最好的。」[13]

　　總覽李伯元書法創作所選寫之語彙和內涵可知，平日學佛對他的書法藝術創作確有莫大的影響。諸如「無心無事」、「淨心」、「不二」、「入流亡所」、

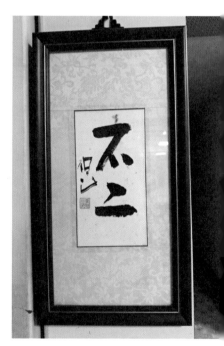

圖 7-5　不二。

12　黃文樹，〈活水源頭：李伯元的書畫世界〉，頁 58。
13　徐慧韻，〈觀畫、畫觀、觀念：畫家李伯元訪談記〉，頁 47。

「空」、「大慈」、「大悲」、「禪」、「不住一切境」、「無念」、「觀照」、「即心是佛」、「覺照」、「利他」、「無我」、「明心見性」、「自性清淨」、「無住」、「解脫」等，都是佛教重要的概念。其中「不二」極可能是他最常與人結緣的書法字。圖7－5是李伯元於2012年贈送給筆者的「不二」書法。李伯元曾表示：佛教無分別智的「不二法門」是他的「最愛」。[14]

「不二」，即中道，是大乘佛教的基本思想。《維摩詰所說經・入不二法門品》闡述了生滅不二，我我所不二，受不受不二，垢淨不二，動不動不二，一相無相不二，菩薩心聲聞心不二，善不善不二，世間出世間不二，生死涅槃不二等三十二種不二。最後文殊師利菩薩問維摩詰：「何等是菩薩入不二法門？」而維摩詰默然無言。於是文殊師利菩薩嘆曰：「善哉，善哉！乃至無有文字語言是真入不二法門。」[15]《六祖壇經》亦云：

> 佛法是不二之法。……一者常，二者無常，佛性非常非無常，是故不斷，名為不二。一者善，二者不善，佛性非善非不善，是名不二。蘊之與界，凡夫見二。智者了達其性無二。無二之性，即是佛性。[16]

惠能並強調「出入即離兩邊」[17]。凡此都是佛教「不二法」之論述。

「空」（圖7－6）也是李伯元常寫的書法字。「緣起性空」是佛教的核心理論，主張一切諸法因緣生滅，緣生故有，緣滅故無。《雜阿含經》云：

> 所謂此有故彼有，此生故彼生，謂緣無明有行，乃至生、老、病、

14　邱敏捷，〈「正精進與正方便」──與傳道法師對話錄之六〉，頁9。

15　姚秦・鳩摩羅什譯，《維摩詰所說經》（臺北：新文豐出版社，《大正藏》第14冊，1995年出版），頁550中－551下。

16　元・宗寶編，《六祖大師法寶壇經》（臺北：新文豐出版社，《大正藏》第48冊，1994年出版），〈行由第一〉，頁349下。

17　元・宗寶編，《六祖大師法寶壇經》，〈付囑第十〉，頁360上－360下。

死、憂、愁、惱苦集。所謂此
無故彼無，此滅故彼滅，謂無
明滅則行滅，乃至生、老、病、
死、憂、愁、惱苦滅。[18]

圖 7－6　空。

這就是佛教「此有故彼有，此生故
彼生；此無故彼無，此滅故彼滅」
的緣起觀，說明一切依待而存在的
法則。佛教對於諸法之解釋，由原
始佛教所說「緣起」思想後，發展
出強調諸法為「有」（假必依實）
之部派佛教，其中可以「說一切有
部」為代表。為對治部派佛教說
「有」之思想，佛教也出現主張一
切皆「空」之大乘思想，可以龍樹
之教說為中心，亦即中觀思想。龍
樹貫通「緣起即空」的道理，從「緣起」說「性空」。其《中論》云：「故
知緣起空，我說無自性；無物從緣起，無物從緣滅；起唯諸緣起，滅唯諸緣
滅。」[19] 說的是「緣起故有」，有是因緣有，而無自性，故不是真有；是假
有的存在，但不是絕然的空無。[20]

18　劉宋・求那跋陀羅譯，《雜阿含經》（臺北：新文豐出版社，《大正藏》第 2 冊，
　　1995 年出版），卷 10，頁 67 上。

19　姚秦・鳩摩羅什譯，《中論》（臺北：新文豐出版社，《大正藏》第 30 冊，1995 年出版），
　　頁 69 中。

20　邱敏捷，《以佛解莊：以《莊子》註為線索之考察》（臺北：秀威資訊科技有限公司，
　　2019 年 8 月初版），頁 111。

圖 7－7 淨心。

圖 7－8 入流亡所。

「無心」論，是莊子思想核心之一，莊禪合流後，則成為中國禪宗重要的論說之一。依印順法師《中國禪宗史》之研究，江東牛頭宗有《無心論》；牛頭禪的標幟，是「道本虛空」，「無心為道」；無心即無物，無心而達一切法本無；假使要「合道」，那就是「無心」。[21] 至於「淨心」（圖 7-7），意指「泯然無相」；在淨心中，一切是無相，一切是清淨，同一法界無差別，一切煩惱自然除滅了。[22]「入流亡所」（圖 7-8）則出於《楞嚴經》〈觀世音菩薩耳根圓通章〉，「入」表示人的各器官與外界接觸的現象；「流」指「不住」，即不要將「入」留停下來，讓它一接「即流」；「亡」是「失亡」、「消除」之意；「所」指感官所接觸的對象及因感覺、感受而引起的一切對象之統稱。簡言之，入流亡所，即所入即流，由能所合一而進入能所雙亡的解脫境。

李伯元經常書寫植基於佛教法義的語彙小字，與人結緣。其字數一般在 1 字至 20 字之間，尺寸皆不大，約自 5×10cm 至 30×50cm 不等，寫於宣紙上。諸如：「巾體

21 印順，《中國禪宗史》（臺北：正聞出版社，1987 年 4 月四版），頁 4－9；頁 125－126。
22 印順，《中國禪宗史》，頁 64。

圖7－9　巾體是同，因結有異，結若不生，則無彼此。　圖7－10　外離一切相為禪。

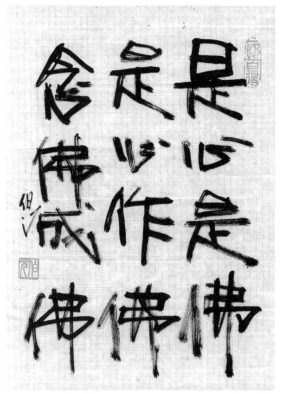

圖7－11　是心是佛，是心作佛，念佛成佛。　圖7－12　青山原不動，白雲任去來。

圖 7 - 13　以利他無我為心願。　圖 7 - 14　觀照非善，是名為善。

圖 7 - 15　度他即是度己。　圖 7 - 16　內無所得，外無所求。

是同，因結有異，結若不生，則無彼此」；「觀照就是不認同當下的情緒」；「外離一切相為禪」；「是心是佛，是心作佛，念佛成佛」；「念佛就是念念在覺」；「在世離世，在塵離塵，是為究竟法，是行者不二法門」；「心淨見佛非佛來，心垢不見佛非佛去」；「度他即是度己」；「青山原不動，白雲任去來」；「所有世間樂，悉從利他生」；「以利他無我為心願」；「妙覺常春」；「性是本具，安有所得」；「自性般若，現前叫觀」；「觀照非善，是名為善」；「你的心念就是你的應化身」；「在相上看到真性，就是明心見性」；「萬緣空處即菩提」；「時時覺醒，處處無住」；「心無所屬，名為解脫」；「真放下的人，叫真念佛」；「能觀照，必得自在」；「覺知者，即是佛」；「不住一切境即是無念」；「斷一切惡是歸，修一切善是依」；「給別人一條生路就是放生」；「內無所得，外無所求」等。

在以佛教書法小字與人結緣的過程中，李伯元往往會就該文字分享他的觀點並與對方交換看法。如「巾體是同，因結有異，結若不生，則無彼此」一作，他解釋說：

> 「巾體」代表萬物原來都是同一體系，因結不同。這個「結」就是「業」，指我們每個人的思想、個性、執著和喜好等每個人皆不同，所以才產生不同的結，不同的個體。修行就是把個體的結打開，把結打開就是「放下」。「結若不生，則無彼此」。當人修行後，把這個結打開，可以到達無我的境界。……如果你有彼此，就是因為你自己有自己的看法，有自己的結，你面對你自己的時候，這個結才會產生痛苦跟快樂。如果人無彼此，就沒有分別心和執著，即達大同的境界。[23]

23　姜麗華，〈以康丁斯基抽象繪畫理論探討李伯元作品的繪畫性〉，頁91。

這可見，李氏的書法創作，既是其藝術創作的載體，也是他與人分享，交流佛法的資糧。

此處要特別補述的是，李伯元是一位力行佛法的學佛者。其實例甚夥，上述他經常用書畫作品與人結緣，特別是書寫從佛理中摘出的啟示語、佳句，尤具意義。此外，他無償贈送許多珍貴書畫作品予財團法人漚汪人薪傳文化基金會以推動文化工作，這是超越名利的典範。圖 7 − 17 是他於 2004 年 4 月 5 日簽署的「著作權授權同意書」[24]。這些都是李伯元「坐而言，起而行」其「以利他無我為心願」的鐵證。

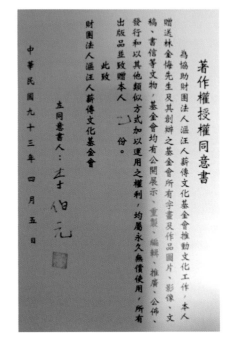

圖 7 − 17 李伯元著作權授權同意書。

第二節　書法作品的評析

李伯元的書法作品甚多，此處先列舉其中數作略予評析——以筆者的同寅、好友及學棣的見解為主。

其一，「放下」（圖 7 − 18）。

李政佳[25]對「放下」這件書法作品表示：「整體構圖在畫面偏下處，有『放

24　林金悔編，《鹽分地帶文化 II》，頁 16。

25　李政佳，2018 年榮獲樹德科技大學「百萬築夢獎」，前往日本大阪完成「混齡共居齡距離研究計畫」。2019 年 6 月畢業於樹德科技大學室內設計系。現為微自然室內設計公司設計師。

下』、『往下』的動態感。筆畫較粗厚，不注重細節雕琢，有種向外釋放的感覺。」[26]

同樣看「放下」，林峯嶜[27]說：「我從這兩個字中看出就是不要拘束，沒有什麼一定。」[28]

一樣欣賞「放下」，洪麗敏[29]的感受是：

> 喜歡「放下」這幅書法作品，看到這二個字彷彿在反映自己此時此刻的心境。中國文字本就充滿藝術感，透過書法的方式書寫更有意境。圓潤的字體也似乎在告訴自己唯有「放下」，任何事情才會圓融及圓滿。[30]

也是看「放下」，劉奕岑[31]指出：

圖 7 - 18　放下。

26　黃文樹採訪，李政佳口述，〈2021.03.07 李政佳訪談紀錄〉，頁 1。

27　林峯嶜，現為樹德科技大學視覺傳達設計系學生。

28　黃文樹採訪，林峯嶜口述，〈2021.01.27 上午林峯嶜訪談紀錄〉，頁 2。

29　洪麗敏，高雄市人，1995 年畢業於國立臺南師範學院幼兒教育系。2014 年任教於高雄市立樟山國小附幼；2017 年轉調高雄市立端豐國小附幼。2020 年取得樹德科技大學幼教碩士學位，同年獲選高雄市教育會「愛心教師」殊榮。

30　黃文樹採訪，洪麗敏口述，〈2021.03.11 洪麗敏訪談紀錄〉，頁 4。

31　劉奕岑，國立高雄師範大學工業科技教育學系博士，現為樹德科技大學視覺傳達系助理教授。學術專長：包裝設計、印刷設計學等。

「放下」，這個作品畫面的構圖上放得很開，空白很開，文字往下，我相信李伯元老師是刻意把這幅當成設計版面，既然是「放下」那就是「往下」，文字的靈活度我覺得還不錯。[32]

其二，「常樂」（圖 7 － 19）。

對於「常樂」，林峯嶜說：「看到『常樂』這件書法作品，我感受到、觀察出『平常』中的『快樂』是加倍的。」[33]

同樣看「常樂」，洪麗敏表示：

對於不曾瞭解書法的我來說，李伯元老師的書法「常樂」二字，

圖 7 － 19　常樂。

字型非常圓潤，讓自己頗有感觸。李老師的字體並非自己以往所看的是正正方方的字體，反而多了藝術性。而這二個字對於步入中年的我來說，也是自己極想追求的，我想大多數人也有同感。當「常樂」與「放下」結合在一起的時候，更能代表自己此時此刻的心境，唯有「放下」才能常樂。[34]

32　黃文樹採訪，劉奕岑口述，〈2021.03.04 劉奕岑訪談紀錄〉，頁 11。

33　黃文樹採訪，林峯嶜口述，〈2021.01.27 上午林峯嶜訪談紀錄〉，頁 2。

34　黃文樹採訪，洪麗敏口述，〈2021.03.11 洪麗敏訪談紀錄〉，頁 4。

其三，「自在」（圖7－20）。

林峯嶜對此書法作品的感覺是：「『自在』兩個字很瀟灑，比較像作畫的方式呈現而不是字體。」[35]

同樣看「自在」這件書法作品，陳杰群[36]說：

> 李伯元老師的書法字，與一般楷書不同，他很清楚傳達意念，即他希望觀看者知道其意思。「自在」的筆觸，很自然的留下毛筆的痕跡，讓人感覺富有律動感，很自由的感受。[37]

一樣被「自在」吸引的林沛妤[38]表示：「『自在』簡單的兩個字，意義很特別，有嚮往自由自在的意味存在；筆觸深篤而剛毅，更顯強烈的意志。」[39]

圖7－20　自在。

觀賞過「自在」，劉奕岑云：「這兩個字我很喜歡，不管是在筆刷或是力道或是造型，我都很喜歡。」[40]

35　黃文樹採訪，林峯嶜口述，〈2021.01.27上午林峯嶜訪談紀錄〉，頁2。

36　陳杰群，現為樹德科技大學流行設計系學生。

37　黃文樹採訪，陳杰群口述，〈2021.01.27下午陳杰群訪談紀錄〉，頁2。

38　林沛妤，2000年生於臺東市，現為樹德科技大學社會工作學程學生。

39　黃文樹採訪，林沛妤口述，〈2021.03.15林沛妤訪談紀錄〉，頁1。

40　黃文樹採訪，劉奕岑口述，〈2021.03.04劉奕岑訪談紀錄〉，頁11。

其四，「無求品自高」圖
（7－21）。

林峯嶅對「無求品自高」云：
「此作品字的排版與結構很有李
伯元老師個人的風格。『高』的
排版就如同字意一樣，沒有拘束
於古代傳統書法。」[41]

同樣欣賞「無求品自高」，
陳逸聰[42] 表示：

> 我們可以看到李伯元老師在
> 書法上的獨特表達。首先，
> 書法裡面有很多格式，楷
> 書、隸書、行書這些都是，
> 可是我們可以看到他的字型
> 自成一格，他不會去遵循比
> 較古典的字型，他的書法比

圖 7－21　無求品自高。

較粗獷，用很粗的工具去書寫，有毛筆、乾筆，他整個書法的構圖
比較像建築。這幅「無求品自高」可能也在描述他自己的核心價值。
第二，我們可以看他書法的表達方式跟一般書法表達方式不同，這
個不同是他對於整個字間架構，他的要求不會說像一般的楷書或隸

41　黃文樹採訪，林峯嶅口述，〈2021.01.27 上午林峯嶅訪談紀錄〉，頁 2。

42　陳逸聰，中原大學室內設計研究所碩士。2011 年榮獲樹德科技大學全校教學傑出教師
　　獎。曾任樹德科技大學室內設計系主任。現任樹德科技大學室內設計系副教授兼進修
　　部主任。學術專長為：室內設計、室內建築學、室內安全學。

書，書法快速的速度跟紙張之間留下一些流暢的痕跡，書法的整體表現可以看到，他要的不是字他要的是形義問題，尤其是看他這一幅「無求品自高」，光是他的「高」字的字架、字體就比一般的大了將近 1.5 倍；他也在描述一件事情，所謂「品德高」透過這樣的書法形式來表達。所以我們欣賞他的字不能用一般的字體來盯衡，跟他創作的方法很像，有一些新奇、奇異跟創意的東西。再者，他的書法也把很多繪畫裡面的技巧放進來，他的書法並不是書法而是有一點像畫作。另外，在落款的部分，看他落款的位置比例其實是很精確的，他的書法寫得很狂放很瀟灑，但是在落款的位置比例是很巧妙的。你可以看到「伯元」兩個字跟印章落款的地方兩個相呼應，一個在右上方的小章，跟左下方他名字旁邊的「伯元」，這兩個落款讓整個作品完成度比架構更好。要言之，他的書法作品不能用書法或是文字作品來看待，應該用一個他對書法本身合起來的意義來看待，「無求品」對任何事情沒有要求不會強求的品德，所以如果用字義本身來看他的書法會看得更清楚，這個跟他的畫有點像，也就是說他的書法跟他的西畫創作是有點類似的。[43]

一樣看「無求品自高」，劉奕岑說：「這件作品，每個字體自成一格，而且筆刷頗具生命力。」[44]

43　黃文樹採訪，陳逸聰口述，〈2021.01.27 下午陳逸聰訪談紀錄〉，頁 5 － 6。
44　黃文樹採訪，劉奕岑口述，〈2021.03.04 劉奕岑訪談紀錄〉，頁 11。

圖 7 - 22　夕陽乾一杯。

其五，「夕陽乾一杯」（圖 7 － 22）。

李政佳對於「夕陽乾一杯」書法作品表示：「中文字的份量感差異很大，但巧妙之處在於畫面非常和諧，構圖穩定帶點俏皮、休閒。」[45]

同樣看「夕陽乾一杯」，劉奕岑表示：

「夕陽乾一杯」，線條非常靈活、活潑，算是四平八穩的一個設計。在「夕陽乾一杯」中「夕」這個字做一個傾斜，所以整個畫面活潑度增加，而且線條筆刷的感覺非常活潑，不是硬梆梆；不過相對他的字型流暢度不夠。但是他的書法把它當成繪畫藝術作品，所以這種表現方式是可以的。[46]

以下列述數位觀看者對李伯元書法作品提出的綜合評價。

林峯嶜指出李伯元書法字的特點如下：

第一，李伯元的書法字體很可愛，讓我感受到書法字不像楷書，就像是隨性中帶點可愛，讓閱讀者感覺心情很好。第二，他的字體透露出他的畫作風格，包含很多意涵，不單單只是書法字，感受到隨性中帶一點莊重，字體真的很像一幅畫，而且他的每一個字、每一個筆畫都非常飽滿，所以這樣表達出他寫出來的字裡面的意涵也會非常飽滿。第三，他的字傳達出來的意象，對於每位觀賞者能夠體會的感受，非常真實。他的作品給人的感受就是親近、親切，是平常生活的寫照，觀看者能夠以自己的心路歷程去感受。第四，我認為無論是否學過書法的人，應該都會喜歡李伯元老師的書法作品。

45　黃文樹採訪，李政佳口述，〈2021.03.07 李政佳訪談紀錄〉，頁1。
46　黃文樹採訪，劉奕岑口述，〈2021.03.04 劉奕岑訪談紀錄〉，頁11。

以前的人生活方式和思想比較傳統跟保守，但是李老師的字體如果
在過去呈現的話，對以前的人比較有未來的遐想，所以我覺得他們
會喜歡他的字，就好像平凡無奇的人生中突然多了一點色彩一樣。
第五，我自己也學過書法，李伯元老師的字很像我小時候寫的，所
以我第一印象覺得這些字很可愛，因為我自己學的時候是很小的時
候，大概國小，寫出來的書法通常都是像李老師一樣筆畫粗放、毫
不拘束，感受到新生，一種年少懵懂的天真。[47]

　　黃俊翔[48]對於李伯元書法作品的簡要評論是：

傳統的書法比較工整，但李伯元老師不理會傳統書法的種種限制，
其書法字，每一筆都粗獷而有力，毫無拘束，很直接的一筆過去（不
同於傳統書法要求筆順及轉折等格律）。他的書法字，給人很自由、
自在，也很有自信的感覺。[49]

　　陳杰群對李伯元的書法作品，從感覺及情感面提出整體性看法：「李伯
元老師的書法字很可愛，是用大筆一筆畫下來，呈現很乾淨。現代年輕人較
傾向『文青風』，應該都會喜歡他的書法──乾淨，可愛，有點俏皮。」[50]

　　另者，對於李伯元的書法作品，林國山[51]做出了總體評價，他說：

47　黃文樹採訪，林峯嶜口述，〈2021.01.27 上午林峯岑訪談紀錄〉，頁 2。

48　黃俊翔，現為樹德科技大學室內設計系學生。

49　黃文樹採訪，黃俊翔口述，〈2021.01.27 上午黃俊翔訪談紀錄〉，頁 2。

50　黃文樹採訪，陳杰群口述，〈2021.01.27 下午陳杰群訪談紀錄〉，頁 2。

51　林國山，1959 年生於嘉義縣布袋鎮。字子川，號紫心居士。1980 年畢業於省立臺北師
　　專（美勞組），之後再就讀國立臺灣師範大學國文研究所。歷任臺北市私立薇閣小學
　　教師 5 年、臺北市立石牌國中教師 4 年、臺北市立中正高中教師，臺北市教師研習中
　　心書法研習課程策劃及講座 10 年、中華書道學會書法講座、國立雲林科技大學駐校藝
　　術家等。主要榮譽有：1992 年第 13 屆全國美展書法第 1 名，1993 年教育部中小學人
　　文及社會學科優良教師，2001 年中興文藝獎、2001 年全省美展書法第 1 名，2005 年

李伯元老師的書法作品乍觀普通，有「大智若愚」、「禪意」的感覺。細觀品味，則覺其書法深具自在、信心，字筆畫中有飽涵自然、和暢、樸素、厚拙韻味，作品完成也統一，有當代書風（唯稍乏傳統書風）。毛筆不大，而蘸墨飽滿，意韻豐碩圓潤，行筆酣暢自在。用印簡單（刻工一般），若落款與本文書寫風格能配合統一，作品則更加精采。至於何謂「當代書風」？古人說「汲古生新」，「古」就是古時候的文化涵養，就是傳統某某人的風格，「新」就是自己的風格，有創意有建立，成功不能複製，所以要有自己獨特的面貌，這個新就是開創新的格局。當代書風講求抽象，講求意境，我們把傳統上一級就是「寫意」再進一步就是「意境」，可以有意境，不一定要畫得像，有意境的東西和風格是最有情感融入的，是一個濃縮的風格，就像我們現在的洗衣清潔劑，有濃縮清潔劑，他是一種更提煉的，所以當代的風格是傳統上再升級意境。有意境的書風是最棒的，而當代可能有的人說是抽象，但抽象沒有一定的意境是不好的，有意境是最好的當代書風。何謂「傳統」，就是學習古人的風格，學習完之後要慢慢褪化要慢慢進化，才有自己的面貌；「古」是一種涵養，沒有涵養，他的藝術生命是不長久的。[52]

同樣的，關於李伯元的書法創作，張二文[53]也提出簡要的評論，他說：「李伯元老師的書法有鄭板橋[54]（1693－1765）的風格，拉大橫畫的厚重感，

扶輪百週年書法成就獎等。

52　黃文樹採訪，林國山口述，〈2021.02.20 林國山訪談紀錄〉，頁1－2。

53　張二文，1964年生於高雄縣美濃鎮，先後畢業於省立花蓮師專、國立新竹師範學院，取得國立臺南師範學院臺灣文化研究所碩士、國立東華大學中國語文學系民間文學研究所博士。現任高雄市立龍肚國小校長。專長：油畫、書法，作品曾入選全省美展、南瀛美展、臺陽美展、臺南市美展鳳凰獎等。著有《日治時期南隆農場的開發與拓墾》、《土地之歌：美濃土地伯公的故事》、《美濃儒宗神教的發跡：廣善堂》等。

54　鄭板橋，即鄭燮，江蘇揚州人。乾隆元年（1736）中進士。歷任范縣知縣、濰縣知縣。

保有童趣的樸拙，卻有書家美感的安排。」[55]

　　邱清華[56] 對於李伯元書法作品的總評是：

筆觸扎實有力，結構隨心之所向，自由舒展，獨享其樂也。但是這
與傳統書法或書道是有距離的。傳統「書法」或「書道」，有「法」
有「道」，乃傳承於自古以來，重要書家的研究與開展所奠定的基
礎，而且一路相承，有脈絡可循，並且也有大量的書法作品足以為
證。簡單言之，書法是要有跡可尋，有道可言。但這並不是限制創
作的可能性，創作也要符合書法工具（毛筆）應用的特性，以及其
所能展現的特色與美感，而這也是自古以來大書法家所領略與表現
的極致。[57]

　　對於李伯元的書法作品，王安黎[58] 表示：「李伯元的書法，很可愛，非
常古錐，有力，有個性。」[59]

　　傳道法師對李伯元的書法總評是：「很難得，年逾古稀還保有赤子之心，
沒有名利染習，再加上人文素養，所以作品脫俗，很有藝術卓創。」[60]

　　關於李伯元的書法作品，邱敏捷也提出下面總評：

是清朝傑出書畫家，擅長畫竹，書體自成一家。

55　黃文樹採訪，張二文口述，〈2021.03.08 張二文訪談紀錄〉，頁 1。

56　邱清華，1963 年生於臺南七股，畢業於省立臺南師專。2000 年 6 月創立高雄市教師管弦樂團。2012 年取得國立中山大學傳播管理研究所碩士學位。現為高雄市立東光國小退休教師。

57　黃文樹採訪，邱清華口述，〈2021.05.12 邱清華訪談紀錄〉，頁 1－2。

58　王安黎，現為樹德科技大學流行設計系助理教授，研究專長為：廣告行銷、素描、寫生等。

59　黃文樹採訪，王安黎口述，〈2021.03.04 王安黎訪談紀錄〉，頁 2。

60　邱敏捷，《三心了不可得——與傳道法師對話錄》，頁 32。

李老師用繪畫的技巧創作了不少書法作品，甚至直接運用油畫筆書寫，這些作品的字體結構與整體佈局，實在是充滿趣味、童心，予人質樸之美。……他藉著書法，反映、表達他的人生感受與世界觀，他的書法創作都用來結緣，不是謀利之用。這是他的「精進」之道，值得敬佩。[61]

洪麗敏看了李伯元的書法作品，主要將之連接到生命意涵：

李伯元老師在書法方面渾圓的字體，簡單的幾個字卻能讓人對生命感到另一種體悟。當人在歷經生命的洗鍊之後，所追求的便是自在、常樂。而對於那些出現在週遭的枝枝節節，「放下」應是最高的境界，但是也唯有「放下」才能讓人重拾生命的喜樂。[62]

賴進欽對於李伯元書法的總評是：

李老師的書法非常好。他寫書法等於用畫畫的觀念在畫，但不只有繪畫性，裡面也有中國書法的內涵、趣味。可以說，他的書法跟他的畫沒有兩樣，它們是同樣的來源，目標是一樣的，但一個是書法，一個是繪畫。[63]

陳逸聰對李伯元書法的總評是：

從李老師的書法裡面，我們可以看到書法的字型、字架跟構圖，還有他的落款，可以理解一件事情，他對一個書法作品不會去看技術延伸跟細節，書法作品的字合起來的意義才是重要的，所以我們看

61 邱敏捷，《三心了不可得——與傳道法師對話錄》，頁 32。
62 黃文樹採訪，洪麗敏口述，〈2021.03.11 洪麗敏訪談紀錄〉，頁 4。
63 邱敏捷、黃文樹採訪，賴進欽口述，〈2021.02.20 賴進欽訪談紀錄〉，頁 3。

到剛剛的作品「無求品自高」，你不能一個字一個字去看，你會了
解這一句話的意思之後，從這一句話的意思去看作品，比較能夠體
會他形式上面的意義，這也呼應了佛家所說的或是柏拉圖說的理想
形式。我覺得他的西畫創作跟書法其實是契合的，他很誠懇的面對
自己的創作理念，再去實施各種媒材的處理跟呈現，這是我對李老
師的書畫初步的見解。[64]

　　由上可知，絕多數觀看李伯元書法作品者，一方面，都直覺到其書法創
作像畫畫一樣，是不依傳統書道而另闢蹊徑；第二方面，大體感受其筆畫圓潤、
自在、瀟灑、富生命力的特質；第三方面，觀眾見其字很容易會通到文字正
價意義之傳達。雖然有少數人從傳統書法的要求去質疑李伯元的書法，但他
們並不否認此處所彰顯的這三項特質，足見李伯元書法創作的這些特色是有
口皆碑的。

64　黃文樹採訪，陳逸聰口述，〈2021.01.27下午陳逸聰訪談紀錄〉，頁6。

第八章

西畫創作

作為一位當代藝術家，李伯元勤於西畫創作，有自己的意識、信念與風格；其作品富饒個性，傳遞深情，蘊含哲理，耐人尋味。本章除歸納他的創作信念之外，還著墨於觀看者對其畫作的鑑賞、評析。

第一節　西畫創作的信念

此處所謂「信念」，相當於「觀念」，指的是經一連串認知作用而來的抽象的、普遍的意識或想法。李伯元認為，「有某種觀念，才會有某種的作品」。他說：「觀念常常影響一個人的發現和創作；有某種觀念的出現才會有那樣的作品出來，所以是觀念在引導人。」[1] 對他來說，觀念的建構與調整極為重要。

常情上，對藝術家而言，繪畫是其對生命意義及價值的沉思與實踐。李伯元長年以來關照人的生命存在課題，並將所體察、省悟藉由構圖、造形、色調、線條等映現於畫作之上。本節主要依其自述，分六項說明他的西畫創作信念。

（一）突破規範

李伯元於 2009 年在《李伯元書畫》一書上，針對自己心中書畫創作的判斷和價值選擇，提出「表白」。他說：

> 我作品的內涵表達，自自然然地流露著東方的韻味，但外表形式的表現，仍保持著西方的放任不拘。在藝術上，西方之優於東方，是在形式上的多樣、自由。形式是表達內容的語言，它應有時代性，不可代代依樣畫葫蘆。在東方常提起傳承嫡系，或許是東方文物的

1　徐慧韻，〈觀畫、畫觀、觀念：畫家李伯元訪談紀錄〉，頁 45。

極致成熟，嫡系繼者不敢改良動它，只好全盤照收、照賣。久之，自己就失掉創新獨自前往的能力，社會文化就停滯不前。故在東方一說到傳承，似乎就會給人有種完全模仿、是師父影子的感覺。在學習時，可全盤照收，之後，在創作上，應有別於師父的面貌。這點，應可作為「承先啟後」最好的註解。勇於突破規範、跳脫窠臼，是創作必要的基本觀念及精神，是推動人類文化的動力，也是維持這門藝術生命生機的唯一法門。自年輕以來一直奉「突破規範」為創作至高無上的指針。……我一直相信：為人要謙卑善良，但創作上要膽敢不馴。[2]

勇於「突破規範」，挑戰傳統習尚，跨越過往框架，開拓新穎畫風，實為李伯元書畫創作的首要信念。

關於李伯元「突破規範」的西畫創作信念，得到他臺師大藝術系同班同學鍾金鉤[3]的認同。李伯元說：鍾金鉤擔任馬來西亞藝術學院院長期間（2000－2009年），「他每次帶學生去倫敦當交換學生，交換完成後他一定會去（巴黎）找我，第一次去的時候就說：『李伯元，你以前的觀念是對的。』」[4]

但值得注意的是，李伯元主張創新，但他並不否認傳統資源的價值。他說：「不同於傳統形式即是創新，能推翻、超越傳統之規範，其動力來源卻來自於傳統精神之吸取，能繼往開來之不朽作品必如斯形成，不然將成泡沫

2　李伯元作、鄭凱文編，《李伯元書畫》，〈作者表白〉，頁2。

3　鍾金鉤，馬來西亞籍華人，臺師大藝術系50級傑出校友，曾任馬來西亞藝術學院院長、亞洲藝術家聯合協會馬來西亞委員會主席，獲頒馬來西亞最高元首 AMN 有功勳章及華穗藝術終身成就獎。

4　邱敏捷、黃文樹採訪，李伯元口述，〈2020.10.23 李伯元訪談紀錄〉，頁2；黃文樹採訪，李伯元口述，〈2020.09.18 李伯元訪談紀錄〉，頁13。

藝術。」[5] 其意，一言以蔽之——「創新不可無，傳統不可廢」[6]。李伯元一面檢討臺灣藝術教育，一面倡導「學習與創作並重」的觀點，他說：

> 學習與創作要同時進行，但是我們臺灣的老師都認為你要先學會走，才能學會飛，就是你基礎打不好，你就不能創作。但是我的信念是學習與創作要並進，為什麼呢？因為創作（意識強烈）那個時期如果錯過，不讓他發揮，以後就很難發展他的創作力。潛力要適時讓它發揮出來，可惜臺灣一些藝術學院的教授都以為畫素描是畫一輩子的事，認為這是基礎。沒有錯，素描是一種基礎，但它不是繪畫藝術的目的，我們的目的是創作。[7]

在他看來，學習、吸取傳統精華與開創新猷、另闢蹊徑可以兼顧，不宜偏廢。

（二）簡化形象

前述 2005 年曾坤明及 2013 年姜麗華對李伯元西畫創作的研究，均提到李氏繪畫作品深受抽象主義的影響，亦即他透過點、線、面、色與形等，來簡化自然物體表象的模擬。誠如 2012 年 4 月李伯元接受姜氏之訪問所述：

> 我們說的形象，是指我們世間、我們熟悉的，像貓的形象、狗的形象、男人的形象、女人的形象。而我覺得抽象它就是有形象的，那個形象正如同有個具體的形，來表現它的喜怒哀樂之情。就像看你的表情，如果你的嘴角落下去就是難過，翹起來就是快樂，這就是

5　徐慧韻，〈觀畫、畫觀、觀念：畫家李伯元訪談紀錄〉，頁 39。

6　邱敏捷、黃文樹採訪，李伯元口述，〈2020.10.23 李伯元訪談紀錄〉，頁 2；黃文樹採訪，李伯元口述，〈2020.09.18 李伯元訪談紀錄〉，頁 10。

7　邱敏捷、黃文樹採訪，李伯元口述，〈2020.10.23 李伯元訪談紀錄〉，頁 2；黃文樹採訪，李伯元口述，〈2020.09.18 李伯元訪談紀錄〉，頁 2。

形象，因為我們熟悉了，但是亦可從點、線、面、色來表現，點線面就構成抽象畫必有的。[8]

　如何「簡化形象」？李伯元說：

直線，整齊乾淨，但呆板較沒變化，曲線有變化，但沒直線的劃一整齊。熱色系表熱情、光明；冷色系，憂鬱、夢幻。畫家可藉這些不同的感情符號，交互布置、組合，來表達一畫一世界。簡單之線條及顏色，有可能表現出涵意深妙內容豐富的畫面，不需多言，即能一言切中要害。也就是以單純線條與色彩表現出言簡意賅的效果。[9]

這種「簡化形象」的藝術創作信念，實際上是朝向純粹表現的藝術性。賴進欽看出李伯元畫作此一特徵，他說：

當藝術擺脫掉外在自然形貌的依附關係，即從自然形象的視覺慣性到進入非形象的造形表現，它已然開始邁向要求獨立自主之自體生命的深入度與靈活度。此即現代藝術開始掙脫傳統框束的內在思維轉折關鍵與重獲生機的方向之一，也因跳脫了依附性，而走向純粹性，繪畫性自此乃能連繫到更屬純粹表現的藝術性。[10]

從點、線、面來化約或抽離外在自然形貌，使作品更具純粹表現性，確為李伯元西畫創作信念之一。

8　姜麗華，〈以康丁斯基抽象繪畫理論探討李伯元作品的繪畫性〉，頁74。
9　徐慧韻，〈觀畫、畫觀、觀念：畫家李伯元訪談紀錄〉，頁37。
10　賴進欽，〈淺談我眼中一位藝術的行者〉，頁4。

（三）感情優位

　　在藝術創作上，技巧與感情何者優先，抑或知性與感性孰者為重，向來存在爭議。2001 年立秋之際，李伯元與徐慧韻在巴黎討論繪畫藝術，提到其創作過程中在構圖及設色上確有一番功夫，但最重要的是內在情感世界的體現。他說：

> 畫是以線條、顏色，經自己特有的意見，加以安排、佈局，所表現出來的造形（抽象畫也是種造形）。故，畫是很個人的內在吐訴。……感性的東西常是各隨其觀、各得其解，給人想像的空間較寬廣。[11]

就李伯元而言，在繪畫上，感情比技巧來得重要。2012 年 4 月間，他接受姜麗華訪談時表示，一幅真正的畫作是：

> 感情引導技巧，感情放在前面，技巧只是一種助力。技巧分兩種，一種是描摹外在的能力，一種是表現內在的能力。那種表現內在技巧的能力，只能靠個人的獨特性而來，不是在學院可以學得到。[12]

李氏明確地聲言：「藝術的東西，是感性，不是知性的。」[13]「我比較不強調描摹外在形象技巧的能力，而是憑我的感覺，憑我的感動，表現我的內在精神。」[14]「我都是用我的感情、生命力去創作。」[15] 在他看來，繪畫創作是內在感情的體驗與表現，感情在前以引領技巧去映現心境，畫作貴能流露真情。

11　徐慧韻，〈觀畫、畫觀、觀念：畫家李伯元訪談紀錄〉，頁 32。
12　姜麗華，〈以康丁斯基抽象繪畫理論探討李伯元作品的繪畫性〉，頁 78。
13　黃文樹採訪，李伯元口述，〈2020.10.08 李伯元訪談紀錄〉，頁 1。
14　姜麗華，〈以康丁斯基抽象繪畫理論探討李伯元作品的繪畫性〉，頁 88。
15　邱敏捷、黃文樹採訪，李伯元口述，〈2020.09.25 李伯元訪談紀錄〉，頁 6。

李伯元一再揭示藝術是感性性質的，他說：

> 現代的世界，包括我們臺灣，很重視知性教育。什麼叫知性教育，就是能言傳的，可以用語文敘述的，如數學、理化等知識都是。至於感性教育，有舞蹈、文學、詩歌、音樂、美術等，大多不能用言傳，而只能意會。感性的東西一百個人看，有一百個答案；知性的東西，只有一個答案。所以感性的東西，比較能夠接近事實、真理。[16]

知性的東西有認知、理性等特質，感性的東西有充滿感情、具感動力等特質，就社會演進與教育發展而言，實際上兩者都是重要的，最好是兼重。李伯元上面的話，一方面是就現代社會過度重視知性教育而忽略感性教育提出針砭，另一方面是就藝術的本質提出己見，足資參考。

（四）融入佛理

依李伯元的觀點，藝術創作難能的是作品要有超越世俗名利的內涵，而不在枝節的技巧上。他說：

> 書畫不只是技巧的問題，還在於內容。這個內容就是如何把感受到的表達出來。然對於世間的名與利，如果沒有超越，技巧再純熟、再老練，還是無法脫俗，作品也無法提升到另一境界。這裡面有些心地功夫。[17]

對於世間名與利的超越，以及「心地」功夫的涵養，在李伯元這裡，無疑是源於其長期修佛法、行佛理的積累沉澱。

16　黃文樹採訪，李伯元口述，〈2020.10.08 李伯元訪談紀錄〉，頁5。
17　邱敏捷，《三心了不可得——與傳道法師對話錄》，頁31。

　　李伯元認為，提出一個好觀念或新觀念，是畫家所關注的。前述他喜哲思，長年嗜佛，故其繪畫作品同書法一樣，往往蘊涵佛教義理，隱寓每個人內在的自性——佛性，同時譬喻禪意。他在姜麗華的訪談中，提及其1996－2003年創作的〈豈受白雲礙〉釋云：

> 青山比喻不動的自性，白雲比喻人的妄念，當人起心動念時，就是白雲漫青山，人要立即察覺、觀照這個妄念。但是青山是青山，白雲是白雲，它們應是不相干的，青山不會受到白雲阻礙。比如人的難過或快樂不會增減人自身的佛性。[18]

這裡，「自性」即「佛性」，人人有之的說法，在佛教經典中俯拾即是。例如《六祖壇經》云：「何期自性本自清淨，何期自性本不生滅，何期自性本自具足。」[19]又云：「菩提般若之智，世人本自有之，只緣心迷，不能自悟。……當知愚人智人，佛性本無差別。」[20]李伯元畫作〈豈受白雲礙〉的解釋，應是得自六祖惠能《壇經》的直接牖發，意在透過繪畫創作說明一切眾生身中有「佛性」，宜自重自愛，不可妄自菲薄。

（五）風來疏竹

　　前述李伯元共25年的教師生涯中，前後合計調動6所學校，只有高雄市大仁國中任期較久。他受訪時表示：「自1955年至1971年間，頂多2年就換到另一所新學校任教，原因是到一個新環境，會有新鮮感，那個新鮮感不管是好的、壞的，都會提供、激發創作的力量，故我以前常換學校。」[21]

18　姜麗華，〈以康丁斯基抽象繪畫理論探討李伯元作品的繪畫性〉，頁90。
19　元・宗寶，《六祖大師法寶壇經》（《大正藏》第48冊），〈行由第一〉，頁349上。
20　元・宗寶，《六祖大師法寶壇經》，〈般若第二〉，頁350上。
21　邱敏捷、黃文樹採訪，李伯元口述，〈2020.10.23李伯元訪談紀錄〉，頁3。

即使到後來 1990 年、1992 − 2014 年，李伯元分別旅居美國紐約、法國巴黎，為的還是讓自己繼續成長，增廣見聞。甚至長住巴黎時，他也常常搬家，1992 年至 2014 年 22 年間，搬了 7 次地方，分別住於巴黎的 92 區、93 區、94 區、95 區和 77 區等市郊。

　　李伯元喜歡新環境中的人、事、物來激發新思維，使自己不致於陷入窠臼。這種創作信念，從過去到現在未曾改變。他在 2019 年 9 月自白：

> 有不少年輕熱愛此（藝術創作）者們，常來舍（學甲）深談交流；老青兩代各有優點，相互吸取，彼此常說獲益匪淺。現在我的作品不會老套僵化，停滯不前，應該是得力勇於接受年輕一代人的觀念。這就是「風來疏竹」，不讓自己的結愈打愈緊。[22]

「風來疏竹」，語出《菜根譚》，原文為：「風來疏竹，風過而竹不留聲；雁過寒潭，雁去而潭不留影；故君子事來而心始現，事去而心隨空。」[23] 這段文字旨在說明為人、任事、接物、處世等，宜「不著色象，不留聲影」。李伯元以「風來疏竹」詮說自己的藝術創作信念，意在強調「不執著」，如同風吹過而竹不留聲。

（六）不受知障

　　與「風來疏竹」立場有關，李伯元的日用話語與書寫文字中經常指出：「有所知，就有所局限。」他說，「古諺：『有所知，就有所局限』。拘泥於所知。……你的『所知』，你擁有的知識，可能會是一種暴力：『暴力自

22　李伯元，〈作者表白〉，頁 1 − 2。
23　明・洪應明，《菜根譚》（臺北：金楓出版社，1986 年 12 月出版），頁 79。

己，也暴力他人』。」[24]「唯不拘泥於所知，才能無所不知；唯不拘泥於所用，方能無所不用。」[25]「有所知，就有所局限」，主要來自兩種論說，一是佛教所揭示的「知障」（又稱「所知障」）。佛教謂眾生由於根本無明惑，遂迷昧於所知之境界或執著於所證之法而障蔽真如中道智。[26] 二是莊子所闡述的人生最大的局限，就是自己「所知」的世界，他在〈秋水〉篇云：「井蛙不可以語於海者，拘於虛也；夏蟲不可以語於冰者，篤於時也；曲士不可以語於道者，束於教也。」[27] 依李伯元的見解，藝術創作的心靈，不可為「所知」障蔽，應力求開放，拘泥、格限愈少愈好。

不被自己原來（已有）的知識學問所蒙蔽，這就需要覺察力。李伯元受訪時說：「創作最主要是要具有敏銳知覺力。」[28] 他舉兩位畫家為例說，其一，趙無極感知力強，能覺知地「拋棄過去的技巧」──即佛教說的「所知障」；「他不再受過去束縛，不再固守傳統，而追求日新月異的創作，故發展出自由、豪放、瀟灑之畫風，成為大家。」其二，羅芳「為了摧毀以前所學來的枷鎖、舊有觀念，每年暑假要到現代藝術重鎮紐約去觀摩抽象畫，以吸收新知、新潮。」[29] 這些說法，應是契合史實的。

第二節　西畫作品的評析

本節擇舉李伯元 58 幅西畫作品為例，列述數位觀賞者從構圖、色彩、

24　李伯元，〈作者表白〉，頁 2。
25　黃文樹採訪，李伯元口述，〈2020.10.08 李伯元訪談紀錄〉，頁 4。
26　慈怡主編，《佛光大辭典》（高雄：佛光出版社，1989 年 4 月四版），〈所知障〉條，頁 3248。
27　陳鼓應註釋，《莊子今註今譯》（臺北：臺灣商務印書館，1994 年 10 月出版），〈秋水〉，頁 452。
28　姜麗華，〈以康丁斯基抽象繪畫理論探討李伯元作品的繪畫性〉，頁 86。
29　邱敏捷、黃文樹採訪，李伯元口述，〈2020.09.25 李伯元訪談紀錄〉，頁 4。

色調、線條、筆觸、氛圍，及對
整個畫面的直覺、感受等，提出
評析，以敷陳不同欣賞者之看
法。

圖 8 － 1　古厝。

其一，「古厝」（圖 8 －
1），油畫／畫布，61×50cm，
約 1980 － 1996 年畫於臺灣。

針對「古厝」，李政佳的評
語是：「紅色的色塊非常顯眼，
前方的樹葉以三角形的構圖蓋住
了大半，畫面更有景深。樹葉像
是簾子巧妙的遮住卻又被撥開，
讓人有古厝是與家人連結美好的
且神祕的地方。」[30]

一樣看「古厝」，陳杰群說：「這件作品顏色較多彩，可看出是一間房
子幾乎被大樹遮住、占滿，可知他要表達古厝的意境。」[31]

也是看「古厝」，洪麗敏表示：

從這幅畫中彷彿看見一間充滿古意的紅色房子，房子為樹葉所覆
蓋，前面有著一片綠油油的草地，可感覺房子是佇立在田中央。有
趣的是這些葉子並非如平常所看到的葉子一般使用綠色呈現，反

30　黃文樹採訪，李政佳口述，〈2021.03.07 李政佳訪談紀錄〉，頁 4。
31　黃文樹採訪，陳杰群口述，〈2021.01.27 下午陳杰群訪談紀錄〉，頁 1。

圖 8－2　夫妻。

而是以白色為主體再搭配墨綠色的「葉脈」，讓紅色的房子更加顯眼及明亮。屋內透露著燈光，彷彿在等待著家人歸來。[32]

同樣看「古厝」，姜麗華注意到此作是李伯元早期即踐行「突破規範」信念的範式。姜氏指出，「古厝」「以簡單的色塊與線條表現臺灣舊式房屋外觀結構與不成比例的樹葉。」這是李伯元跳脫傳統窠臼與桎梏，凸顯個人風格之作。可以推想，當時他開創屬於自己的藝術表現，是需要堅定的信念、不畏媚俗眼光，和忠於自心的感覺。[33]

同是觀賞「古厝」，劉奕岑指出：

> 李老師早期作品「古厝」，畫風還算是中規中矩，畫面仍是用保守的方式處理，葉脈畫得非常清晰，這是一種小孩子的畫風。但是李伯元是抓大意、抓重點來畫。他一開始是具象，葉子是葉子，葉脈是葉脈，顏色的配色我覺得非常好。這幅畫以紅色為主，左右對稱。一個畫面裡面一定有一個主色系，所以他的紅色很明顯。畫於 1980 到 1996 年，這張作品可以賣好價錢。[34]

32　黃文樹採訪，洪麗敏口述，〈2021.03.11 洪麗敏訪談紀錄〉，頁 1。

33　姜麗華，〈以康丁斯基抽象繪畫理論探討李伯元作品的繪畫性〉，頁 74。

34　黃文樹採訪，劉奕岑口述，〈2021.03.04 劉奕岑訪談紀錄〉，頁 2。

其二，「夫妻」（圖8－2），
油畫／畫布，76×61cm，1990
年畫於紐約。

關於「夫妻」畫作，傳道法
師說：「藝術是苦悶的象徵；此
畫是憂鬱之作。……畫面中兩個
人的五官與輪廓模糊，表情是憂
鬱中帶著頹喪，在暗沉的背景襯
托裏，尤顯孤寂與落寞。」[35]

圖8－3　秋煞。

同樣是欣賞「夫妻」作品，
姜麗華表示：「以簡單的線條完
成這幅油畫，在暗沉的底面，黑
灰色的線條勾勒一男一女的形體與表情，呈現異鄉生活的苦悶感。」[36]

一樣看「夫妻」，洪麗敏的感受是：「作品的底色使用的是黑色及土黃
色的顏料呈現，在用色表現出臉部的線條，整體看來可看出畫中二個人物相
互倚靠，面部表情呈現出淡淡的哀傷，彷彿為生活所苦。」[37]

其三，「秋煞」（圖8－3），油畫／畫布，76×61cm，1991年畫於紐約。

對於「秋煞」，李政佳說：

深褐色的線條充斥在畫面的每個角落，美國夢曾是許多人所嚮往

35　邱敏捷，〈2012.01.01 傳道法師、李伯元談話記〉，頁1。
36　姜麗華，〈以康丁斯基抽象繪畫理論探討李伯元作品的繪畫性〉，頁77。
37　黃文樹採訪，洪麗敏口述，〈2021.03.04 洪麗敏訪談紀錄〉，頁1。

的，但世界往往不是我們所想的如此美好，大城市高樓、人、車，佔去了許多空間，綠與暖色只散落、存在在某些角落。[38]

同樣鑑賞「秋煞」，姜麗華從同理關懷的角度表示：「這幅作品也是在紐約生活時期的作品，會用刮刀刻劃秋風與惆悵，因為他認為刮刀表現的技巧，能夠產生不同於畫筆的能量。」[39]

一樣觀看「秋煞」，劉奕岑指出：

「秋煞」，是在紐約畫的，他的畫風有受到那個時候的影響。秋天是一年四季裡面最惆悵的，他可能在這個季節裡面想家或是想他的一生，畫面筆觸凌亂，不過我很喜歡他的配色，以暗色調為主可是卻用橘紅色跟綠色強調，整個畫面還是可以找到規則性。[40]

其四，「狂草」（圖8－4），油畫／畫布，55×64cm，1992年畫於巴黎。

針對「狂草」，姜麗華指出：李伯元1992年初到巴黎，他壓擠白色顏料管，沒有調和顏料直接在畫布上作畫，完成「狂草」。他「以自動書寫技法產生無意識的畫面，也沒有具體的形象，類似波洛克[41]的連續韻律，是一種抽離所有具體形象的斷斷續續韻律，得以純粹思考不連續線條本身的表現力。」[42]

38 黃文樹採訪，李政佳口述，〈2021.03.07李政佳訪談紀錄〉，頁4。

39 姜麗華，〈以康丁斯基抽象繪畫理論探討李伯元作品的繪畫性〉，頁77。

40 黃文樹採訪，劉奕岑口述，〈2021.03.04劉奕岑訪談紀錄〉，頁2。

41 波洛克（Jackson Pollock, 1912－1956），美國行動繪畫藝術家，強調自動性技法的意義，形構出氣韻生動的畫面；重視抽象畫的自由表現性。關於波洛克的繪畫理念與作品，可參見劉永勝編著《波洛克》（北京：人民美術出版社，2002年初版）。

42 姜麗華，〈以康丁斯基抽象繪畫理論探討李伯元作品的繪畫性〉，頁77。

圖 8 - 4　狂草。

　　同樣看「狂草」，陳逸聰表示：

在佛教的思想裡面，很多的外觀跟表徵也不是絕對，是真的或者是
確切的，那我想身為一個東方臺灣人對佛教思想的理解，有可能李
老師會比西方人來得更深切，所以他的畫作也慢慢在改變。像 1992
年這幅作品名字叫「狂草」，在巴黎畫的，可以看到他的筆觸流暢
度跟構圖就好像海浪，跟其他有機生長的植物一樣，狂草在中國書
法裡面就是不受拘束的形式，他把這樣對書法的想法運用在油畫上

面，我想是東西共融的一種方式。[43]

一樣欣賞「狂草」，劉奕岑說：

「狂草」這一張很棒，不管是顏色還是配色都非常漂亮，尤其是李老師在本作品的線條是靈動的，不是死板的線條。如果他沒有出國我才不相信是一個 85 歲的人畫的，雖然這件作品是他以前（50 多歲）畫的，不過這個畫風很前衛。他要走之前已經開始浮出檯面了，走了之後價格絕對會翻倍。現在很多畫廊的老闆，都跟金主說這個是未來的新星，然後他們就會買，因為在收集畫的是有錢人，真正懂得畫的不多，買畫來觀賞就是他覺得他看到未來，在 40、50 年前可能沒有人要，不過現在絕對有人要，但這要看他的作品保存如何。[44]

其五，「一棵大樹」（圖 8－5），油畫／畫布，100×81cm，1992 年畫於巴黎。

對於「一棵大樹」畫作，林沛妤說：「雖以『大樹』為名，但從色彩的分佈狀態讓人感覺一頭火熱感，似乎在表達畫家自身內在的心情。」[45]

同樣看「一棵大樹」，洪麗敏表示：

從圖畫中大樹的呈現有別於大多數人制式的畫法，而是以一種自由的方式呈現，暗色系的大樹點綴以紅色及橘色的部分更讓人目光集中於此之上。讓人覺得創作的方式多元，並非僅有一種方式可呈

43　黃文樹採訪，陳逸聰口述，〈2021.01.29 陳逸聰訪談紀錄〉，頁 2。
44　黃文樹採訪，劉奕岑口述，〈2021.03.04 劉奕岑訪談紀錄〉，頁 3。
45　黃文樹採訪，林沛妤口述，〈2021.03.15 林沛妤訪談紀錄〉，頁 3。

現，創作是自由的。[46]

一樣看「一棵大樹」，陳逸聰指出：

這件半具象的作品「一棵大樹」，在巴黎 1992 年畫的，直式圖，枝幹出現在畫面下方，枝節跟樹葉的部分呈現一個輪廓方式外顯，但是他是用色塊來表達，這個色塊裡面又充滿很多筆觸，這個筆觸不是規則性的。從全畫面來看，可以看到整個前景、中景、後景，很多表達形態是融在一起的，可以看出半具象及抽象交互應用，尤其是樹葉的部分，可是我們清楚看到下方馬路旁邊的地面之間還是很清晰的，所以其實從這畫作，可以看到整個半具象到抽象的過程。這張畫一棵大樹，可以發現到地面

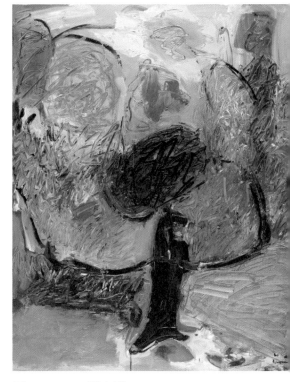

圖 8－5　一棵大樹。

這個地方是半具象的，構圖裡面有所謂的透視，我們講的消失點，同一個角度看會有透視，可是樹幹上方仔細看有互補色，像綠色與紅色是一個強烈的互補色。藍色與黑色比較消極的顏色跟旁邊背景是連在一起，可是在左上方又出現一個巨大的、鮮艷的橘色和紅色，這個部分在真正的大樹裡面其實比較少見的，這與一般畫花才有紅色是不同的——大部分的畫紅色是在花會比較多，所以我想這個也是他從半具象慢慢到抽象的概念。所以這張圖其實是一個滿容

46　黃文樹採訪，洪麗敏口述，〈2021.03.11 洪麗敏訪談紀錄〉，頁 1。

易理解他創作歷程的縮影。[47]

其六，「精靈對話」（圖8－6），油畫／畫布，100×81cm，1992年畫於巴黎。

針對「精靈對話」，陳杰群表示：「這幅畫的『精靈』，與以往人們心目中或觀念理的精靈不同，一般在童話書或電影裡，精靈的顏色大多是彩色的，顏色鮮明的，但在這幅作品中顏色卻是暗沉的。」[48]

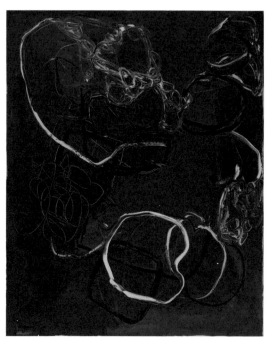

圖8－6　精靈對話。

同樣看「精靈對話」，洪麗敏指出：

> 乍看之下僅看到白色和黑色的線條飛舞，無法清楚地看見「精靈」的樣貌。然而在多看數回之後便可發現白色線條似乎是精靈飛舞著的足跡，沒有人看過精靈，而是為影片中所虛構的圖像所影響，因而限制了自己的想像，創作可以是天馬行空。[49]

一樣觀賞「精靈對話」，劉奕岑說：「不管在配色或是線條跟構圖，『精靈對話』這件作品都非常靈動，我覺得很漂亮，這一幅畫雖然是無彩色，裡

47　黃文樹採訪，陳逸聰口述，〈2021.01.29陳逸聰訪談紀錄〉，頁3。

48　黃文樹採訪，陳杰群口述，〈2021.01.27下午陳杰群訪談紀錄〉，頁1。

49　黃文樹採訪，洪麗敏口述，〈2021.03.11洪麗敏訪談紀錄〉，頁1。

面卻充滿生命力，有一種五彩繽紛的感覺，跟精靈的對話。」[50]

姜麗華從「『線』的運動張力與『偶然』」的角度評析這幅「精靈對話」：

李伯元作畫步驟雖然一開始以隨機的自動性技法潑灑顏料，但是畫面中無論是直線、曲線或折線都有其張力與方向，都是經過長時間的思考和布局。他操控隨機的偶然，並透過有意識的「線」呈現畫面的運動，形成他個人的繪畫動作。如「精靈對話」先鋪呈暗色平塗的底面，再以畫筆畫出富有動感的黑白色線條，這些「線」是「點」移動的軌跡，是無數持續運動的「點」的結果。……因此，畫面中運動狀態的黑白線條，看似隨機偶然，但在顏色的操控之下，呈現精靈在對話時各種不可見低鳴的聲音。[51]

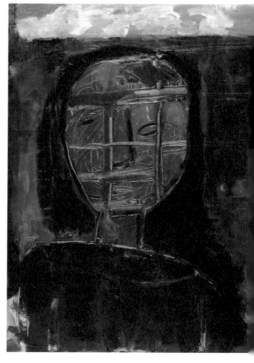

其七，「東方女性」（圖 8－7），油畫／畫布，100×81cm，1992 年畫於巴黎。

看過「東方女性」，林沛妤說：「暗色調及女性臉部的縱橫線條——框架，傳達著東方女性所受的束縛，整體女性形象就像是被傳統觀念、風俗習慣等所限制住。」[52]

一樣看「東方女性」，洪麗敏的感受是：

圖 8－7　東方女性。

50　黃文樹採訪，劉奕岑口述，〈2021.03.04 劉奕岑訪談紀錄〉，頁 4。

51　姜麗華，〈以康丁斯基抽象繪畫理論探討李伯元作品的繪畫性〉，頁 80。

52　黃文樹採訪，林沛妤口述，〈2021.03.15 林沛妤訪談紀錄〉，頁 3。

初看這幅畫作時，心中頗為不解，何以在描述東方女性時，整個畫面幾乎以黑色為主題，臉上紅色的線條在灰色的臉上顯得相當的突兀。而臉上畫著幾道彷彿欄杆的線條加上憂鬱的表情，莫不是作者欲表達出東方女性長期被傳統角色所壓抑及思想被禁錮的一面。[53]

對於「東方女性」，賴進欽說：「看畫中人物這個臉很像監獄的窗戶，畫面呈現東方女性被關在裡面或是一種內在被困住的狀態。」[54]

關於「東方女性」這件畫作，姜麗華也從「『線』的張力及其象徵」指出：

畫中人物的臉孔以灰黑色的線條，畫出眼、鼻與戴著柵欄般的面具，象徵被無名的枷鎖困住，畫出東方保守、自我封閉之現象，然而，這個畫裡的人物形象，皆是「實相無相，無所不像」，每個觀者皆可有自己的解讀與詮釋。[55]

同樣看「東方女性」，郭洪國雄[56] 表示：

此幅作品應是李伯元由感而發之作。他在臺灣農村成長，當他到了巴黎之初，很快對此感覺臺灣農村女性是咬緊牙關過日子，深感東方女人非常辛苦，沒有自己——這是與巴黎女性開放、自由對比之下的結果。因此，這件畫作顏色灰暗，東方女性表情憂鬱。但值得注意的是，又可以看出其中透露出東方女人的堅毅精神，雖然她們一直被壓抑，但她們頭上還是有一片天（圖中女人頭上有一片白色

53　黃文樹採訪，洪麗敏口述，〈2021.03.11 洪麗敏訪談紀錄〉，頁 1。
54　邱敏捷、黃文樹採訪，賴進欽口述，〈2021.02.20 賴進欽訪談紀錄〉，頁 2。
55　姜麗華，〈以康丁斯基抽象繪畫理論探討李伯元作品的繪畫性〉，頁 82。
56　郭洪國雄，國立彰化師範大學輔導與諮商學博士，現為樹德科技大學人類性學研究所助理教授。學術專長：心理學、輔導與諮商、兩性關係與兩性溝通等。

天空），可以突破限制。[57]

觀看了「東方女性」，劉奕岑云：

李老師這件「東方女性」最主要在強調什麼？他在臉的部分有一個牢籠，意思就是西方女性跟東方女性比起來，東方女性比較受到束縛，對女生的刻板印象，女孩子只要沒有隨從沒有伴侶，絕對不能單獨出門。他這個立意很明顯，他在巴黎創作可能是有感而發，東方女性的臉有牢籠，意思應該就是東方女性有很多束縛，這幅畫我覺得很好，他的無彩色像是黑色，用色有層次，非常漂亮。假如只看整個畫面都是無彩色的，感覺很單調，可是他加上了一些紅色，畫面感受就改觀了，耐人尋味。[58]

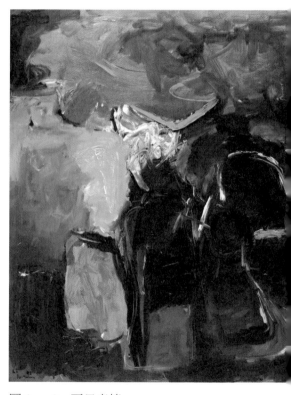

圖 8 － 8　夏日春情。

其八，「夏日春情」（圖 8 － 8），油畫／畫布，100×81cm，1992 年畫於巴黎。

李政佳對「夏日春情」畫作表示：「橘紅色讓人有溫暖的感覺，雖說是夏日風情，但我覺得更像由春轉夏的變換季節，夏日

57　黃文樹採訪，郭洪國雄口述，〈2021.01.27 下午郭洪國雄訪談紀錄〉，頁 1。
58　黃文樹採訪，劉奕岑口述，〈2021.03.04 劉奕岑訪談紀錄〉，頁 4。

的熱情慢慢地向綠意蔓延接近。」[59]

同樣欣賞「夏日春情」，郭洪國雄說：

巴黎的自由、開放、多元、民主等對剛到那裡的李伯元來說，真是
大開眼界——因臺灣人向來都太壓抑了，巴黎夏日雖是炎熱的，但
還是春意蕩漾。當時，李伯元年紀雖已超過半百，但在巴黎仍然青
春有活力。此幅畫，上半部色彩豐富美麗，這是在巴黎才有的感受。[60]

其九，「有樹就有水」
（圖 8－9），油畫／畫布，
61×50cm，1992－2004 年畫於
巴黎。

關於「有樹就有水」畫作，
姜麗華從「『面』的安排」表示：

圖 8－9　有樹就有水。

李伯元為了力求簡單的精
神，經常使用簡單的黑線
條，並將線與色面合而為
一。「有樹就有水」構築
出有樹就有水的三度空
間。……在這些基面中，因
邊長不同，產生不同強弱的
聲音……潺潺水聲。[61]

59　黃文樹採訪，李政佳口述，〈2021.03.07 李政佳訪談紀錄〉，頁 4。

60　黃文樹採訪，郭洪國雄口述，〈2021.01.27 下午郭洪國雄訪談紀錄〉，頁 1。

61　姜麗華，〈以康丁斯基抽象繪畫理論探討李伯元作品的繪畫性〉，頁 84。

同樣看「有樹就有水」，洪麗敏的感受是：

圖 8－10　老長壽。

在李老師的畫作中關於「樹」的作品並不少，然而每一幅的創作方式皆不相同。在「有樹就有水」裡可以看見大樹與水中的倒影。同樣是油畫作品，在另一作品「一棵大樹」中的大樹感覺較為立體，而「有樹就有水」畫作則感覺較為平面，猛一看，並不覺得這是油畫作品，需仔細看才能看出是以油畫的創作方式呈現。整幅畫作並沒有太多強烈的色彩，因此也給人夜晚寧靜的感覺。[62]

其十，「老長壽」（圖 8－10），油畫／畫布，100×81cm，1993－2002 年畫於巴黎。

對於「老長壽」這幅作品，姜麗華從「『線』的張力及其象徵」評析：

李伯元繪畫中的線條除了張力的表現之外，擅長以簡單的線條代表具象的外形，透過各種類型的線條表現出各種人物形象的表情與神韻。……「老長壽」畫中的人物省略眼的細節描寫，僅用一條微弧形的線代表微笑的嘴形。如果缺少這條線，似乎無法構築出所謂的

62　黃文樹採訪，洪麗敏口述，〈2021.03.11 洪麗敏訪談紀錄〉，頁 1。

人物，有了這條弧線，更能象徵長壽者之喜悅和安詳。[63]

一樣欣賞「老長壽」，郭洪國雄的看法是：

「老長壽」可能是李伯元比喻自己，身體狀況雖然因慢慢有了年紀，器官機能逐漸衰退，不再青春，但此人表情是微笑的。此幅綠色、黃色都象徵年輕、健康的心態，這意味心態比實際年齡更重要。[64]

同樣看「老長壽」，陳逸聰表示：

這幅「老長壽」，在巴黎畫的。這張畫創作時間將近有9年，從1993年到2002年。簡單的構圖，這個構圖左上方一個類似太陽或懸日的符號，一個水平線，下方正前方一個主角，可能有一個穿衣服藍色跟黑色的，然後上面有一個長者的五官但不是很清楚，這個部分從形與色兩方面來看，在造型上面不是抽象，是半具象。那半具象配置的方法李老師有他的策略，前中後，前景這個主角本身衣服的筆觸是多元的，且具有一些激情筆觸，而五官上下兩邊，上中下，上面是頭髮還有反射出背影的綠色，五官的部分是模糊的，可以看出鼻顏下端，嘴巴沒有顯示出來，五官已經是半具象了。後面的背影這一塊都是綠色，這一塊綠色是一個概化的，概約的，也就是用色塊來表達後面的背景，這邊的筆觸就沒有像前景人物衣服筆觸那麼的激昂。中間中景大部分是用色塊，比較平塗和柔順的方式，去處理中間的畫面。最後方就是一顆懸日，這一顆懸日也可以解釋主題，因為他叫「老長壽」，可能代表「暮年」，暮年之後（懸日後的背景）顏色就比較灰色系，比較消極的顏色，退縮的顏色做主要

63 姜麗華，〈以康丁斯基抽象繪畫理論探討李伯元作品的繪畫性〉，頁 81 － 82。

64 黃文樹採訪，郭洪國雄口述，〈2021.01.27 下午郭洪國雄訪談紀錄〉，頁 2。

的背景。這張畫在整個構圖形態並不是很複雜，可是若從顏色跟筆觸來看，他的層次性是滿細膩的，細膩程度會從前中後來看。令人訝異的這張畫他創作了9年，這張構圖是很純粹的，但是必須用到9年才完成，期間他塗改跟修改的次數我們難以理解，或者是他自己在自我對話。所以我們可以深度的看這張在巴黎畫的「老長壽」，他用了9年時間畫了結構比較簡單的半具象構圖。[65]

也是觀賞「老長壽」，劉奕岑云：

「老長壽」，可以發現畫中主體人物頭髮的地方到背景的綠色，其實他是一種心靈上的呼喚，因為綠色代表年輕活力，而他為什麼奇妙地在頭上用綠色？假如說他是突然想用綠色，而並不了解上面這個意思的話，那我肯定李老師就是天生的藝術家，對色彩非常敏感，又是「老長壽」，長壽代表的是生機。[66]

其十一，「代代相傳」（圖8－11），油畫／畫布，100×81cm，1993－2003年畫於巴黎。

對於「代代相傳」，林沛妤

圖8－11　代代相傳。

65 黃文樹採訪，陳逸聰口述，〈2021.01.29下午陳逸聰訪談紀錄〉，頁3－4。
66 黃文樹採訪，劉奕岑口述，〈2021.03.04劉奕岑訪談紀錄〉，頁4。

圖 8 － 12　大人物。

表示：「堅韌挺拔的樹幹底下有些許雜物，可見是有人群聚集的跡象；『代代相傳』之命名，大概是有畫家與這棵樹間的約定吧！」[67]

同樣看「代代相傳」，洪麗敏說：

在一棵大樹下，有著落下的紅色果實，似乎在為繁衍的工作做準備。畫作中，使用深淺不同的綠色作畫，可以清楚的看出遠近的距離感。而紅色的果實在一片綠的畫作中儼然是個主角，雖然無法得知這是什麼樣的果實，少了它，整幅畫作便似乎缺少了生命感，也將變得平淡無奇。[68]

其十二，「大人物」（圖 8 － 12），油畫／畫布，92×73cm，1993 － 2002 年畫於巴黎。

對於「大人物」一作，姜麗華也以「『線』的張力及其表徵」表示：「這幅『大人物』在白色的色塊中，以簡單的方形線條象徵人物的眼睛或眼鏡，平行的短橫線象徵緊閉的嘴，傳達人物的莊嚴神情。」[69]

同樣看「大人物」，林沛妤則說：「主題人物穿著多重色彩與紛繁飾品的外衣，顏色交雜在一起的創意畫風，讓人感覺到有一絲的神祕感。」[70]

67　黃文樹採訪，林沛妤口述，〈2021.03.15 林沛妤訪談紀錄〉，頁 2。
68　黃文樹採訪，洪麗敏口述，〈2021.03.11 洪麗敏訪談紀錄〉，頁 1。
69　姜麗華，〈以康丁斯基抽象繪畫觀理論探討李伯元作品的繪畫性〉，頁 81。
70　黃文樹採訪，林沛妤口述，〈2021.03.15 林沛妤訪談紀錄〉，頁 2。

一樣觀看「大人物」，劉奕岑指出：

這一幅畫「大人物」給我的感覺是，畫中人為什麼今天會成為大人物？可能是他帶著面具，見人說人話，八面玲瓏，這樣才能做大事，所以可以發現他在身體的地方，身體是代表我們人的內心，我就覺得這一幅畫有反諷的意思，是不錯的作品。[71]

其十三，「天鵝與小狗」（圖 8 － 13），油畫／畫布，92×73cm，1993 － 2002 年畫於巴黎。

對於「天鵝與小狗」，陳逸聰說：

讓我非常有興趣的一張，是在巴黎畫的「天鵝與小狗」。這張是橫式的構圖，畫於 1993 年至 2002 年間，或許是他同時畫很多圖放著，想到再去完成。這張畫作的題目是「天鵝與小狗」，一個是動物，一個是禽類，整體構圖來看很明顯是線條，線條外框是整個畫面滿重要的特徵，整個線條的分割大約比較聚焦在中間下面的小狗部分，把牠包圍比較龐大的部分是天鵝的部分，無論如何其實我們對這個型態不容易辨別，也無法釐清哪個是哪個，

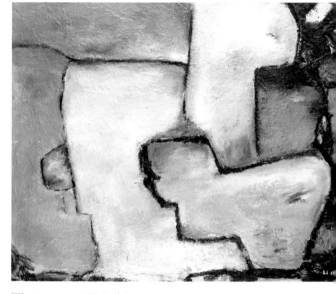

圖 8—13　天鵝與小狗。

71　黃文樹採訪，劉奕岑口述，〈2021.03.04 劉奕岑訪談紀錄〉，頁 5。

我們只能大約從標題去揣測，這兩個動物的轉換性，它既抽象又半具象，所以在兩者之間它有很大的想像空間。這張圖也像基本設計，整個塊面跟線圖描述是很強烈的，甚至可以變成材料的質感，比較像石牆，仔細看有點像城堡用石材砌的方法。比較具有特徵跟線索的話會在右邊那些樹葉，讓我聯想到石縫中間的有生機的植物。這張圖又讓我覺得好像是動物、好像是礦物，臉面到底是天鵝還是小狗？這個有點像「太極」，在一個渾沌裡面，讓觀賞者自己去詮釋作品的觀點。我想藝術就是這樣，好的藝術就是充滿很多問號，因為會啟發人，看這幅畫時，他反而啟發我們對動物的想法，形態到底是決定的，還是只是一個表徵？對任何事有一個理想的形態，跟東方思想有關係，雖然他是在巴黎畫的，不過我覺得這時候他的畫已經開始出現比較獨特的，尤其是在半具象這件事。[72]

同樣看「天鵝與小狗」，劉奕岑表示：「這幅作品，用色極美，構圖切割非常棒，巧妙地創造出天鵝與小狗互動的意境。」[73]

其十四，「愛作夢的佳佳」（圖8－14），油畫／畫布，116×89cm，1993－2002年畫於巴黎。

針對「愛作夢的佳佳」，姜麗華從「『形』與『色』的喻意」詮釋如下：

李伯元畫中色彩的感受與表現，言表意深，文字只能做為提示或色彩外在的標記，盡其可能地映照出色彩的感覺與喻意。「愛作夢的佳佳」在灰黑與灰色的底面上有大面積溫暖的紅色和小面積互補的綠色，象徵充滿活力的紅色與穩定的綠色，產生視覺上突出的效

72　黃文樹採訪，陳逸聰口述，〈2021.01.29下午陳逸聰訪談紀錄〉，頁4。
73　黃文樹採訪，劉奕岑口述，〈2021.03.04劉奕岑訪談紀錄〉，頁5。

果，而畫面中白色亦象徵快樂和純潔，意味夢想有無盡的可能。對於使用小面積的互補色，李伯元舉古詩「風定花猶落，鳥鳴山更幽」以動顯靜，來說明互補色彩可以給人一種很強烈的視覺感受。[74]

一樣欣賞「愛作夢的佳佳」，洪麗敏表示：

> 每個人都會作夢，畫中紅色的部分應為主角佳佳，其他在圖畫中出現「綠色的恐龍」、「花朵」及其他不知名的圖案似乎是代表著佳佳天馬行空的夢想，不論何時何地都在作夢，所以猜想佳佳應是一位小女生，尤其是以橘紅色的顏料呈現，給人一種熱情、活潑的感覺而這正是多數小女生的特性。[75]

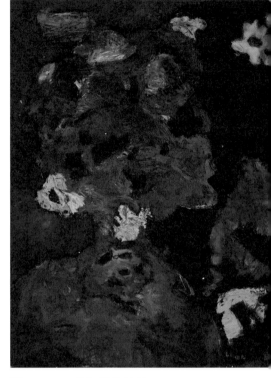

圖 8—14　愛作夢的佳佳。

同樣看「愛作夢的佳佳」，劉奕岑說：

> 「愛作夢的佳佳」，這個很明顯就是一個小女生帶著蝴蝶結，用紅色代表充滿了幻想。這是很大膽的用色，因為紅色跟綠色是一個很大的對比色，而且大紅色彩度非常高，我覺得這件作品已傳達出「愛作夢的」意境。[76]

74　姜麗華，〈以康丁斯基抽象繪畫理論探討李伯元作品的繪畫性〉，頁88。
75　黃文樹採訪，洪麗敏口述，〈2021.03.11洪麗敏訪談紀錄〉，頁5。
76　黃文樹採訪，劉奕岑口述，〈2021.03.04劉奕岑訪談紀錄〉，頁5。

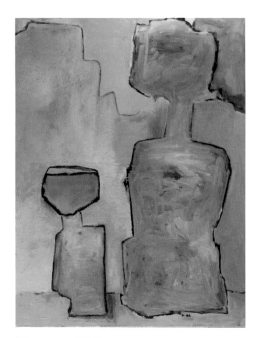

圖 8—15　靈修。

其十五，「靈修」（圖 8 — 15），油畫／畫布，146×114cm，1993 — 2004 年畫於巴黎。

關於「靈修」這件畫作，李政佳指出：

> 左側的褐色色塊與右側背景綠色色塊量體感差不多，讓畫面更加的穩重。在大自然中，本就不存在完全的純黑色，比起用灰色，用褐色更能展現出溫度取代之。此幅同時隱含「萬物皆有靈性」之意味。[77]

同樣觀看「靈修」，姜麗華從「『面』的安排」說：「此畫作傳達出領悟看山非山又是山之空相。……在這些基面中，因邊長不同，產生不同強弱的聲音。……『靈修』是（傳達）禪意虛渺聲。」[78]

一樣看「靈修」，洪麗敏的感受是：

> 初看這幅畫中的形象以為是在深山中的二顆大、小石頭，然而再仔細看便可感覺這是二個人，因為有著如人一般的形體。在這幅畫作中沒有其他鮮豔亮麗的色彩，僅有灰色及綠色，但是單純色彩極簡單的線條更能表現出在修行的過程中無慾及不為外物所擾的境界。[79]

77　黃文樹採訪，李政佳口述，〈2021.03.07 李政佳訪談紀錄〉，頁 4。

78　姜麗華，〈以康丁斯基抽象繪畫理論探討李伯元作品的繪畫性〉，頁 84。

79　黃文樹採訪，洪麗敏口述，〈2021.03.11 洪麗敏訪談紀錄〉，頁 1。

其十六，「淨瓶」（圖 8 － 16），油畫／畫布，116×89cm，1994 －
2003 年畫於巴黎。

對於「淨瓶」，姜麗華從「『點』的內在聲音」指出：

「點」有時是一個強烈的衝擊，可從因襲的習慣裡拔出來，產生內
在的張力，形成獨立的生命和規律的內在目的——從沉默走向語言
的繪畫世界。……李伯元的「淨瓶」是以對比強烈的顏色點出數
個「點」；「淨瓶」如題所示淨空瓶身，
象徵有形物質的「點」在瓶外。……從外
在來看，每一個圖形除了代表物質外，也
有非物質的性質，必須從它的內在來體
會。……此畫作在經多次修塗過程中，留
下筆刀刮痕，形成別趣的印記，印證了藝
術是生命的寫照。[80]

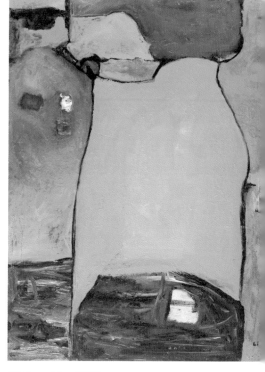

同樣看「淨瓶」，劉奕岑說：

「淨瓶」，我不知道李老師在畫什麼，可
能是一個水瓶吧？抽象畫就是這樣讓我們
看不出來。這幅的構圖頗佳，版面配置很
得宜，雖然上下比較複雜，中間比較空一
點，好在他把好的畫面分成上下所以整個
畫面才不會呆板，我覺得這件是佳作。[81]

圖 8 － 16　淨瓶。

80　姜麗華，〈以康丁斯基抽象繪畫理論探討李伯元作品的繪畫性〉，頁 84。
81　黃文樹採訪，劉奕岑口述，〈2021.03.04 劉奕岑訪談紀錄〉，頁 5。

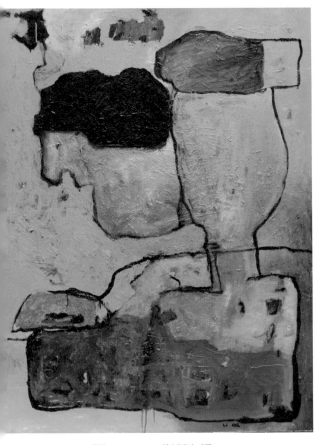

圖 8 － 17　街頭海報。

其十七，「街頭海報」（圖 8 －17），油畫／畫布，146×114cm，1993 － 2002 年畫於巴黎。

關於「街頭海報」，姜麗華也從「『點』的內在聲音」表示：

> 李伯元以簡單的幾何形象和不規則的色點或色面，傳達他的想像和想法。基本上，畫題是在完成畫作才命名，有時僅是為了方便觀者觀其畫，有時則是反映時事與人情，並且讓觀者透過畫面的指引，進入畫裡的世界。正如「街頭海報」紅色方形點在此已不是像不像海報，而是其鮮豔耀眼的特質可以引發內在的吶喊。[82]

其十八，「神瓶」（圖 8—18），油畫／畫布，116×89cm，1994 － 2002 年畫於巴黎。

對於「神瓶」，劉奕岑說：「『神瓶』，畫面線條及區塊分割非常協調，主要用藍色與綠色類似色，雖然整個畫面看不出是畫什麼，但構圖協力調合。」[83]

82　姜麗華，〈以康丁斯基抽象繪畫理論探討李伯元作品的繪畫性〉，頁 79 － 80。

83　黃文樹採訪，劉奕岑口述，〈2021.03.04 劉奕岑訪談紀錄〉，頁 5。

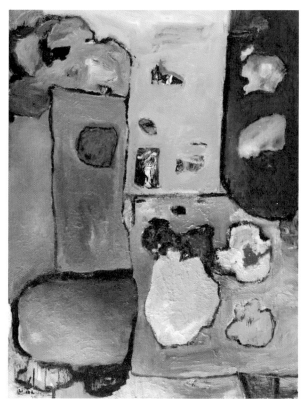

圖 8—18　神瓶。

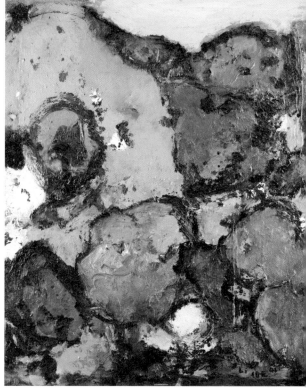

圖 8—19　風景。

其十九，「風景」（圖 8—19），油畫／畫布，55×46cm，1994 —
1999 年畫於巴黎。

對於這幅「風景」，洪麗敏指出：

「風景」這幅畫作使用了許多鮮豔的及暗色系等色彩創作，似乎有
些衝突的感覺，然而，也正如每個人的心中自有一片風景，這片風
景往往會隨人的心境而變，當一個人內心是愉悅的，所看的風景自
然是光明一片，而當一個人的內心是煩悶的，眼中所看到的風景便
會是一片晦暗。此畫雖沒有具體的風景圖像，但是留給大家想像的

空間。[84]

同樣看「風景」，劉奕岑表示：

「風景」雖然是抽象畫，但是風景這種作品是見仁見智，他要叫什麼名字都可以，因為是抽象畫。我很喜歡這件作品的原因是李老師用色很漂亮，而且配色與線條都非常成熟。雖然畫面看起來很花，但是他叫做「風景」，以黃色為基底，黃色跟黑色是他第一個對比色，黃色非常醒目。重點是他的黑框，他的黑框不是那種很具體的黑框，所以這一幅畫成功的地方在於他的邊框非常的寫意、抽象。風景就是有草皮、樹葉和花朵等，整幅畫的氛圍非常棒，富饒夢幻之美。[85]

其二十，「海平線」（圖 8—20），油畫／畫布，100×81cm，1994 — 2003 年畫於巴黎。

針對這幅「海平線」，李政佳表示：「將線留在畫面的三分之一處，天與地之間的關係只能從地去了解，水面反射的天，像是有雲朵的天空又像是另一個地面，十分有趣。」[86]

其二十一，「校園」（圖 8—21），油畫／畫布，92×73cm，1994 — 2003 年畫於巴黎。

關於「校園」一作，李政佳說：

84　黃文樹採訪，洪麗敏口述，〈2021.03.11 洪麗敏訪談紀錄〉，頁 2。

85　黃文樹採訪，劉奕岑口述，〈2021.03.04 劉奕岑訪談紀錄〉，頁 6。

86　黃文樹採訪，李政佳口述，〈2021.03.07 李政佳訪談紀錄〉，頁 3。

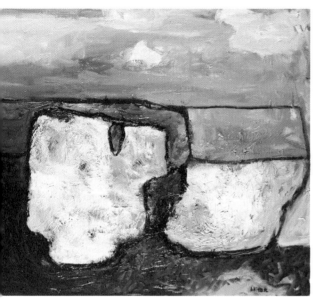

圖 8—20　海平線。　　　　　　　　圖 8—21　校園。

題目為「校園」，但畫面中的樹茂密，甚至成為了主角，想必是創作者的校園充滿了綠意。左側留下了像是橋的路徑，循著路看去，樹葉卻擋住了後方的景色，讓人更想仔細窺視樹間中的校園。[87]

同樣看「校園」，劉奕岑表示：

「校園」，就是有樹、小橋流水，這件作品比較寫意，這幅畫就不是抽象，但是以寫意來講它又不夠真實，所以我們只能看它的配色跟構圖。以它的配色跟構圖而言，我覺得非常好，小橋流水在樹縫旁邊慢慢延伸，在構圖上有其巧思。[88]

87　黃文樹採訪，李政佳口述，〈2021.03.07 李政佳訪談紀錄〉，頁 3。
88　黃文樹採訪，劉奕岑口述，〈2021.03.04 劉奕岑訪談紀錄〉，頁 6。

其二十二，「渡輪所見」（圖8—22），油畫／畫布，146×114cm，1995－2002年畫於巴黎。

針對「渡輪所見」一作，姜麗華從「『形』與『色』的喻意」表示：「此幅以藍綠兩色為主，具有深度感的藍色象徵遙遠的意象；給人沉穩感受的綠色，混入些許的白色變得較有活力，呈現有山有水，有靜有動之境。」[89]

其二十三，「節奏」（圖8—23），油畫／畫布，146×114cm，1995－2002年畫於巴黎。

關於「節奏」這件畫作，李政佳評述：

色塊分布平均，畫面雖然對比色很多，但彼此間又有其他色塊去中和。明色色塊的輕盈，暗色色塊的深度感，讓畫面有輕重、緩急、前後的立體感，就像一首音樂會使用不同的樂器彈奏，讓旋律豐富。[90]

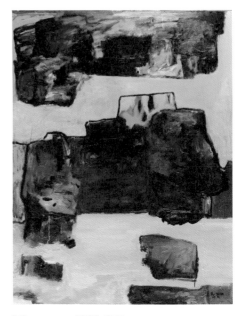

圖8—22　渡輪所見。

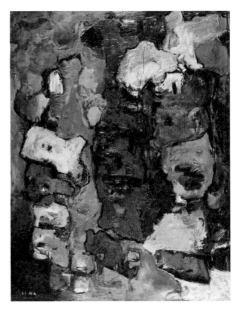

圖8—23　節奏。

89　姜麗華，〈以康丁斯基抽象繪畫理論探討李伯元作品的繪畫性〉，頁88。

90　黃文樹採訪，李政佳口述，〈2021.03.07李政佳訪談紀錄〉，頁3。

同樣觀賞「節奏」，劉奕岑指出：

「節奏」，1995-2002 年在巴黎畫的。他可能是畫一半又去畫別的，趕來畫這張又去畫別的，每次都畫一些最後再把它完成。這一幅畫很好，我們不管他是傳達什麼節奏，可是在這個畫面裡面我們看得出來，其實李老師內心非常靈活，他對未來充滿希望，雖然遇到一些挫折，可是我覺得他對未來還是充滿了希望。從這幅畫裡面我們可以看到他將音樂和這幅畫來做聯想，他的音樂是快節奏的而且是激揚的，有紅色跟一些鮮艷的顏色。[91]

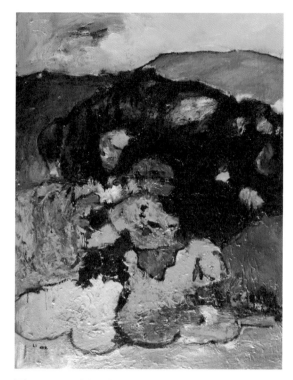

圖 8—24　獅子山。

其二十四，「獅子山」（圖 8—24），油畫／畫布，116×89cm，1995 － 2002 年畫於巴黎。

關於「獅子山」一作，李政佳論云：

從本作品主題名稱及畫面，可知是一座有綠意與水色的世界。後方

91　黃文樹採訪，劉奕岑口述，〈2021.03.04 劉奕岑訪談紀錄〉，頁 7。

深色色塊，像是還未探索的處女地，可以看到畫面的更後方還有其他山頭。色彩前深後淡，有種水墨畫的技巧感。[92]

一樣看「獅子山」，劉奕岑表示：

「獅子山」，這一幅畫裡面很明顯就是荷塘月色那種感覺，傳達的意境很美，而且運筆除了中間黑影比較沉悶，其他在藍色和綠色的運筆很有層次。我不知道是印刷的關係還是拍照的關係，這張畫的敗筆在於黑色這個地方太死板沒有層次感，也有可能他是要強調中間有顏色的出來，這樣也說得通。[93]

圖 8－25　養病的佳佳。

其二十五，「養病的佳佳」（圖 8－25），油畫／畫布，116×89cm，1996－2002 年畫於巴黎。

對於「養病的佳佳」，洪麗敏表示：

一開始看到這幅畫覺得為何這幅畫僅僅只是黑色和白色的色塊，然而細看之下便能看出這是一位小女生。散落的長髮，蒼白的臉孔正躺在白色的病床上。整個畫面讓

92　黃文樹採訪，李政佳口述，〈2021.03.07 李政佳訪談紀錄〉，頁 3。

93　黃文樹採訪，劉奕岑口述，〈2021.03.04 劉奕岑訪談紀錄〉，頁 7。

人有著冰冷的感覺。生病本來就是會讓人抑鬱及心情不佳，因此畫作中無法讓人感受的一絲希望的感覺，尤其是畫中人的表情呈現出淡淡的哀傷。令人佩服的是簡單的色彩及線條便能讓人不免同情畫中的佳佳，希望她能儘快痊癒。[94]

同樣觀看「養病的佳佳」，劉奕岑說：

「養病的佳佳」，很明顯畫中人物是生病的，佳佳是李老師的好朋友。我猜，他應該有認識一個小孩子，可能是鄰居。在這個畫面裡面他用得很灰暗，所以他一定有受過傳統一些影響，生病絕對不可能用鮮艷的顏色。如果是他直覺用這些顏色的話，那就是他天生的色感非常好。整幅畫顏色跟構圖還不錯，比較方方正正。[95]

其二十六，「豈受白雲礙」（圖 8－26），油畫／畫布，130×97cm，1996－2003 年 畫於巴黎。

對於「豈受白雲礙」，姜麗華從「『點』的內在聲音」指出，「『點』在此看似沒有運動的方

圖 8－26　豈受白雲礙。

94　黃文樹採訪，洪麗敏口述，〈2021.03.11 洪麗敏訪談紀錄〉，頁 2。
95　黃文樹採訪，劉奕岑口述，〈2021.03.04 劉奕岑訪談紀錄〉，頁 7。

向，但卻形成一股流動的聲音。……白雲在山間飄動，黑點是流竄的聲音。」[96]

　　同樣看「豈受白雲礙」，洪麗敏表示：

> 從這幅作品中可看到遠處有一片綠意盎然的青山，青山之中住著許多的農家。而近處則有一塊相當大的岩石矗立在溪流之中。此時在青山中正好飄來了二朵白雲，儘管白雲暫時遮蔽了青山的視線，但是青山依然秉持著自己的本性。只要自己本性不變，又豈會受他人的影響。原本對於畫作的名稱並不瞭解意思，僅是覺得相當的有意境，而畫中的景象給人寬闊的感覺。畫作與作品名稱互相搭配，更是相得益彰。[97]

圖 8—27　湖光山色。

　　其二十七，「湖光山色」（圖 8—27），油畫／畫布，146×114cm，1996 － 2002 年畫於巴黎。

　　李政佳看了「湖光山色」畫作的感覺、感受是：「遠方的山雖然用了深

96　姜麗華，〈以康丁斯基抽象繪畫理論探討李伯元作品的繪畫性〉，頁 79 － 80。
97　黃文樹採訪，洪麗敏口述，〈2021.03.11 洪麗敏訪談紀錄〉，頁 2。

咖啡色接近黑的色塊，但畫面下方的藍卻像撐起了整個畫面，整體變得穩重，綠意像點點星光映射在水面。」[98]

一樣觀賞「湖光山色」，姜麗華說：「湖水盪漾，波光粼粼，綠點是水波拍擊的聲音，而時間是不存在的元素，宛如達到『涅槃』的境界，不生不滅。」[99]

同樣看「湖光山色」，洪麗敏表示：

畫作中的山倒映在湖水中，湖面上漂浮著些許的浮萍及一座小橋；黑色的山後躲著太陽，猜想這應該是黎明時分。黑色的山總讓人感到沉重，然而倒映在湖中則為紫色，則見有一種光亮感覺，這應該是太陽即將上升而有的光影變化，雖然同為紫色系，但是色彩的深淺不同便能產生立體感，彷彿湖面正產生波動。看了數次這幅畫，每一次都有著寧靜的感覺。[100]

關於「湖光山色」，劉奕岑的看法是：

「湖光山色」，很好。李老師強調兩側有山，中間有小溪流，小橋流水的感覺。構圖也不錯，唯一我覺得瑕疵的是他上半段黑色的部分，橫跨整個畫面有點醜，因為主視覺全部都是值得欣賞，可是莫名其妙一個很重、很粗的歪過來，我覺得有一點破壞畫面，但在配色的部分我覺得很成功。[101]

98　黃文樹採訪，李政佳口述，〈2021.03.07 李政佳訪談紀錄〉，頁 2。
99　姜麗華，〈以康丁斯基抽象繪畫理論探討李伯元作品的繪畫性〉，頁 78 － 79。
100　黃文樹採訪，洪麗敏口述，〈2021.03.11 洪麗敏訪談紀錄〉，頁 2。
101　黃文樹採訪，劉奕岑口述，〈2021.03.04 劉奕岑訪談紀錄〉，頁 7。

其二十八,「另一棵大樹」(圖8—28),壓克力/畫布,130×97cm,1998 － 2003 年畫於巴黎。

對於「另一棵大樹」,洪麗敏說:

圖 8—28　另一棵大樹。

同樣是關於樹的作品,「另一棵大樹」這幅畫作可以讓人非常清晰地看出一棵大樹,而月亮也躲在大樹後面偷看。簡單的線條就可以清楚地畫出大樹的形體。有趣的是在李老師的畫作中,亦曾出現與大樹有關的作品——「一棵大樹」。雖同為大樹的作品,但是二者所呈現的方式截然不同;使用的顏料不同,色彩的使用方式也不同,因此所呈現的結果也不同。「一棵大樹」中可清楚的看出在色彩上有著強烈的對比,在原本灰暗的顏色中使用了橘色和紅色的顏料,這二種顏色的使用讓人一眼就被吸引住。「另一棵大樹」使用壓克力顏料作畫呈現的效果較為平面不似油畫較為立體,同時「另一棵大樹」的色彩較為柔和,給人寧靜的感覺。二幅圖畫有著各自的風格,不得不佩服李老師創作的多元性。[102]

102　黃文樹採訪,洪麗敏口述,〈2021.03.11 洪麗敏訪談紀錄〉,頁 2。

其二十九，「大和尚」（圖8—29），壓克力／畫布，116×89cm，1995年畫於巴黎。

關於「大和尚」，林峯嶜說：「我主要是從這幅畫中感受到畫中人物的莊嚴，他的靈魂所在是受人景仰的存在。」[103]

同樣欣賞「大和尚」，劉奕岑指出：

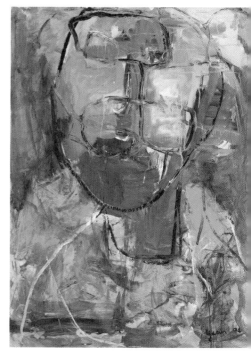

圖8—29　大和尚。

「大和尚」，我覺得很棒。我發現李伯元老師很擅長在凌亂的筆觸中尋求一個規律性，這個畫風要畫這樣不簡單，這個很難。巴黎有和尚嗎？第一個我覺得和尚應該是清心寡欲的，可是在這畫面給我的感覺是這個和尚是葷和尚（吃肉的和尚），因為背景的構圖。不過也可以發現這個和尚穿著綠色的袈裟，綠色代表安逸寧靜，有禪修的意境，那可能他的對比色因為他用綠色，一個畫面裡面以綠色為主，可是假如整個畫面都是綠色的話，憑良心講這幅畫就失敗了，所以他用略為對比色的紅色還有黃色來做背景，這個創作是成功的，不管在顏色或是構圖，以及線條勾勒等都很理想。不過，我們看大和尚跟巴黎，我覺得他有點在講這個應該不是一個正經的和尚，不然的話我覺得是因為他的衣服用綠色他要有一些對比的顏色出現，他是不是可以用一些其他的顏色但就是不要紅色，這樣的話這個和尚就感覺比較正經。但是我覺得他的畫風就是這樣，所以我才說李老師這個人很有赤子之心，也因為這

103　黃文樹採訪，林峯嶜口述，〈2021.01.27 林峯嶜訪談紀錄〉，頁2。

樣也只能當老師而已。[104]

其三十，「無題」（圖 8—30），油畫／畫布，61×46cm，1997 — 2004 年畫於臺灣。

對於這幅「無題」，劉奕岑表示：

這件「無題」，在臺灣畫的。李老師的「無題」畫很多，可是畫風都不一樣。可以看到在不同的國家畫有不同的畫風，臺灣的「無題」配色跟構圖都很棒，可是線條比較單純，在巴黎跟紐約的「無題」就比較凌亂，可是亂中有序。從這裡我可以看出來他在不同國家有不同的心境，還有受到的約束是不一樣的。[105]

其三十一，「運行」（圖 8—31），油畫／畫布，55×64cm，1998 年畫於臺灣。

關於「運行」一作，李政佳說：「畫面像是從高處俯視繁忙的街道，方形的色塊像是一輛輛不知要去何方，但卻又被困在路中的車輛，方塊中的線條像是暗示著運行的方向，讓畫面更有動感。」[106]

同樣看「運行」，姜麗華從「『線』的運動張力及其涵義」詮釋說：

以暗色為底面的畫作「運行」，使用的線條較無方向性，多以直線畫出黑色的框線或黑色的十字或 X 字等。畫中「直線」的張力，表現出無盡運動可能性的最簡形式，畫面象徵宇宙以無盡運動的簡單

104　黃文樹採訪，劉奕岑口述，〈2021.03.04 劉奕岑訪談紀錄〉，頁 7 － 8。
105　黃文樹採訪，劉奕岑口述，〈2021.03.04 劉奕岑訪談紀錄〉，頁 8。
106　黃文樹採訪，李政佳口述，〈2021.03.07 李政佳訪談紀錄〉，頁 2。

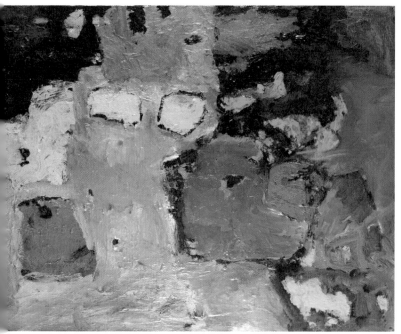
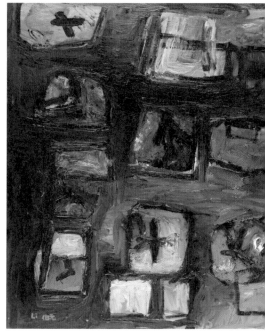

圖 8—30　無題。　　　　　　　　　　　　圖 8—31　運行。

　　形式運行，在浩瀚無邊的暗色空間裡，萬物緩慢地移動卻似不動。[107]

　　其三十二，「邂逅」（圖 8—32），油畫／畫布，61×50cm，1999 年畫於巴黎。

　　關於「邂逅」畫作，李政佳云：

前方的人明度較低，後方的人明度較高，有種畫面往左前消逝的戲劇感，一前一後，不知是刻意或偶然的邂逅。藍色色塊像是結界向右蔓延，彷彿是種思念的滲透，留下了回憶卻離開了身旁，像極了愛情。[108]

107　姜麗華，〈以康丁斯基抽象繪畫理論探討李伯元作品的繪畫性〉，頁 80。
108　黃文樹採訪，李政佳口述，〈2021.03.07 李政佳訪談紀錄〉，頁 2。

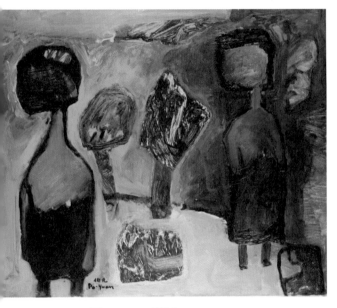

圖 8—32　邂逅。

針對「邂逅」，曾坤明認為依此畫作，足以判定李伯元有「表現主義（expressionism）的才情」。他說：

> 基本上，李伯元的「邂逅」，個人以為：他屬於我們這一年代裡，主張表現主觀、狂放但內斂的風味。造形而言，具有空間的深度，線條的趣味性，色彩之單純及臻於淨化的境界。但他不像康丁斯基（Kandinsky）的作品色彩強烈的表現，反而更能表達內心的塊壘，沉重的鬱卒。[109]

同樣看「邂逅」，姜麗華從「『面』的安排」表示：

> 由幾個不同顏色的色面組構出一個無法明確定義的空間，或許代表山間、林間；或許是公園、路旁，兩個人物形象是眼神相對或相悖我們不得而知，但觀者可以在上下左右的畫面空間中，自由想像靠近或疏離這個畫家開放給觀者自由想像的空間。[110]

一樣看「邂逅」，洪麗敏謂：

> 在行人來來往往的公園中，總是會邂逅許多人，有時是朋友，有時

109　曾坤明，〈研究李伯元：生平及油畫作品初探〉，頁 142。
110　姜麗華，〈以康丁斯基抽象繪畫理論探討李伯元作品的繪畫性〉，頁 84。

是路人；有時是相約在公園，
有時則是不經意的相遇，作
品中相遇的二人沒有五官也
沒有表情，顏色也偏暗。同
時二人目光彷彿沒有交集，
因此在自己的解讀中，該是
二人僅是在公園擦肩而過的
路人或遊客，彼此沒有交
集。[111]

其三十三，「我也叫阿嘉」
（圖8—33），壓克力／宣紙，
28×26.5cm，2008年畫於臺灣。

對於「我也叫阿嘉」，洪麗
敏表示：

圖8—33　我也叫阿嘉。

看到這幅畫作總是吸引自己的目光，除了綠色的背景之外整個人物
的色彩呈現僅僅使用了黑色和白色顏料，而從「阿嘉」的表情中可
發現他正在開心地欣賞著花朵。比較特別的是李老師僅僅在「阿
嘉」黑色的臉上加上幾筆白色的顏料便可讓人感覺到他愉快的心
情。有趣的是作者為何幫畫中人物取名叫「阿嘉」，我想應該是他
隨興取名的吧！[112]

同樣觀看「我也叫阿嘉」，劉奕岑指出：

111　黃文樹採訪，洪麗敏口述，〈2021.03.07洪麗敏訪談紀錄〉，頁2。
112　黃文樹採訪，洪麗敏口述，〈2021.03.11洪麗敏訪談紀錄〉，頁2。

「我也叫阿嘉」，這個阿嘉可能跟巴黎的佳佳是同一回事。李老師可能遇到兩個孩子，一個是臺灣的，一個是巴黎的，用壓克力不是油畫，他嘗試用新的素材，2008 年這是比較近期的，壓克力跟宣紙，這幅畫裡面我覺得不管他用什麼素材，宣紙有一個弱點就是它沒辦法同一個地方一直做堆疊。宣紙很適合做水墨畫，因為它會渲染，所以很漂亮。可是這幅畫他用宣紙來當他的素材，壓克力跟油畫有點像，宣紙只適合畫水墨，可是他用壓克力顏料就沒辦法堆疊，因為多堆疊幾次可能就會破掉，所以顏色感覺比較平淡、單薄。整體看來，不管是在背景或是主題方面，他的層次比較弱，但他的筆觸甚至有些用筆刀，我發現筆刀跟筆觸他用得很靈活，因為畫布怎麼用他都不會破，他可能受限於宣紙，所以他在畫這一幅畫時可能用力輕一點。[113]

其三十四，「母女」（圖 8 - 34），壓克力／畫布，55×46cm，1998 年畫於巴黎。

對於「母女」一作，姜麗華從「『線』的張力及其象徵」解讀如下：

李伯元表示，他的人物畫因受到義大利畫家阿莫帝歐‧莫迪里亞尼（Amedeo Modigliani, 1884 - 1920）影響，特意拉長人物形象正常比例的矯飾主義表現手法，以及為了刻意不要畫得太相像，總是將人物的脖子畫得比較長，充滿童趣。「母女」畫作中，他以短橫線代表眼睛和鼻樑，刻意拉長脖力以顯得較為「高尚」。同時，也因受到法國畫家喬治‧盧奧（Georges Rouault, 1871 - 1958）以粗黑的線條描邊的影響，他同樣以黑色線條強調人物形象的身體輪

113　黃文樹採訪，劉奕岑口述，〈2021.03.04 劉奕岑訪談紀錄〉，頁 8。

廓。……畫作中將人物簡化為各種色塊，五官以線條象徵，形象是非再現寫實的輪廓表現，畫外之意借由畫題引人發想。[114]

圖 8－34　母女。

同樣看「母女」，洪麗敏表示：

這幅畫作一眼便能清楚的看出是二個女生；右邊的女生略矮且衣服的顏色較暗，脖子稍短，讓人覺得這是媽媽。而左邊的女生較高，衣服的顏色明亮，脖子較長再加上那俏皮的表情，讓人直覺這是女兒。有趣的是李老師在二位女生的表情上僅用簡單的線條再加上色彩的變化，便能讓人分辨出畫中人物的角色，令人不得不佩服他創作的功力，稱之為大師，當之無愧。[115]

一樣觀看「母女」，劉奕岑說：

李老師在巴黎畫的「母女」，這應該是在畫他的鄰居。憑良心講他畫人物的意象有其風格。不過這張一樣配色跟構圖上面是屬於對稱，而且身高一樣、版面一樣，其實整個畫面來講構圖比較弱，

114　姜麗華，〈以康丁斯基抽象繪畫理論探討李伯元作品的繪畫性〉，頁82。
115　黃文樹採訪，洪麗敏口述，〈2021.03.11洪麗敏訪談紀錄〉，頁3。

圖 8 － 35　霧裡看花。

除非他是刻意，不然在設計上來講對稱的風格，這種 1:1 的對稱並不是好的設計，非平衡的對稱簡單來說他還是對稱，只是他一大一小。其中最大的優點是一個穿藍色、一個穿紅色有一個區隔。[116]

其三十五，「霧裡看花」（圖 8 － 35），油畫／畫布，61×50cm，1999 年畫於巴黎。

對於「霧裡看花」，洪麗敏說：

在這幅畫作中，有著三個人，左右二人似乎正在看著中間的人，這三人之中，旁邊二人的頭為黑色，唯獨中間的那個人的頭是紅色，令人目光一開始便聚焦於此人之上。在這三人之間究竟是誰在注視著誰是值得思考的一件事。[117]

同樣看「霧裡看花」，劉奕岑表示：

「霧裡看花」，畫面很明顯是三個人。我覺得李老師在創作上還是離不開傳統的刻板印象，「霧裡看花」就一定要有人在裡面，所以在他的作品還是看得出來；在顏色的配置上我覺得很好，構圖也不錯。[118]

116　黃文樹採訪，劉奕岑口述，〈2021.03.04 劉奕岑訪談紀錄〉，頁 9。

117　黃文樹採訪，洪麗敏口述，〈2021.03.11 洪麗敏訪談紀錄〉，頁 3。

118　黃文樹採訪，劉奕岑口述，〈2021.03.04 劉奕岑訪談紀錄〉，頁 9。

其三十六，「功夫」（圖8－
36），油畫／畫布，130×97cm，
1999－2001年畫於巴黎。

欣賞過「功夫」這幅作品，李政
佳的評語是：「利用黑色線條與顏色
明度分出前後景，對角線式的構圖，
功夫的輕盈、柔中帶剛，讓雙人對打
的感覺十分強烈，同時又有中華文化
的內涵在裏頭。」[119]

其三十七，「老樹」（圖8－
37），油畫／畫布，130 × 97cm，
1999－2001年畫於巴黎。

對於「老樹」，劉奕岑說：

「老樹」，這個作品開始回歸李
老師之前的風格，顏色上，他很
喜歡用四個顏色——紅色、黃
色、藍色、綠色，都是對比色；
在版面上配置很豐富，而且構圖
很不錯，顏色也很有層次，且用
抽象的方式來呈現。[120]

圖8－36 功夫。

圖8－37 老樹。

119 黃文樹採訪，李政佳口述，〈2021.03.07
李政佳訪談紀錄〉，頁2。

120 黃文樹採訪，劉奕岑口述，〈2021.03.04
劉奕岑訪談紀錄〉，頁9。

圖 8 － 38　風災。　　　　　　　　　圖 8 － 39　急流。

其三十八，「風災」（圖 8 － 38），油畫／畫布，130 × 97cm，
1999 － 2001 年畫於巴黎。

對於「風災」，劉奕岑指出：

「風災」，這個作品表現得很好，風災感覺就是不是雨大就是風大，
所以在這個畫面裡面可以看出速度感，還有看得出來人在家戶外面
的風災狀況，可以發現筆觸的力道很有力，很豪邁粗獷。[121]

其三十九，「急流」（圖 8 － 39），油畫／畫布，130 × 97cm，1999
年畫於巴黎。

121　黃文樹採訪，劉奕岑口述，〈2021.03.04 劉奕岑訪談紀錄〉，頁 9。

看了「急流」一作，李政佳說：

紅色的色塊，在畫面中分量感十足，紅黃色
塊可以看作是溪流中的岩石，也可以是落入
溪中的花或葉。背景的藍綠灰筆觸，表現出
流動的動態感，密集的筆觸讓人感覺沖刷的
強勁以及激起的水花。而左下的平穩筆觸與
色塊，讓畫面之間兼有溪流的平穩與湍急
感。[122]

同樣觀賞「急流」，劉奕岑表示：

「急流」，此作延續李老師既有的風格，就
是紅色、黃色很明顯，在構圖跟版面配置都
不錯。有點遺憾的是，畫面流動感不是很大，
不像「風災」，有速度感、線條豪邁粗獷而
且有方向性。這個「急流」只是有急一點點，
基本上有消息留在流動的感覺，表現出急流的意象就是他的線條比
較粗獷而且有點雜亂，整體效果還是成功的。[123]

圖 8 - 40　模特兒。

其四十，「模特兒」（圖 8 - 40），壓克力／畫布，130× 97cm，
2000-2003 年畫於巴黎。

針對「模特兒」，姜麗華從「『形』與『色』喻意」分析：

李伯元的畫作經常使用綠色，筆者認為綠色屬中性的顏色，從這幅

122　黃文樹採訪，李政佳口述，〈2021.03.07 李政佳訪談紀錄〉，頁2。
123　黃文樹採訪，劉奕岑口述，〈2021.03.04 劉奕岑訪談紀錄〉，頁9。

「模特兒」所使用的大片綠色中，人們可以從中得到寧靜和奔放，長條形的黃色令人感到刺眼，顯現塵世即是如此刺激，不過絕大部分還是屬於安穩狀態。[124]

同樣看「模特兒」，洪麗敏表示：

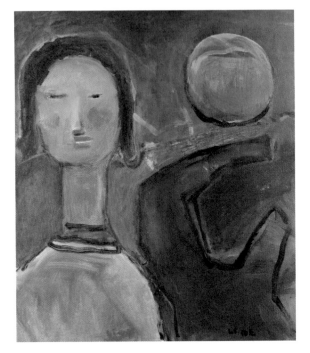

圖 8 − 41　現代與古典。

看到「模特兒」這幅作品的時候不禁會心一笑，看到畫中人物所呈現的方式彷彿幼兒的畫法，沒有眼珠子的眼睛、沒有手指頭的雙手。不同的是李老師利用簡潔的線條及整體色彩層次的變化進行創作，而畫中的人物也似乎正在思考著如何為模特兒裝扮或是作畫。整體來說，這幅畫作給人充滿童心的感覺。[125]

其四十一，「現代與古典」（圖 8 − 41），壓克力／畫布，55 × 46cm，2001-2003 年畫於巴黎。

針對「現代與古典」一作，李政佳說：

124　姜麗華，〈以康丁斯基抽象繪畫理論探討李伯元作品的繪畫性〉，頁 88。
125　黃文樹採訪，洪麗敏口述，〈2021.03.11 洪麗敏訪談紀錄〉，頁 3。

構圖帶點古典的氣息，左側具像的人，不特別雕琢，與右側抽象的表現畫法，看起來不衝突，但也能充分表現出右側更加現代簡潔畫風，簡潔到省略更多細節，十分趣味。[126]

一樣被「現代與古典」所吸引，林峯嶅表示：「以畫『現代』用的色調是淺色調，『古典』用的色調是暗色調的方式，呈現對比，使我能夠覺得現代人對於古典的遐想。」[127]

翻看《李伯元書畫》，陳杰群也被「現代與古典」一作所吸引，他說：

此幅畫作明顯分成二個人，這兩個人表達的方式不同，其中一人是清楚畫出一個人，另一人是用幾何圖形畫出。這兩個人都可互為現代與古典，有時空前後之概念。其意涵可能是有許多技法、風格是現代與古典可以互相借鏡的，可以用現代手法來表達古典畫作，也可以用古典畫法去呈現現代感的作品。從這件作品及其他作品可知，李伯元老師主要畫抽象畫，他用一貫的抽象手法去描繪現代與古典的人、景、物等。這幅「現代與古典」，具有時空感，無論是從過去到現代的進步，或是現代回顧過去的借鏡，都很有趣。[128]

同樣看「現代與古典」，姜麗華從「『線』的張力及其象徵」指出：

畫面中的左邊人物形象代表古典，右邊象徵未成形的現代。對李伯元而言，「現代」比較不講究比例，古典講究比例要很正確。因此，現代與古典兩者之間的關係往往容易產生格格不入的現象，需要針對兩者間的衝突不斷協調、溝通。李伯元以法國政府準備在羅浮宮

126　黃文樹採訪，李政佳口述，〈2021.03.07 李政佳訪談紀錄〉，頁2。
127　黃文樹採訪，林峯嶅口述，〈2021.01.27 上午林峯嶅訪談紀錄〉，頁2。
128　黃文樹採訪，陳杰群口述，〈2021.01.27 下午陳杰群訪談紀錄〉，頁1－2。

圖 8 – 42　窗外。

廣場上建蓋金字塔之前，曾經引起多方的爭議與討論為例，他說：「羅浮宮是古典的，（玻璃）金字塔是現代的。現代人要走進古人的一些文化，有時候會格格不入，會有衝突感。」他透過這幅畫作，企圖表明現代人看古典的東西，因差異性過大，往往導致方枘圓鑿。因此需要緩衝心情，才能融合古與今。……貝聿銘建造金字塔作為羅浮宮入口處，目的即是讓觀者可以先轉換心情再進入觀畫，才不會產生內在的衝突。因此，我們從這幅作品瞭解畫家藉由畫面傳達內在的思想，印證抽象藝術雖然不依賴外在自然的表象，卻能呈現外在與內在的特質，如「現代與古典」的「外在」是現代與古典在講究正確比例態度的差異，「內在」是現代與古典之間抽象的類比或衝突性。然而「一切唯心造」，兩者只需經過協調與溝通，依然可以並存。[129]

其四十二，「窗外」（圖 8 – 42），壓克力／宣紙，95 × 41cm，2004 年畫於臺灣。

對於「窗外」這幅作品，李政佳表示：

紫色和藍色的色塊，帶點迷幻的感覺，窗

129　姜麗華，〈以康丁斯基抽象繪畫理論探討李伯元作品的繪畫性〉，頁 82 – 83。

外的世界像是下著雨，濕滑的地面映著四周的景象，如此吸引人，卻又未知。[130]

同樣被「窗外」一作吸引，劉奕岑說：

「窗外」，這個作品真的很棒，在顏色使用與線條勾勒還有構圖都非常好，可能是在描繪由窗內看到外面車水馬龍的狀態，所以外面的線條有一點紛亂，強調車馬絡繹不絕的熱鬧景象，顏色繽紛喻意外面的花花世界。[131]

圖 8 － 43　振起。

其四十三，「振起」（圖 8 － 43），壓克力／宣紙，51 × 40cm，2003年畫於臺灣。

對於「振起」，劉奕岑說：

「振起」，畫面很有鼓起、奮勵的味道，紅色跟綠色的使用，以及在構圖上都可圈可點，而筆觸的力道是以粗獷的大線條為主，富有表現效果。[132]

130　黃文樹採訪，李政佳口述，〈2021.03.07 李政佳訪談紀錄〉，頁 1。
131　黃文樹採訪，劉奕岑口述，〈2021.03.04 劉奕岑訪談紀錄〉，頁 10。
132　黃文樹採訪，劉奕岑口述，〈2021.03.04 劉奕岑訪談紀錄〉，頁 10。

其四十四，「歌伎與布偶」
（圖 8 － 44），壓克力／畫布，
130 × 97cm，2000 － 2003 年畫
於巴黎。

圖 8 － 44　歌伎與布偶。

針對「歌伎與布偶」，姜麗
華從「『形』與『色』的喻意」
指出：

> 紫色本由藍色與紅色混成，
> 這幅「歌伎與布偶」使用這
> 三種顏色，表現憂鬱、幻想
> 與傷感等負面情緒，背景是
> 大面積的深暗色，再以小面
> 積的白色讓畫面的負面情緒
> 得到些許的解放。[133]

同樣看「歌伎與布偶」，劉奕岑表示：

> 「歌伎與布偶」，歌伎給人日本傳統浮世繪的感覺，可是在這個作
> 品裡面我覺得歌伎跟布偶的呈現顏色都比較暗沉，是不是在強調歌
> 伎為什麼會成為歌伎，說穿了她就是一個戲子，早期稱為氣質表演
> 給人家看的；布偶給我感覺也是人們在操作的，所以這兩個都是一
> 個負面、比較悲情，沒有自己的自由，受限於大眾。[134]

133　姜麗華，〈以康丁斯基抽象繪畫理論探討李伯元作品的繪畫性〉，頁 88。

134　黃文樹採訪，劉奕岑口述，〈2021.03.04 劉奕岑訪談紀錄〉，頁 10。

其四十五，「公園一角」（圖 8 － 45），
壓克力／畫布，162 × 130cm，2005 － 2008 年
畫於巴黎。

對於「公園一角」，洪麗敏說：

圖畫中的一片綠，總是會令人聯想起大樹或
草地，在都市中也只有公園才有這麼樣的綠
意。白天的公園總是特別的明亮，而湖中也
出現大樹及太陽的倒影，在炎炎夏日中多了
那麼一股清涼的感覺。[135]

同樣看「公園一角」，陳逸聰表示：

此作品畫於 2005-2008 年，在巴黎創作，主
題叫「公園一角」，這張畫用壓克力，跟油

圖 8 － 45　公園一角。

畫顏料比較類似，不過壓克力顏料基本上色塊處理方法比較凝固，
跟油畫不一樣，不過那沒有關係，那是媒材的問題。這張畫取名「公
園一角」，我想公園是一個空間，綠色的公園一角描述比較細節的
東西。從這張可以看到，他的具象更模糊，像卡片的幾何圖形設計，
有圓有方，有一些幾何形的分割，用黑色的線條去區別範圍。比較
特別的是正下方原色的色塊，對應到畫面中間圓點，這兩個明度最
高，其他主要大部分都是綠色，我想公園本身是一個翠綠的色彩，
也許後面遠方有山，所以他用藍色來處理，這張畫具象程度更低，
轉換到抽象程度，所以雖然是公園一角，但是你找不到搖椅、座椅，

135　黃文樹採訪，洪麗敏口述，〈2021.03.11 洪麗敏訪談紀錄〉，頁 3。

甚至路燈都不知道在哪，所以已經慢慢把半具象去解構掉了，比較用色塊或線條來表達，還有顏色範圍。[136]

一樣觀賞「公園一角」，劉奕岑云：「『公園一角』，畫面雖然很單調，藍色跟綠色，還有一點點亮彩的黃綠色，這個畫面我很喜歡，線條活靈活現，構圖也不是一板一眼的方塊，每個畫面都很生動。」[137]

也是觀看「公園一角」，賴進欽指出：

這件作品取名叫「公園一角」，但是它給我的感受不是「一角」，而是「三千世界」。我看到它很多意象的共同存在，彷彿是一個大自然的場景，又好像以前英國18、19世紀的那種大船，那種拿破崙（1769－1821）開始探索義大利的時代，那種即將啟航、出發，要去探索的那一刻。又好像在某種夜晚，雖然它的背景是白天，但是給我的感覺是有一種星空的味道，夜間去探險之後有一個巨大的大自然之中，在一個很沉寂的夜晚中，萬籟俱寂，人的心與大自然合一的那種內在的境界，簡單講就是天地人合一的境界。[138]

其四十六，「盆栽」（圖8－46），壓克力／宣紙，62×38cm，2005年畫於臺灣。

對於「盆栽」，洪麗敏指出：

畫作中綠色的部分利用黑色的線條描繪輪廓，使得形象更加的凸顯，同時也讓人一眼便能看出是一盆植物，與其他有關大樹作品不

136　黃文樹採訪，陳逸聰口述，〈2021.01.29下午陳逸聰訪談紀錄〉，頁4。

137　黃文樹採訪，劉奕岑口述，〈2021.03.04劉奕岑訪談紀錄〉，頁10。

138　邱敏捷、黃文樹採訪，賴進欽口述，〈2021.02.20賴進欽訪談紀錄〉，頁4。

同的是作者透過不同的繪
畫技巧讓人可以分辨得出
大樹與盆栽的不同。只是
在自己以往的經驗中，在
欣賞過的創作中，既然是
盆栽總會看到種植植物的
容器，然而在此卻看不到。
而畫作中最下面點綴著一
點紅色，在綠色中顯得較
為顯眼，只是不知其為何
物，或僅僅只是讓作品不
至於那麼的平淡。[139]

同樣看「盆栽」，劉奕岑
說：「『盆栽』，可以知道李
老師可能在種植仙人掌，這個
畫面我覺得很棒，構圖跟顏色
的使用，還有背景我都覺得不
錯。」[140]

圖 8 － 46　盆栽。

其四十七，「小女生」（圖 8 － 47），壓克力／宣紙，24 × 29cm，
2007 年畫於臺灣。

對於「小女生」，洪麗敏表示：

139　黃文樹採訪，洪麗敏口述，〈2021.03.11 洪麗敏訪談紀錄〉，頁 3。
140　黃文樹採訪，劉奕岑口述，〈2021.03.04 劉奕岑訪談紀錄〉，頁 10。

圖 8 – 47　小女生。

在李老師書畫作品中，出現幾幅關於女性的創作，有「母女」、「東方女性」、「母子」及「養病的佳佳」等等，雖然都出現女性，但是每一個女生所呈現的方式皆不相同。唯一相同之處便是這些圖畫中的女生總是予人憂鬱的感覺，似乎每個女生的肩膀上總是肩負著屬於女性所需承受的責任，即便是「小女生」這幅畫作中的主角，依舊有著屬於她自己的煩惱。[141]

同樣看「小女生」，陳逸聰指出：

2007 年這張「小女生」，可以看到半具象，人的特徵，頭、脖子、身體用粗壯的黑色線條表達，這些特徵及小女孩清湯掛麵的頭髮，還有眼睛跟鼻子的位置有點出來，整張畫大約是表情、身體、背景跟脖子整個筆觸色塊是一樣的。有趣的是李老師用壓克力顏料畫在宣紙，而不是畫布，這對紙材的使用是比較不一樣的，因為我們知道宣紙是毛筆或是國畫的材料，壓克力是畫布或是木板上，可是他是把壓克力顏料畫在宣紙上。這張作品不大，才 24cm × 29cm，比較像 A4 大小，在這不大的宣紙上做媒材的表達，可能是嘗試做一種創新，第一是在宣紙上使用壓克力的創新，第二是形態跟背景顏色融合的創新，這張整個背景、顏色、筆觸還有方向性，反而會大於他用黑色線條勾勒出半具象人物的特

141　黃文樹採訪，洪麗敏口述，〈2021.03.11 洪麗敏訪談紀錄〉，頁 3。

徵。引起我興趣的大概是，在整個鼻子前面反色系的比較明顯，還
有在衣服上筆觸的細緻度比較清楚，這張畫讓我想到在背景顏色都
一樣的狀況下，我如何去處理景深的問題。所謂景深就是一張圖的
前景、中景分開，我想李老師在這個畫作裡面透露出一個訊息，我
如果把前景的顏色明度增加但是增加整個筆觸的細緻度，例如我在
比較近的地方看到細節，用這樣的方式來跟後景做區別，所以這張
作品也是比較奇特的、新觀點的一種手法，整個顏色比較一致的時
候，我能不能夠用比較細緻的筆觸來代表視覺的前後。[142]

一樣觀賞「小女生」，劉奕岑說：

「小女生」，是一個小女孩，
對照於李老師其他畫作的小女
孩的意象，我覺得這個更活潑
了。這個是 2007 年在臺灣畫
的，顏色的配置不會像之前那
樣暗沉，而且顏色也比較跳脫
之前的用法。[143]

其四十八，「怎麼會這樣」
（圖 8 － 48），壓克力／畫布，
61 × 50cm，2008 年畫於臺灣。

對於「怎麼會這樣」畫作，
姜麗華從「『形』與『色』的喻意」

圖 8 － 48　怎麼會這樣。

142　黃文樹採訪，陳逸聰口述，〈2021.01.29 下午陳逸聰訪談紀錄〉，頁 4。
143　黃文樹採訪，劉奕岑口述，〈2021.03.04 劉奕岑訪談紀錄〉，頁 10。

析云：

> 「怎麼會這樣」表達的內容是比喻對政治的無奈感。……畫作中所描繪的形象，重點不是要畫得像，而是能傳達人物內在的神韻。簡言之，藝術家需有心靈深處的感動，從內在需要發掘令人感動的美，以具喻意的「形」傳達事物或人物的精神性。[144]

其四十九，「一花一世界」（圖 8－49），壓克力／畫布，46 × 38cm，2008 年畫於臺灣。

圖 8－49　一花一世界。

針對「一花一世界」畫作，李政佳評云：

> 這幅作品讓人會聯想到梵谷的「向日葵」。主角在畫面正中央，以人的視線來說，一開始會落在畫面下方的三分之一處，視線往上會看到綠葉中夾了一朵紅花，綠只有明暗的變化，沒有特別雕琢；而中間的紅花，周圍有一圈留白，更能凸顯主題。[145]

同樣觀看「一花一世界」，姜麗華從「『形』與『色』的喻意」

144　姜麗華，〈以康丁斯基抽象繪畫理論探討李伯元作品的繪畫性〉，頁 86。
145　黃文樹採訪，李政佳口述，〈2021.03.07 李政佳訪談紀錄〉，頁 1。

切入，指出：

> 「一花一世界」超脫一般認知中花的外形，顯現藝術家所領悟的禪意與「思想」：心若無物，就可以一花一世界，一佛一如來。雖然「思想」是可聽、可理解，但無法被看見，而藝術家無需對花的外形精細描繪，只需透過對花的轉喻，我們看見被綠色包圍的紅花象徵形成的世界意象，也象徵專注一心的心境。[146]

一樣看「一花一世界」，洪麗敏表示：

圖 8 － 50　母子。

> 這是一幅能讓人一眼就看出具體形象的畫作。淺綠色的牆壁前擺放著一盆鮮花，在偌大的葉子中間盛開著一朵鮮艷的玫瑰。記得自己在畫畫的時候總喜歡將整個花瓶畫滿許多花朵和枝葉，殊不知一朵鮮花，二片葉子也能充滿美感。淺色的背景讓人在欣賞的時候有清爽的感覺，這是與其他的畫作相比較為不同之處。[147]

其五十，「母子」（圖 8 － 50），壓克力／宣紙，38 × 24cm，2006 年畫於臺灣。

對於「母子」一作，林峯嶅評析如下：

> 「母子」呈現方式很特別，我從此畫中看出李伯元老師的用色方式，感覺到母親對於生

146　姜麗華，〈以康丁斯基抽象繪畫理論探討李伯元作品的繪畫性〉，頁 86。

147　黃文樹採訪，洪麗敏口述，〈2021.03.11 洪麗敏訪談紀錄〉，頁 3。

小孩之後的憂慮，就是所謂的「產後憂鬱症」，但小孩的用色方式則是以新生兒黃色去呈現，代表的是一種希望。對於母親來說是憂慮，對於觀賞者來說，看這幅畫作是一個希望。所以我覺得李老師這件作品體現出社會上各個角色的人物心情寫真。[148]

同樣看「母子」，洪麗敏表示：

初看這幅圖畫僅能隱約了解是一個人，然而看了作品主題之後，才恍然大悟這是一幅母親和小孩。畫中人物雖沒有明顯的五官，但是可以感覺媽媽正低著頭看著懷抱中的嬰兒，雖然畫中人物看不出具體的形體，但是畫中的意境對於當過媽媽的我來說，卻有著相當的感受。[149]

一樣觀看「母子」，劉奕岑指出：

「母子」，很明顯是一個媽媽抱著小孩，在畫面的人物塑形很活潑，不管是在顏色或型態的配置都很成功。遺憾的部分是背景，不曉得是強調悲情或是什麼的，整個畫面用暗綠色並不是很溫馨的感覺，可是就人物的構圖跟顏色配置是滿有味道的。[150]

其五十一，「挫敗」（圖8－51），壓克力／畫布，55 × 46cm，2008年畫於臺灣。

關於「挫敗」，林峯嶝說：

148　黃文樹採訪，林峯嶝口述，〈2021.01.27 上午林峯嶝訪談紀錄〉，頁 2。
149　黃文樹採訪，洪麗敏口述，〈2021.03.11 洪麗敏訪談紀錄〉，頁 3。
150　黃文樹採訪，劉奕岑口述，〈2021.03.04 劉奕岑訪談紀錄〉，頁 10。

從「挫敗」這件畫作，我看出挫敗以及一個人面對挫折時的感受。畫中人物的面部表情呈現了平靜但是內心無限的交錯繁雜，這也是人物的心情對比寫照。我覺得李老師在這方面的人物刻劃很真實。[151]

圖 8－51　挫敗。

同樣看「挫敗」，洪麗敏表示：

灰色的背景、綠色的衣服、緊閉的雙眼，眼睛下隱約還掛著一絲淚痕。感受不到喜悅的神情，有的是淡淡的哀傷。最佩服的是李老師在人物臉上僅用簡單的線條便能讓人感受作者所要表達的意境，也能深切地感受到畫中人物的心情。[152]

一樣看「挫敗」，劉奕岑云：

「挫敗」，很明顯看得出來畫面人物挫敗的狀態，在顏色跟衣服的筆觸上有點凌亂，配色暗沉，綠色、藍色，而且就上半部來講比較灰色，描繪心情的低落。[153]

151　黃文樹採訪，林峯嶔口述，〈2021.01.27 上午林峯嶔訪談紀錄〉，頁 2。
152　黃文樹採訪，洪麗敏口述，〈2021.03.11 洪麗敏訪談紀錄〉，頁 3。
153　黃文樹採訪，劉奕岑口述，〈2021.03.04 劉奕岑訪談紀錄〉，頁 11。

圖 8 － 52　無題。

其五十二，「無題」（圖 8 － 52），壓克力／宣紙，242 × 121cm，2004 年畫於臺灣。

欣賞過這幅「無題」，李政佳評說：

紅色色塊強烈且顯眼，對角線式的構圖，讓畫面飛躍、向上延展、輕盈的感覺。雖然題目為「無題」，但給我的感覺像是「阿拉丁」中的精靈掙脫神燈的剎那，強烈的力量，卻又是輕巧、活潑、靈動、神奇的。[154]

同樣看這件「無題」，姜麗華從「『形』與『色』的喻意」指出：

「無題」融合李伯元個人獨特的繪畫三元素（點、線、面），全然抽象不受拘束的形，以及莊嚴黑、熱情紅、憂鬱藍、純潔白，還有小面積的黃色和橘色，這裡的橘色不但擁有莊重的氣質——依照康（丁斯基）氏理論——並且讓畫面線條的張力，朝向此面積運動。[155]

154　黃文樹採訪，李政佳口述，〈2021.03.07 李政佳訪談紀錄〉，頁 1。
155　姜麗華，〈以康丁斯基抽象繪畫理論探討李伯元作品的繪畫性〉，頁 88。

一樣觀賞這幅「無題」，劉奕岑表示：

「無題」，這個畫面一看是在臺灣畫的，畫面也是由方塊所構成的，
我很喜歡，而且畫面都是以同色為主，黃色穿插。我發現李老師很
有「赤子之心」，而有時候整個人生或是整個人又顯示有點失望的
感覺。[156]

其五十三，「無題」（圖
8－53），壓克力／宣紙，47
×40cm，2008年畫於臺灣。

對於此件「無題」，劉奕
岑表示：

這件「無題」，2008年在
臺灣畫的作品，突破之前
只要是「無題」都是方塊的
做法，這件作品線條比較活
潑，畫面沒有方塊的感覺，
我覺得不錯，而且這個作品
是用宣紙，用壓克力顏料，
在這裡面看得出來他用新的
技法，他用噴的，壓克力有
比較多，所以顏色是用噴
的，突破了傳統的表現方

圖8－53　無題。

156　黃文樹採訪，劉奕岑口述，〈2021.03.04劉奕岑訪談紀錄〉，頁11。

圖 8 － 54　幼苗。

式。[157]

其五十四，「幼苗」（圖 8 － 54），壓克力 / 宣紙，45 × 23cm，2007 年畫於臺灣。

對於「幼苗」，劉奕岑說：

「幼苗」，這件也是不錯，突破了既有的用紅色來配色，此作是用紫色，紅色是搭配的顏色，而且每一個顏色裡面很有層次，雖然畫面有很多顏色，可是看得出來是有主色調的。[158]

其五十五，「長出」（圖 8 － 55），壓克力 / 宣紙，36 × 35cm，2008 年畫於臺灣。

針對這幅「長出」，李政佳說：

最粗的橫線將畫面分為上半三分之二，下半三分之一，為三分構圖法，充分將空間留給綠色向上延展的線條，可以感受到畫面動感、萌發、成長。背景色與前景色對比強烈，同時讓人有綠葉才有

157　黃文樹採訪，劉奕岑口述，〈2021.03.04 劉奕岑訪談紀錄〉，頁 11。

158　黃文樹採訪，劉奕岑口述，〈2021.03.04 劉奕岑訪談紀錄〉，頁 11。

紅花的順序覺。[159]

同樣欣賞「長出」，劉奕岑表示：

「長出」，這幅畫很好，也是一如既往
的用紅色跟綠色為主，在構圖與顏色配
置上很光鮮亮麗，強調幼苗是大自然生
物的成長，所以李老師用翠綠的顏色跟
鮮紅的顏色代表生命力，我覺得非常貼
切，而且我發現，這個從 2008 年開始，
他使用宣紙會加上一些噴的效果，有其
創意。[160]

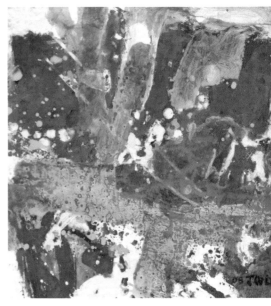

圖 8 − 55　長出。

其五十六，「蓮花座」（圖 8 − 56），
壓克力 / 畫布，162 × 30cm，2005 年畫於
巴黎。

欣賞「蓮花座」之後，林峯嶝評云：

李伯元老師這件作品作畫的方式很特
別，很像潑墨畫，很自由的去呈現，畫
面很自由奔放。作品的命名也很有趣，
蓮花給人的想法比較優雅莊嚴，但此畫
呈現方式卻是豪放自由，這也是一張對

圖 8 − 56　蓮花座。

159　黃文樹採訪，李政佳口述，〈2021.03.07 李政佳
　　　訪談紀錄〉，頁 1。
160　黃文樹採訪，劉奕岑口述，〈2021.03.04 劉奕岑
　　　訪談紀錄〉，頁 11。

比的展現。[161]

同樣看「蓮花座」，洪麗敏表示：

蓮花，總是予人出淤泥而不染的感覺，更是素有「花中君子」的美名。在盛夏中看見蓮花總有著舒爽的感覺。而正如此畫作中，在米色的畫布上使用綠色的顏料畫出蓮葉，在蓮葉中又盛開著一朵紅蓮，整個畫面給人明亮又清爽的感覺，自己相當喜歡這幅作品。[162]

圖 8 - 57　春天。

一樣觀賞「蓮花座」，賴進欽指出：

這件作品是李老師心靈自由的表現，不被社會框架，不被慣性框架，不為傳統思維、觀點所侷限。他的心處在一種自由表現，我沒辦法馬上就明白他為什麼如此呈現這種蓮葉這種蓮花，但是可以看到他是在呈現一種很大器的蓮花的寫照。而這幅「蓮花座」也讓我聯想到李老師的佛學修練背景。[163]

161　黃文樹採訪，林崟嵺口述，〈2021.01.27 上午林崟嵺訪談紀錄〉，頁 2。

162　黃文樹採訪，洪麗敏口述，〈2021.03.11 洪麗敏訪談紀錄〉，頁 4。

163　邱敏捷、黃文樹採訪，賴進欽口述，〈2021.02.20 賴進欽訪談紀錄〉，頁 8。

其五十七，「春天」（圖 8－57），壓克力／畫布，162 × 130cm，2005 年畫於巴黎。

觀賞「春天」，洪麗敏說：

春天是百花齊放的季節，描繪春天的作品亦不少，印象中，講到春天總是會有青山綠水、百花齊放的樣貌。然而在這一幅圖畫中沒有具體的花朵呈現，也沒有花鳥飛舞的景象，雖僅是使用鮮豔的色彩表現，卻能容易地讓人感受到春天溫暖的感覺，尤其是作品中間那一隻「蚱蜢」相當具有畫龍點睛的效果，春天真的來了。[164]

同樣看「春天」，劉奕岑表示：「李老師在巴黎畫的『春天』，顏色使用上很完美，主要是用橘色、黃色為主色調，線條的勾勒很精彩，在版面的配置上也令人喜歡。」[165]

其五十八，「無題」（圖 8－58），壓克力／宣紙，47 × 29cm，2008 年畫於臺灣。

對於這件「無題」，劉奕岑指出：

同樣是「無題」，這件作品跟之前的表現方式又是另一個突破，一開始也

圖 8－58　無題。

164　黃文樹採訪，洪麗敏口述，〈2021.03.11 洪麗敏訪談紀錄〉，頁 4。
165　黃文樹採訪，劉奕岑口述，〈2021.03.04 劉奕岑訪談紀錄〉，頁 11。

是一如既往地用綠色非常厚重，最後白色的顏料反而在最後覆蓋著
之前的顏色，形成的空間感，再加上噴灑白色的一項，這個作品很
好，而且白色的線條表現方式非常靈動。[166]

上面是不同觀賞者針對李伯元西畫個別作品的評析，下面則列敘數位同
好對於他的整個西畫創作所提出的綜合評論：

張二文指出，「李伯元老師畫作強烈的原色鋪成，有野獸派的現代感，
以及去除明暗比例印象派的畫風，他追求原始不受形象拘束的美感，傳達真
切豪邁的無拘無束創作。」[167]

林峯嶜就《李伯元書畫》內的作品，提出簡短的總評：

李伯元老師的畫作，基本上是抽象畫的表現，色調用得很明確，主
題跟背景色調對比很明顯——大部分作品主題是暗色調，背景是亮
色調。其次，他的作品都比較狂想，主題呈現比較豪放。再者，他
對人物表情的刻劃非常真實而深刻。[168]

綜覽李伯元的畫作之後，陳杰群說：「李伯元老師不像一般畫家著重寫
實，他著重於表達其情感。雖然如此，他的主題名稱很單一、明確，少有抽象
題名。」[169]

王安黎翻檢《李伯元書畫》表示：

李伯元老師的畫作之特徵凡四：一是色彩飽和，用色精準。不少作

166 黃文樹採訪，劉奕岑口述，〈2021.03.04 劉奕岑訪談紀錄〉，頁 11。
167 黃文樹採訪，張二文口述，〈2021.03.08 張二文訪談紀錄〉，頁 2。
168 黃文樹採訪，林峯嶜口述，〈2021.01.27 上午林峯嶜訪談紀錄〉，頁 1。
169 黃文樹採訪，陳杰群口述，〈2021.01.27 下午陳杰群訪談紀錄〉，頁 2。

品的色彩基調是灰暗的——暗沉綠、灰黑色用得多的色塊及線條，只有小地方用紅色、黃色等鮮明顏色。二是構圖既工整又活潑，整體美感呈現很強。三是視覺傳達老練、渾厚，他雖出身於保守的臺師大美術系，但他發展出自己的個性、風格，讓陌生人很快可以看出來他頗有主見。四是壓克力的作品非常棒，善於用顏料，用線條、用點表達自己的世界觀，具有藝術家的本色與條件。[170]

姜麗華總結李伯元的繪畫作品表示：

藝術能讓人回到本性中自然純樸的本質，以及實踐自我的人生觀，而這在李伯元的藝術理念和作品中可以得到印證。他認為人人都有佛性，佛性早在每個人身上，只要有覺照力，懂得「放下」，人的佛性即可顯現。修行即是達到自己覺醒自性為何，而這自性即是佛性。既然每個人的自性皆為佛性，即麼彼即是此，此即是彼，因而無彼此，則為大同的境界。李伯元創造一種專屬他個人的繪畫語彙，並透過他的畫作表達其內在的聲音、思想和精神性，一如康丁斯基透過畫作實踐他的藝術精神性與人生觀。……（李伯元）經由自身對生命無限的體驗，透過解構大自然外在的形象，讓其作品映照出抽象藝術的精神性。[171]

郭洪國雄對於李伯元畫作的總評是：「他的畫，很抽象，但感情很濃烈，色彩很豐富，內容很有意境，其間富含人物的神韻，禪意的氛圍，以及身心靈的深義。」[172]

170 黃文樹採訪，王安黎口述，〈2021.03.04下午王安黎訪談紀錄〉，頁1－2。
171 姜麗華，〈以康丁斯基抽象繪畫理論探討李伯元作品的繪畫性〉，頁91。
172 黃文樹採訪，郭洪國雄口述，〈2021.01.27下午郭洪國雄訪談紀錄〉，頁2。

綜觀李伯元的畫作，洪麗敏的總感受是：

一開始看到李伯元老師的作品，總覺得這是多麼抽象的畫作，無法體會箇中的奧妙及精髓。然而，拿到李老師的書畫集之後，反覆看了許多次，漸漸地對於其中數篇作品產生了興趣。向來對於繪畫作品總是看慣了充滿具體形象的作品，較具抽象的畫作來說，從不曾仔細的欣賞過，此次是第一次將李老師的作品集一幅一幅的欣賞，在其中也發現李老師的作品充滿幾個特點：李老師的作品中沒有繁複的線條設計，往往用幾條線條便能將各種形體勾勒出來，同時在表達畫中人物情感的部分，沒有誇張的臉部表情變化，簡單的線條再加上色彩光影的變化，便能讓人感受畫中人物的喜、怒、哀、樂。[173]

賴進欽瀏覽過大部分李伯元的畫作後表示：「李老師各階段的作品有他一貫的調性——『真』，『真』是他很內心的東西，是他的本質，也是他想要的。這中間有很多藝術性的內涵，藝術性的經營。」[174]

陳逸聰對李伯元畫作的整體評論是：

李伯元老師的歷程，受教育從本土到美國到巴黎，尤其在巴黎這麼久，所以他的藝術受到很多西方的影響，最後又回來臺灣落腳，這樣的歷程可以反映在他的藝術創作裡面。創作本身應該是一種凝視的完成，對很多意識跟形態充滿想像把它畫出來，所以一般來說創作的人他會有一些定見，但是處理的一些細節跟技巧是不拘的，所以他自己在整個畫冊裡面也有談到他滿重要的創作觀點，就是他會

173　黃文樹採訪，洪麗敏口述，〈2021.03.11 洪麗敏訪談紀錄〉，頁 4。
174　邱敏捷、黃文樹採訪，賴進欽口述，〈2021.02.20 賴進欽訪談紀錄〉，頁 3。

用比較新的方式來呈現。李老師的畫作，可歸納為以下三項特質：第一，所謂「奇」跟「異」，就是奇怪的奇跟特異的異，是他的核心價值，他自己也有說他在其中深受感動。一個比較有趣的是，西方的藝術創作跟東方的藝術創作精神本來就不太一樣，西方的美學往往提到任何型態都有一個理想的形式，這種形式通常都是在背後，是看不到的，因為它是一個典範，但是它的表徵可以用不一樣的形態來表達。依我看李伯元的畫作，我會看到很多這樣的想法，但是我們看一個抽象畫、半抽象畫或具象畫，滿重要的一點是在寫意，即畫能不能觸及到整個理想的那一件事情，而不是在外面技巧的延伸或者是細節的著墨。第二，形象上有自己獨特的轉意。我大約看到他的畫裡面會有一些半具象或抽象的，所以從他的筆觸用筆刀或者用色塊，或者是說他對一個形象的描繪，不會這麼清晰或準確，其實有他自己的一種轉意，這樣的轉意其實也會跟他在西方的這段期間可能會有一點影響。我看到李老師最後提到他自己回到整個以中國東方為精神內涵，他後來認為自己受到最大影響是佛教，佛教的思想。我想佛教思想從般若與解脫的思想，我們可以看到對很多事情的觀點，他可能不是入世，是出世的，所以用這樣的觀察點來看他的作品，你會覺得好像更能夠可以知道他要傳達的意趣，這個意趣其實與西方柏拉圖講的理型會有點不謀而合。第三，其作品融合並平衡中西。我自己認為藝術作品創作者不用詮釋太多，因為每個人看到你的作品，會有很多的想法跟啟發就夠了。從他的歷程，從本土到西方，他在西方有包含了整個歐洲跟美國，尤其是歐洲的巴黎，他從巴黎孕育出核心的價值，但是他又回來融合東方佛教的思想，也就是說兩者之間他找到一個平衡做創作，所以從他的創作裡面可以看到無論是油畫、壓克力或是其他的媒材，可以看到主要的特徵──這個特徵在形體上面不要求具象，他是要求抽象跟

半具象，那抽象跟半具象之間可以釋放出佛學理念對任何事情的註
解或者是西方柏拉圖理想形式的概念。[175]

　　由上述多位觀看者針對《李伯元書畫》中 58 件繪畫作品，就其中數作
及整體作品所提出的點評與總評可知，許多觀賞人對於李伯元繪畫創作之
感受，大致有幾項共同的深刻印象和評論：一是他突破形象拘束，傳達真
切、豪邁的美感經驗；二是他主題鮮明，呈現狂想的、奇異的個人風格；
三是他用色精準、明確，色彩飽和，善於駕馭對比色；四是他對人物情感
的刻劃真實而入骨；五是他的構圖活潑、線條靈活，視覺傳達老練、渾厚；
六是他的畫面內容頗有意境，富含禪意氛圍。這六大特點組成了李老師西
畫作品的格調。

175　黃文樹採訪，陳逸聰口述，〈2021.01.29 下午陳逸聰訪談紀錄〉，頁 5 － 6。

第九章　藝術哲思

此處兼取李伯元的講述要點及有關論著，歸納其書畫藝術創作之哲學思考為下列四節（4 項）。

第一節　書畫藝術可以洗心

由於欲望無窮，但資源有限，故一般人輒有諸種牽累、憂戚，真是煩惱不斷。李伯元在妙心寺的演講中認為，煩惱肇因於個體處於完全孤立、與外界隔閡的狀態。他說：「平常人何以會有煩惱，原因是他孤單一個人，沒有與其他人、物、自然和合為一，故煩惱。」又說：「精神病往往起源於內心緊張、焦慮或壓抑的世界無法獲得釋放。」[1] 這應是他長年觀察人生、做過生命線義工，又參悟佛理的領會。

李伯元對生命與藝術的內在連繫有著深刻的體悟，他說：

人常常面對自己的時候，就是苦惱的開始。聽一首音樂或是看一幅喜愛的畫，和它們合而為一的時候，那個境界是忘我的、無我的，物我可以達到一體。……因為專注的時候，是物我達到合而為一的時候，在此「當下」，我就沒有「我」的存在，那個「當下」，就能達到天人合一，處於佛境，達到忘我、無我的境界，人若沒有「我執」，就不會有煩惱，才能達到解脫。[2]

曾有朋友問他繪畫的功能為何？他回答云：「欣賞性的畫作，如達文西的『蒙娜麗莎』，雖沒有實用性，卻有陶冶性情的作用，如道場般有淨化、洗滌心靈的作用。」[3] 他在妙心寺的演講中指出，書畫藝術的作用之一，是它可以幫助人們洗滌、刮除內心的昏憒迷妄和汩滑躁動，也就是可以「洗心」。他

1　黃文樹，〈活水源頭：李伯元的書畫世界〉，頁 57。
2　姜麗華，〈以康丁斯基抽象繪畫理論探討李伯元作品的繪畫性〉，頁 90。
3　徐慧韻，〈觀畫、畫觀、觀念：畫家李伯元訪談記〉，頁 39。

舉例說：

> 畢卡索（Pablo Picasso, 1881 － 1973）最欣賞荷蘭畫家林布蘭特
> （Rembrandt Van Rijn, 1606 － 1669），畢卡索看林布蘭特的畫，
> 好像走進教堂，那一片刻很重要，可以洗心，讓內心得到片刻休息，
> 得到舒緩和解放。[4]

他強調「片刻之解放、釋放，是良藥」；「卸下狂心，即是佛」；「洩出心
中的苦悶之情，有助心理健康」。

林布蘭特是十七世紀偉大畫家，以別具殊采的肖像畫聞名於世。他的自
畫像在西洋美術史回響出人性深沉的生命價值。蔣勳（1947 －）對此作了
精闢的分析：

> 他（林布蘭特）從二十三歲開始記錄自己的容貌，經由冷靜而客觀
> 的方法，彷彿在鏡子裡凝視另一個自我。……在晚年畫下的自畫
> 像，滿臉皺紋，茫然而徬徨地看著人間，彷彿無限感傷，又彷彿無
> 限悲憫，賦予了西方自畫像傳統深沉的心靈挖掘，也使繪畫不再
> 只是表象膚淺的賞心悅目，卻給予繪畫美學更深刻的揭發人性的內
> 涵。[5]

可以說，林布蘭特是以最誠摯、最厚實的藝術手法刻畫人生，在凝鍊的、理
性的冷靜中內斂著更飽滿的人性光輝。李伯元所謂畢卡索看林布蘭特的畫，
「像是走進教堂」，其意即在此。

4　黃文樹，〈活水源頭：李伯元的書畫世界〉，頁 57。
5　蔣勳，《西洋美術史》（臺北：東華書局，2003 年 8 月出版），頁 145 － 146。

第二節　自然流露勝於技巧

　　從事書畫藝術創作歷程中，究竟圓熟的技巧和真情流露孰重？寫實派或唯實主義（realism），重視繪畫、雕刻的寫實風格，追求細節的精準，強調技巧的運用。例如描繪一個人的頭像時，對其額頭上一道一道皺紋、眉骨、嘴角、眼袋等，皆會賦予細部描繪、刻畫，以顯現其真實性，亦即企求自然結構的具體反映。實驗主義（experimentalism）認為，美是「公共的鑑賞」（the publlic taste），審美主體在社會大眾；審美標準在藝術作品對於生活與經驗的效用。存在主義（existentialism）則認為，審美決定於情感的自然流露和是否具有主觀創意；審美主體在創作的個人，既不是自然結構，也不是鑑賞的大眾；審美經驗之本質，在於藝術家獨創的表達，而非自然的反應。另外，理想主義（idealism）主張，審美的判斷標準在於超越意境，審美經驗的本質在理想或觀念之反映。浪漫主義（romanticist），卻是反教條、反規則，追求感性的解放，崇尚內在的激情和個人的冒險，不屑隨波逐流，也鄙棄世俗的庸碌。蔣勳指出：

> 浪漫主義的畫家……，總是營造著暗鬱的天空，寂靜荒涼的山野，月光靜靜移動，一些枯樹在空中飛舞，或是一個孤獨者，面對大海沉思。……（他們）多用隱晦不明的光線，使畫面在神秘朦朧間產生更多聯想的留白空間。[6]

這勾勒出浪漫主義的繪畫藝術理論。

　　李伯元在妙心寺的演講中指出：

> 我認為書畫藝術重要的不在技巧的圓熟高超，而在內心感受的詮

6　蔣勳，《西洋美術史》，頁 173 － 174。

釋。作者若沒有先受景物的感動，而依樣畫葫蘆照描自然，雖有高明的描摹技巧，也不可能創出感人肺腑的作品。好的作品應有感人的力量，這力量不在畫得像不像，而是在作者感動的真情流露。繪畫欣賞是靠感覺的，而非言傳的，無對與錯。作品看起來感覺良好，引人入勝，令人解脫，才是藝術的最高價值。[7]

認為藝術作品應有感染力、震撼力，要能給人看了產生感動才有價值。可以說，李伯元的藝術觀既傾向存在主義美學，也富有浪漫主義色彩。

這裡，要特別說明的是，李伯元強調自然流露勝於技巧，此一「自然流露」並非「僥倖」，也絕非「碰巧」。他說：

藝術的堂奧，最高境界是感情及觀念的突破，並非技巧。……一個人畫了幾十年，總會學會自己特有的技巧吧！不然沒有你自己特有的技巧怎麼能表達你要表達的呢？……我的作品從來沒有一幅是寫生的，不管是人物或風景，作品皆出自於想像。而此完成的畫面亦非先成竹在胸。……剛開始作畫，並不知道要畫什麼，甚至畫上的線條及顏色會導向何處也不知：只是各邊看看，感受其可能成形的最佳方向，這完全是無心、偶發的。塗上的顏色及線條，只是作為激發靈感的手段而已。直到決定選畫作四邊的任一邊（當然是最能激發我熱情的一邊）作為發揮的一邊後，才是工作的開始。但最後作品之完成，是經嚴密的思考、想像、加強、組合等才得以確定。[8]

可見其所謂「自然流露」中有著發揮、思考、想像、加強、組合等綿綿不斷的創造性活動。

7　黃文樹，〈活水源頭：李伯元的書畫世界〉，頁 59。
8　徐慧韻，〈觀畫、畫觀、觀念：畫家李伯元訪談記〉，頁 40 − 41。

第三節 主觀裡容有客觀性

　　與上項藝術哲思相聯繫，李伯元認為，「藝術創作是百分之百的主觀，但，主觀裡也有客觀性。」他說：

> 偉大藝術家是先知先覺者。觀察時弊深刻入微，以強烈且主觀的話語反應，褒貶時代之脈動，查人之未覺，是廣大眾人的代言人，時代巨輪的推動者，其觸及的廣、縱面愈深入，則客觀性愈準，其作品亦能雋永不朽。[9]

此一「客觀標準」的意涵是：

> 藝術是為人群服務的。作品能否永恆端看大眾對它的喜愛肯定度而定，大眾（非個人）的判斷最正確，大眾的喜愛就是最客觀的批判標準。不為大眾所需的作品，終將被遺忘。[10]

就繪畫作品依社會大眾喜愛程度而衡定其高低及是否長存人間，此一觀點，似乎已回歸實驗主義美學，採取務實的看法。

　　不過，這裡不免令人質疑：藝術作品的價值，難道真要根據大眾喜愛的程度嗎？徐慧韻即曾請教李伯元下面一個富有辯證性的「大哉問」：

> 當時（1863 年）的印象派畫作，曾遭到法國國家沙龍展的拒絕、落選，後來經作家左拉（Zola）極力推薦，有關單位另闢一館名為「落選展」，為這些落選作品作展出，並經參觀的觀眾票選，是入選者好呢？或落選者好？結果當時的大眾還是肯定、喜愛入選者。但，經幾年後，這些曾被大家喜愛的作品卻已走入歷史被人遺忘，當時不

9　徐慧韻，〈觀畫、畫觀、觀念：畫家李伯元訪談記〉，頁 40 － 41。
10　徐慧韻，〈觀畫、畫觀、觀念：畫家李伯元訪談記〉，頁 41 － 42。

被大眾所愛的落選印象派作品，現在卻永遠留在巴黎的奧塞美術館。這怎麼解釋呢？[11]

　對此，李伯元的回答是：

我所指的大眾喜愛，並不是指某個「世代」大眾群之肯定，而是指「累世」的世代群而言。「觀念」是欣賞藝術入門的關鍵鑰匙，也會是了解藝術的首當障礙物。每一世代的傳遞，均有舊世代及新世代的更替。以老觀念舊尺寸來看新事物，必有扞格障礙，不能交集共鳴。當時印象派的作品就是新事物，老觀念就是當時的老世代，故印象派作品在當時不被了解、喜愛，必是自然的事。新世代的人比舊世代的人較易接受新的東西，舊世代的有些人也可以被教育、被喚醒。代表新世代人的心聲，雖然暫不能替當時的人震聾發聵，但，經世代的更替，新觀念的被接受，深植於大眾，最後被肯定也是必然的事。[12]

李氏所謂「大眾喜愛」，指的是歷史長軸下的累世代之大眾。換言之，繪畫作品的價值，要經歷史、時間的考驗。

11　徐慧韻，〈觀畫、畫觀、觀念：畫家李伯元訪談記〉，頁42。
12　徐慧韻，〈觀畫、畫觀、觀念：畫家李伯元訪談記〉，頁42。

第四節　書畫至境定有靈性

　　書畫藝術的最高境界為何？李伯元肯定地說：「書畫藝術的最高境界是一種不著痕跡的意境，一種以少為足的空靈的意境。」又說：「藝術創作應超越世俗價值的框架，並透過『無我』境界，以『現代』語言來詮釋創作。」[13]此「無我」概念，係來自佛教「緣起論」。「緣起」是佛教用以說明現象界生滅成壞的一種普通理則（必然的理則）。印順法師指出，「緣起是相依相成而無自性的，極無自性而又因果宛然的。」[14]凡是存在（有）的，必須依「空」（自性空）而立。據此，「我」之存在（有），是緣起有，若緣散則無，故「我」是非自有、獨成、不變，是「無我」。這裏，李伯元講以「無我」境界從事創作，與他強調的「無心」、「淨心」、「不二」等是前後同揆的。當然，「無我」境界，是難以言傳的。對此，傳道法師在妙心寺演講現場補充說：「『無我』境界是要靠自證的，是言語道斷、心行處滅的，非語言文字所能描述。」[15]

　　李伯元認為，「『無我』比『忘我』高超，『無我』是無分別，『忘我』還有個『我執』在。」他且說：「一作品若是神來之筆，不可能再有相同的第二作產生，它必是獨一不能再有二的。工藝品其價不如藝術品，即因是有公式可套的，是公式的產物，可以有無數的相同作品出現。」2012 年 3 月他在妙心寺的演講中以自己的創作技巧及布局思考歷程說：

> 我作畫，往往先是偶然、隨性、自由，沒有成竹在胸地在畫布上潑灑，後是在這些揮灑成形的色塊、線條裡找到感動，再或加或減地加以布局完成。開始時，雖是不經意、碰巧的，但作品完成時，確

13　黃文樹，〈活水源頭：李伯元的書畫世界〉，頁 59。
14　印順，《佛法概論》（臺北：正聞出版社，1992 年 1 月修訂版），頁 139。
15　黃文樹，〈活水源頭：李伯元的書畫世界〉，頁 59。

是經我深思熟慮而決定的。故這應能表示我內心深處之表露。[16]

與此說法吻合，他受訪時表示：「我作畫過程中是一種偶然的，……但是作品完成是靠腦袋去判斷什麼時候停下來。最後決定是自主的，是一種生命的累積，是一生所學習的經驗累積。」[17] 此一創作觀點，與前述他壯年時期任中學美術教師對學生的期許及評量成績的標準，可以說是一貫的。

李伯元曾在表白自己的書畫創作文章裏，指出：「『感動』是種能量，它會飄散、感染直接沁入，故用心靈本能地感知體會，較易切入而引起共鳴。」[18] 對李伯元的抽象畫作品有一定認識的賴進欽撰文道：

藝術的心靈發展臻高度，……在李伯元老師的身上，我們便看見了如斯生命與精神表現的融會結合。……如以小見大的空間感、有詩性質的簡敏度、有韻味之布置構成、悠悠「自然」的精神氣息，偶然來點兒詼諧，不失幽默天真，而這些品質又是隨手拈來之筆使然，是真正「中得心源」的結果。[19]

賴氏所提「中得心源」，頗能從側面解說李伯元「獨抒性靈」、「定有靈性」的論點。

16　黃文樹，〈活水源頭：李伯元的書畫世界〉，頁60。

17　姜麗華，〈以康丁斯基抽象繪畫理論探討李伯元作品的繪畫性〉，頁84。

18　李伯元，〈作者表白〉（收於李伯元作、鄭凱文編《李伯元書畫》），頁2。

19　賴進欽，〈淺談我眼中一位藝術的行者〉，頁4－5。

第十章

結論

　　綜上可知，書畫家李伯元崛起於臺南鹽分地帶的農村聚落中，桑梓的風土民情孕育其誠懇、樸實之人格特質。他自小勤奮向學，勇於超越，追求理想，先後畢業於屏東師範、臺師大藝術系。大學時代，即已充分表露突破傳統、跳脫窠臼、衝決規範的繪畫精神和理念。但這一取徑，並未被師長認可，4 年美術專修學習生涯，在失意中度過。

　　佛法成為他自青年時期迄今，心靈的沃土和情志的寄託。他廣泛閱讀佛書，訪師求法，逐漸跨入佛學之門。教職 25 年間，他提供學子許多新穎的書畫藝術創作觀念，引領他們貴獨創，發抒內在心靈與情感，訴諸自由不拘的手法，期有生命感動力之作。這些美育觀帶給學生極大的啟迪。

　　教職退休後，是李伯元創作書畫藝術的黃金時期。1990 年旅居美國紐約，1992 年旅居法國巴黎，2014 年長住家鄉到現在，彩筆益力，創作頗豐。長期旅居巴黎的作品特多，回臺過冬之作居次。或為油畫，或為壓克力彩，輒顯樸拙、內斂、真情等韻味。晚近書法創作尤富，多從佛法中汲取津梁，佛教中無我、淨心、不二等概念，往往成為其書畫藝術的語彙和內涵元素。其作品應邀展出，自 1988 年起至 2019 年止，主要有個展 2 次、聯展 8 次，展出地點遍及海內外。

　　李伯元的書法創作，取資於佛理的「不講伎倆」、「不著痕跡」、「放得開」的書寫，表現出瀟灑、寫意、自在、富生命力之作。其得自佛教語彙與佛理內涵的書法字，用以與人結緣，是他精進佛法之道。至於李老師突破規範、簡化形象、感情優位、融入佛理、風來疏竹、不受知障等西畫創作信念，皆屬珍貴的新穎觀點。

　　對於李伯元的書畫創作，多數觀賞者傾向給予正向、積極的評價。在書法方面，可有三項一致性的看法，一是其書法創作仿如畫畫，別具風格；二

是其筆畫圓潤、自在、瀟灑、力道遒勁；三是書法字的意義表達鮮明，尤以人文陶冶與情志修養特為彰顯。至於其繪畫方面，則有六項特點，為觀賞者所樂道，一是突破形象藩籬，追求真切、豪放美感；二是主題鮮明，呈現狂想、奇異的個人風格；三是用色精確，色彩飽和，善於對比配色；四是人物情感刻劃真實而入骨；五是構圖活潑、線條靈活，視覺傳達老練、渾厚；六是畫面內容頗有意境，富含禪意。

李伯元的書畫藝術哲思，實有其獨特性，其一是他主張書畫藝術可以洗心，亦即藝術的作用，有助於人們洗滌內心的昏懦和躁亂，讓心中的苦情獲得釋出，裨益於心理之健康與靈魂之提升。其二是他強調內心對所要表達的對象產生感動，勝於描摹外在形象的技巧。也就是說，創作時應是情感引領技巧，而非技巧管控感情於前；若創作者的感情被所熟練的技巧所控，那作品常會流於公式老套而沒有生命力。其三是他認為藝術創作是主觀的，但主觀裡容有客觀性。藝術家宜自覺的運用融入客觀標準的主觀見地去評騭時弊，催化社會向前推進。其四是他堅信書畫至境定有靈性，有無著的情感（無一念而生情）才有空靈之作。唯有至境之作，站在其前就如走進教堂、佛寺，可淨化我們凡夫之心，而達人我一體，見及永恆。

可以說，李伯元的成長和學畫經驗，以及其書畫創作的特性和觀點，皆有其意義與價值，頗值得吾人借鏡和參考。說他是當代一位重要而特出的藝術家並不為過。

第十章　結論

參考書目

（一）史籍部分（先按朝代序，再依作者筆畫序排列）

姚秦・鳩摩羅什譯，《維摩詰所說經》，臺北：新文豐出版社，《大正藏》
　　第 14 冊，1995 年出版。

姚秦・鳩摩羅什譯，《金剛經》，臺北：新文豐出版社，《大正藏》第 8 冊，
　　1995 年出版。

姚秦・鳩摩羅什譯，《中論》，臺北：新文豐出版社，《大正藏》第 30 冊，
　　1995 年出版。

劉宋・求那跋陀羅譯，《雜阿含經》，臺北：新文豐出版社，《大正藏》第
　　2 冊，1995 年出版。

宋・朱熹，《四書章句集注》，高雄：高雄復文圖書出版社，1985 年 9 月
　　出版。

元・宗寶編，《六祖大師法寶壇經》，臺北：新文豐出版社，《大正藏》第
　　48 冊，1994 年出版。

明・洪應明，《菜根譚》，臺北：金楓出版社，1986 年 12 月出版。

（二）今人論著部分（依作者筆畫序排列）

印順，《中國禪宗史》，臺北：正聞出版社，1987 年 4 月四版。

印順，《佛法概論》，臺北：正聞出版社，1998 年 1 月修訂版。

牟治中，〈致李伯元函〉，1970 年 6 月 19 日，此信由李伯元提供。

李伯元，〈作者表白〉，2019 年 9 月 20 日寫於名冠藝術館個展前夕；未出版，
　　本資料由李伯元提供，頁 1－2。

李伯元作、鄭凱文編，《李伯元書畫》，臺南：漚汪人薪傳文化基金會，
　　2009 年 11 月出版。

李伯元，〈自我作品簡介〉，1995 年 9 月 25 日寫於巴黎「雙人展」前夕；
　　未出版，本資料由李伯元提供，頁 1 － 1

李澤厚，《華夏美學》，臺北：三民書局，1986 年 9 月初版。

沈以正，〈日新又新：談師大畢業校友留校國畫作品今昔〉，收於國立臺灣
　　師範大學美術學系編輯《時空與高度──國立臺灣師範大學美術系畢
　　業校友留校作品展》，臺北：國立歷史博物館，2008 年 3 月出版，頁
　　28 － 33。

邱敏捷，《以佛解莊：以《莊子》註為線索之考察》，臺北：秀威資訊科技
　　有限公司，2019 年 8 月初版。

邱敏捷，《傳道法師年譜》，臺南：妙心出版社，2015 年 5 月初版。

邱敏捷，《三心了不可得──與傳道法師對話錄》，臺南：中華佛教百科文
　　獻基金會，2015 年 1 月初版。

邱敏捷，〈2012.01.01 傳道法師、李伯元談話記〉。

邱敏捷，〈「正精進與正方便」──與傳道法師對話錄之六〉，《妙心》第
　　128 期，2012 年 3 月出版，頁 7 － 9。

邱敏捷、黃文樹採訪，李伯元口述，〈2020.09.19 李伯元訪談紀錄〉。

邱敏捷、黃文樹採訪，李伯元口述，〈2020.09.25 李伯元訪談紀錄〉。

邱敏捷、黃文樹採訪，李伯元口述，〈2020.10.23 李伯元訪談紀錄〉。

邱敏捷、黃文樹採訪，李伯元口述，〈2021.01.09 上午李伯元訪談紀錄〉

邱敏捷、黃文樹採訪，李伯元口述，〈2021.01.09 中午南大文薈樓書法展訪談紀錄〉。

邱敏捷、黃文樹採訪，賴進欽口述，〈2021.02.20 賴進欽訪談紀錄〉。

金車文藝中心，〈黃武芃油畫展〉，中心官網 2016 年 5 月 14 日，頁 1 － 2。

林金悔編，《大臺南之美——香雨書院館藏美術作品集 I》，臺南：漚汪人薪傳文化基金會，2011 年 1 月出版。

林金悔，《臺灣文化行政微懺》，臺南：漚汪人薪傳文化基金會，2008 年 2 月初版。

林金悔編，《鹽分地帶文化 II》，臺南：漚汪人薪傳文化基金會，2005 年 11 月出版。

林照田，〈致李伯元函〉，1973 年 1 月 7 日，此信由李伯元提供。

林照田，〈致李伯元函〉，1972 年 8 月 12 日，此信由李伯元提供。

林照田，〈致李伯元函〉，1971 年 12 月 20 日，此信由李伯元提供。

林照田，〈致李伯元函〉，1967 年 8 月 31 日，此信由李伯元提供。

林照田，〈致李伯元函〉，1966 年 10 月 26 日，此信由李伯元提供。

姜麗華，〈以康丁斯基抽象繪畫理論探討李伯元作品的繪畫性〉，《藝術學報》第 93 期，2013 年 10 月，頁 73 － 97。

徐守濤編輯，《屏師校史初輯》，屏東：國立屏東師範學院，1994 年 12 月出版。

徐慧韻，〈觀畫、畫觀、觀念：畫家李伯元訪談記〉，《鹽分地帶文學》第 6 期，2006 年 10 月，頁 30 － 49。

夏陽等，〈臺灣現代藝術的傳承〉，收於顧重光策劃，葉佳雄總編輯《第十五屆亞洲國際美展研究專輯》，臺南：臺南縣文化局，2000 年 10 月初版，頁 20 － 53。

倪再沁，〈青春的風華〉，收於國立臺灣師範大學美術學系編輯《時空與高度——國立臺灣師範大學美術系畢業校友留校作品展》，臺北：國立歷史博物館，2008 年 3 月出版，頁 34 － 39。

財團法人臺南市文化基金會，〈李伯元書畫展〉，《臺南有藝術：臺南市聯合藝訊》第 20 期，2001 年 3 月出版，頁 2；頁 10。

陳鼓應註釋，《莊子今註今譯》，臺北：臺灣商務印書館，1994 年 10 月出版。

國立臺灣師範大學秘書室編輯，《師大概況》，臺北：國立臺灣師範大學，2004 年 12 月出版。

開證法師編著，《慈恩集》，高雄：宏法寺，1996 年出版。

開證法師編著，《慈恩拾穗——宏法寺開山二十週年紀念》，高雄：宏法寺，1976 年出版。

黃文樹，《晚近僧者與當代臺灣教育文化》，臺南：妙心出版社，2014 年 11 月初版。

黃文樹，〈活水源頭：李伯元的書畫世界〉，《美育》第 189 期，2012 年 10 月出版，頁 50 － 61。

黃文樹，〈「魯冰花」的教育涵義〉，《師友》第 322 期，1994 年 4 月出版，頁 44 － 46。

黃文樹採訪，李伯元口述，〈2020.09.18 李伯元訪談紀錄〉。

黃文樹採訪，李伯元口述，〈2020.09.19 李伯元訪談紀錄〉。

黃文樹採訪，李伯元口述，〈2020.10.08 李伯元訪談紀錄〉。

黃文樹採訪，李伯元口述，〈2021.08.24 李伯元訪談紀錄〉。

黃文樹採訪，謝祚琦口述，〈2020.10.09 謝祚琦訪談紀錄〉。

黃文樹採訪，林峯醫口述，〈2021.01.27 上午林峯醫訪談紀錄〉。

黃文樹採訪，黃俊翔口述，〈2021.01.27 上午黃俊翔訪談紀錄〉。

黃文樹採訪，陳杰群口述，〈2021.01.27 下午陳杰群訪談紀錄〉。

黃文樹採訪，郭洪國雄口述，〈2021.01.27 下午郭洪國雄訪談紀錄〉。

黃文樹採訪，陳逸聰口述，〈2021.01.27 下午陳逸聰訪談紀錄〉。

黃文樹採訪，林國山口述，〈2021.02.20 林國山訪談紀錄〉。

黃文樹採訪，劉奕岑口述，〈2021.03.04 劉奕岑訪談紀錄〉。

黃文樹採訪，王安黎口述，〈2021.03.04 下午王安黎訪談紀錄〉。

黃文樹採訪，李政佳口述，〈2021.03.07 李政佳訪談紀錄〉。

黃文樹採訪，張二文口述，〈2021.03.08 張二文訪談紀錄〉。

黃文樹採訪，洪麗敏口述，〈2021.03.11 洪麗敏訪談紀錄〉。

黃文樹採訪，林沛妤口述，〈2021.03.15 林沛妤訪談紀錄〉。

黃文樹採訪，邱清華口述，〈2021.03.15 邱清華訪談紀錄〉。

黃武芃媽媽，〈歐洲之行（七）：與老師李伯元畫家之邂逅〉，m.xuite.net 2012 年 9 月 9 日，頁 1－3。

曾坤明，〈研究李伯元：生平及油畫作品初探〉，收於林金悔編《鹽分地帶文化 II》，臺南：漚汪人薪傳文化基金會，2005 年 11 月出版，頁 138－144。

臺灣身心障礙藝術發展協會，〈光之藝廊：合作藝術家黃武芃〉，協會官網
　　2020 年 10 月 20 日，頁 1 － 2。

劉永勝編著，《波洛克》，北京：人民美術出版社，2002 年初版。

慈怡主編，《佛光大辭典》，高雄：佛光出版社，1989 年 4 月四版。

潘小俠策劃、攝影，林瑋撰文，《臺灣美術家一百年（1905 － 2017）：潘
　　小俠攝影造像簿》，臺北：藝術家出版社，2017 年 8 月出版。

賴進欽，〈淺談我眼中一位藝術的行者〉，收於李伯元作、鄭凱文編《李伯
　　元書畫》，臺南：漚汪人薪傳文化基金會，2009 年 11 月出版，頁 4 － 5。

蔣勳，《西洋美術史》，臺北：東華書局，2003 年 8 月出版。

謝祚琦，〈致黃文樹老師函〉，2014 年 2 月 25 日，頁 1 － 2。

顧重光策畫，葉佳雄總編輯，《第十五屆亞洲國際美展研究專輯》，臺南：
　　臺南縣文化局，2000 年 10 月初版。

羅芳編輯，《半世紀的光華：師大美術系 50 級畢業 50 年專輯》，臺北：羅
　　芳工作室，2013 年 2 月初版。

闞正宗、卓遵宏、侯坤宏採訪，釋傳道口述，《人間佛教的理論與實踐——
　　傳道法師訪談錄》；臺南：妙心出版社，2010 年 10 月二版。

參考書目

附錄

（一）李伯元〈自傳〉

自傳　　　　　　　　　　　　　李伯元

　　我於1936年生於台灣。1951年畢業於台灣師大藝術系。畢業後任教於各中學，並繼續作畫及練習書法。

　　為豐富心靈及生活，35歲前所接受之藝術洗禮不管文學、音樂、繪畫，大都取之於西方，及至40歲左右才回歸，接納東方的東西，諸如東方的繪畫，書法，及佛教思想。目前我的想法，觀念，東方的思考的方式是較接近於東方式的，這一點在我最近20年來的作品上可以看出端倪來。受他人思想及作品上影响最深的還莫过於佛家思想。

　　1990年我離開台灣到紐约一年，在那兒畫有30多幅，這些畫可以說是来法國所畫的作品之先驅、序曲。換句話說，這次展出之作品皆是維紐約所畫之作，予加之於豐富、發揮。

展出的這些作品，皆出自於我的憑空
想像，沒有寫生對象，也沒有成竹在於
胸，所有的構圖、設色，皆是由隨意
塗在畫布上的線條、顏色所激起的。
我不用畫架，沒有調色板，作畫時將
畫布置於地下直接在畫布上用色，布局
或經慎思、或靠激情，一點一滴地，
或一氣呵成地，完成了這些作品。
曾有一天完成三幅作品的紀錄（只有一
次），但也有三年才完成一幅的。
　這次的展出，盼有知音共鳴，更望
有識之士提攜指教。

　　　　　　朱沁元，敘於展覽前

（二）李伯元〈作者表白〉

〈作者表白〉

　　我生於一九三六年，一九六一年畢業於台灣師範藝術系，一九八八年服務中小學屆滿三十五年後退休。退休後，曾經美國紐約印第安接受西方的繪畫，一九九〇年前往法國印象派故鄉巴黎，今住台中創作。返國印象派故鄉巴黎，也影響到我次修的創作甚多。

　　回顧我在創作生涯中，以及研習之探究，老青兩代名人有作品。不論是老青，作品不會老舊，作者作者的繪畫之旅，我的福報我已逾耄耋之年，相信有不少年輕相信有…

　　不論從前、應該受得力量在接受年輕一代人的觀念，這種風來跡叶，不讓自己的能性把能釋。

　　古諺：「有所知，就有所局限」。拘泥於所知，就會擁有的知識，可能會受一種限制了，如此「是為創」次及名冠的面向。藝術修，多謝蔡丹彰先的推介，才能呈現在大家的面向。我作畫的理念，才能呈現在大家的面向。

　　的支持鼓勵，我作畫的理念，才能呈現在大家的面向。

　　言的無限感激。謝謝！

　　　　　　　　　　二〇一九年九月三十日
　　　　　　　　展出者：李伯元　白

（三）國立臺南大學附設香雨書院典藏李伯元書畫清冊

登錄號	類別	作品名稱	作者	年代	尺寸	狀態	圖片	備註
A0100059	書法	鹽分地帶文化	李伯元 (1936~)		172*28cm			
A0100130	書法	香雨	李伯元 (1936~)		69*33cm			
A0100137	書法	夕陽乾一杯	李伯元 (1936~)		82*71cm			
A0100138	書法	漚汪	李伯元 (1936~)		136*69cm			
A0100196	書法	不二	李伯元 (1936~)		140*71cm			
A0100198	書法	平安	李伯元 (1936~)		140*71cm			
A0100199	書法	和氣	李伯元 (1936~)		131*68cm			

登錄號	類別	作品名稱	作者	年代	尺寸	狀態	圖片	備註
A0100201	書法	細水長流	李伯元 (1936~)		188*72cm			
A0100263	書法	壽	李伯元 (1936~)		135*69cm			
A0100422	書法	一世官七世牛	李伯元 (1936~)		83*69cm			
A0100701	書法	香雨	李伯元 (1936~)		69*46cm			
A0100702	書法	香雨	李伯元 (1936~)		69*56cm			
A0100756	書法	一美人	李伯元 (1936~)		40*18cm			

登錄號	類別	作品名稱	作者	年代	尺寸	狀態	圖片	備註
A0100757	書法	靜心迎年	李伯元 (1936~)		39*23cm			
A0100758	書法	真心	李伯元 (1936~)		33*23cm			
A0100759	書法	大悲心	李伯元 (1936~)		30*26cm			
A0100760	書法	忠孝	李伯元 (1936~)		34*25cm			
A0100761	書法	信義	李伯元 (1936~)		34*24cm			
A0100762	書法	仁愛	李伯元 (1936~)		26*17cm			

登錄號	類別	作品名稱	作者	年代	尺寸	狀態	圖片	備註
A0100763	書法	和平	李伯元 (1936~)		31*18cm			
A0100764	書法	真空	李伯元 (1936~)		34*23cm			
A0100765	書法	無實無虛	李伯元 (1936~)		27*22cm			
A0100766	書法	妙有	李伯元 (1936~)		30*23cm			
A0100767	書法	平等	李伯元 (1936~)		34*19cm			
A0100768	書法	淨心	李伯元 (1936~)		23*20cm			

登錄號	類別	作品名稱	作者	年代	尺寸	狀態	圖片	備註
A0100769	書法	一境心	李伯元 (1936~)		25*17cm			
A0100770	書法	守心	李伯元 (1936~)		29*19cm			
A0100771	書法	放四海	李伯元 (1936~)		29*20cm			
A0100772	書法	納百川	李伯元 (1936~)		28*17cm			
A0100773	書法	大順	李伯元 (1936~)		28*19cm			
A0100774	書法	寂照	李伯元 (1936~)		25*20cm			

登錄號	類別	作品名稱	作者	年代	尺寸	狀態	圖片	備註
A0100775	書法	法味	李伯元 (1936~)		24*18cm			
A0100776	書法	博愛	李伯元 (1936~)		27*18cm			
A0100777	書法	大慈	李伯元 (1936~)		28*18cm			
A0100778	書法	慎勿信汝意	李伯元 (1936~)		36*18cm			
A0100779	書法	同理心	李伯元 (1936~)		26*13cm			
A0100780	書法	民主	李伯元 (1936~)		26*14cm			
A0100781	書法	自強	李伯元 (1936~)		27*14cm			

登錄號	類別	作品名稱	作者	年代	尺寸	狀態	圖片	備註
A0100782	書法	自在	李伯元 (1936~)		29*15cm			
A0100783	書法	自由	李伯元 (1936~)		26*14cm			
A0100784	書法	一美人	李伯元 (1936~)		29*15cm			
A0100785	書法	守信	李伯元 (1936~)		35*14cm			
A0100786	書法	昨日黃花、 步步提昇、 緬梔開花、 夕照功德、 螢火星光、 夜燈仙境、 醒來光明	李伯元 (1936~)		34*17*7cm			
A0100787	書法	雨中窺景、 窗外埔姜、 黑松常綠、 詩橋賞詩、 北籬採葉、 不假外求、 東山日出	李伯元 (1936~)		34*17*7cm			

登錄號	類別	作品名稱	作者	年代	尺寸	狀態	圖片	備註
A0100788	書法	香雨書院、白色驚艷、庭前九芎、苦楝花開、鳥鳴農耕、田園百景	李伯元 (1936~)		34*17*6cm			
A0100789	書法	文化道場、鹿樹叢林、南來如來、退掃心地、獨坐誦經、弘法守志	李伯元 (1936~)		34*17*6cm			
A0100805	書法	南來如來	李伯元 (1936~)		90*68cm			
A0100806	書法	南來如來	李伯元 (1936~)	2015	127*67cm			
A0100818	書法	和氣	李伯元 (1936~)	2015	133*69cm			
A0100866	書法	慈悲為懷	李伯元 (1936~)	2015				

登錄號	類別	作品名稱	作者	年代	尺寸	狀態	圖片	備註
A0300001	油畫	蓮花座	李伯元 (1936~)	2005	162*130cm	壓克力彩畫布		
A0300002	油畫	無題	李伯元 (1936~)	2004	242*121cm	壓克力彩宣紙		
A0300003	油畫	春天	李伯元 (1936~)	2005	162*132cm	壓克力彩畫布		
A0300004	油畫	無題	李伯元 (1936~)	2008	47*29cm	壓克力彩宣紙		
A0300005	油畫	怪人	李伯元 (1936~)	2005	162*131cm	壓克力彩畫布		
A0300006	油畫	茂葉	李伯元 (1936~)	1970	132*91cm	油畫		

登錄號	類別	作品名稱	作者	年代	尺寸	狀態	圖片	備註
A0300020	油畫	我也叫阿嘉	李伯元 (1936~)	2008	28*26.5cm	壓克力彩宣紙		
A0300040	油畫	出遊	李伯元 (1936~)	2015	130*97cm	壓克力彩畫布		104.10.13
香雨書院李伯元藝術品典藏數			A01 書法 49 件 + A03 油畫 8 件			合計共 57 件		

（四）著者簡介

黃文樹

（一）現職：樹德科技大學通識教育學院特聘教授

（二）學歷：國立高雄師範大學教育學博士

（三）經歷：樹德科技大學師資培育中心教授兼主任

（四）榮譽事蹟：

1. 1993 － 1994 年連續 2 年榮獲臺灣省教育廳第三、四屆教育學術論文優等獎

2. 1996 年榮獲高雄市中小學校教學優良教師獎

3. 1998 － 2000 年連續 3 年榮獲國科會研究獎勵甲種獎

4. 2005 年榮獲樹德科技大學研究卓越獎

5. 2010 年、2019 年榮獲樹德科技大學教學優良教師獎

6. 2013 年、2018 年榮獲樹德科技大學服務績優教師獎

7. 2013 年榮獲樹德科技大學研究貢獻卓越獎

8. 2014 － 2017 年連續 4 年榮獲科技部獎勵特殊優秀人才

9. 2016 － 2019 年連續 4 年榮獲樹德科技大學研究績優獎

10. 2020 年榮獲教育部資深優良教師獎

（五）主要著作：

1. 《李贄的教育思想》，高雄：復文圖書出版社，1999 年。

2. 《泰州學派教育學說》，高雄：復文圖書出版社，1999 年。

3. 《張居正的教學思想與教育改革》，臺北：秀威資訊科技公司，2002 年。

4. 《陽明後學與明中晚期教育》，臺北：師大書苑，2003 年。

5. 《幼稚園繪本教學理念與實務》，臺北：秀威資訊科技公司，2010 年。

6. 《幼兒教育思想研究》，高雄：麗文文化事業公司，2013 年。

7. 《晚近僧者與當代臺灣教育文化》，臺南：妙心出版社，2014 年。

8. 《幼兒園美感教育》，臺北：獨立作家出版社，2015 年。

9. 《樹德人的故事》，高雄：樹德科技大學，2017 年。

10. 《圓照寺‧諦願寺志》，高雄：九華圖書社，2020 年。

◎另有學術期刊論文 110 多篇，學術研討會論文 30 多篇，專書論文數篇。